Hen Ffordd Gymreig o Fyw
A Welsh way of Life

Ffotograffau John Thomas
Photographs

Iwan Meical Jones

LlGC
NLW

yl Lolfa

Cyhoeddir mewn cydweithrediad â Llyfrgell Genedlaethol Cymru

Argraffiad cyntaf: Hydref 2008

Iwan Meical Jones a'r Lolfa Cyf., 2008

Mae hawlfraint y lluniau yn eiddo i Lyfrgell Genedlaethol Cymru, www.llgc.org.uk

Mae'r cyhoeddwr yn cydnabod cefnogaeth ariannol
Cyngor Llyfrau Cymru

Dylunio: Richard Ceri Jones

Rhif Llyfr Rhyngwladol: 978 1 84771 071 0

Cyhoeddwyd gan Y Lolfa mewn cydweithrediad â Llyfrgell Genedlaethol Cymru, ac
argraffwyd a rhwymwyd yng Nghymru
gan Y Lolfa Cyf., Talybont, Ceredigion SY24 5HE
e-bost ylolfa@ylolfa.com
gwefan www.ylolfa.com
ffôn (01970) 832 304
ffacs 832 782

CYNNWYS

CYFLWYNIAD

Cymro Oes Fictoria oedd John Thomas. Trigai yn Lerpwl pan oedd y ddinas honno yn gartref i ddegau o filoedd o Gymry Cymraeg. Yr oedd yn un o'r dynion mwyaf adnabyddus yng Nghymru yn ystod ei oes ei hun. Bellach, gan mlynedd yn ddiweddarach, a'r cof am y bobl a ddarluniodd wedi cilio o'r tir yn llwyr, mae'n bryd edrych o'r newydd ar ei waith a gwerthfawrogi John Thomas nid yn unig fel ffotograffydd oedd yn cofnodi'r byd o'i gwmpas, ond fel 'artist', fel y disgrifiodd ef ei hunan. Mae ei waith wedi ei wreiddio'n ddwfn yn y diwylliant Cymraeg ond nid yw bob amser yn gaeth i gonfensiynau'r gymdeithas honno.

Dyma'r tro cyntaf i gasgliad sylweddol o ffotograffau John Thomas ymddangos mewn print mewn un gyfrol. Tua diwedd ei oes fe wnaeth John Thomas ddetholiad o'r negyddion a'u gwerthu i olygydd y *Cymru* coch, i'w defnyddio yn y cylchgrawn hwnnw. Yn ddiweddarach cyflwynodd disgynyddion Syr O. M. Edwards, golygydd *Cymru*, y casgliad yn rhodd i'r Llyfrgell Genedlaethol. Yn ystod y 1920au gwnaed printiau contact cyfeiriadol o'r negyddion, a rhestrwyd y casgliad. Yn y 1950au, wrth ymchwilio i hanes mab John Thomas, y llawfeddyg enwog Dr William Thelwall Thomas, sylweddolodd Dr Emyr Wyn Jones fod y tad hyd yn oed yn fwy diddorol na'r mab. Mae ei erthyglau am John Thomas yn dal yn hynod werthfawr.

Yn y 1970au bu'r Llyfrgell Genedlaethol yn gwella mynediad i'r casgliad ffotograffig ac, o dan gyfarwyddyd D. Michael Francis, catalogwyd casgliad John Thomas a pharatowyd printiau mynediad. Datblygwyd technegau newydd i atgynhyrchu ansawdd y negyddion gan Colin Venus, Gareth Lloyd Hughes a Jonathan Bell. Tua 2001 datblygwyd technegau digidol newydd i roi'r holl gasgliad ar wefan y Llyfrgell gan staff dan arweiniad Lyn Lewis Dafis. Mae diolch yn ddyledus hefyd i Gareth Lloyd Hughes am baratoi'r delweddau ar gyfer y llyfr hwn.

Iwan Meical Jones

7

INTRODUCTION

John Thomas was a Welsh Victorian who lived in Liverpool when the city was the home of tens of thousands of Welsh people. He was one of the best-known men in Wales in his day. Now, a hundred years later, the people he portrayed have passed entirely from living memory. It is time to look at his work afresh and appreciate him not just as a photographer of record, but as an artist, as he described himself. His portrayal of the world around him was deeply rooted in Welsh culture but not always limited by that society's conventions.

This is the first time a substantial number of John Thomas's photographs has been made available in print in one volume. Towards the end of his life John Thomas made a selection of negatives which he sold to the editor of *Cymru*, for use in that periodical. Later the descendants of the editor, Sir O. M. Edwards, donated the collection to the National Library of Wales. During the 1920s contact prints of the negatives were made for reference and the collection listed. In the 1950s, Dr Emyr Wyn Jones, in researching the life of John Thomas's son, the famous surgeon Dr William Thelwall Thomas, discovered that the father was even more interesting than the son. His articles about John Thomas are still invaluable.

In the 1970s the National Library of Wales began improving public access to its large photographic collection and, under the direction of D. Michael Francis, the John Thomas collection was catalogued and access prints prepared. Colin Venus, Gareth Lloyd Hughes and Jonathan Bell developed new techniques to reproduce the tonal qualities of the negatives. About 2001, a team led by Lyn Lewis Dafis developed new digital procedures to make the whole collection available on-line on the Library's website. Thanks are also due to Gareth Lloyd Hughes for preparing the images for this book.

Iwan Meical Jones

FFOTOGRAFFAU JOHN THOMAS, 1838-1905

Ffotograffydd a deithiai drwy Gymru yn ystod Oes Fictoria yn tynnu lluniau oedd John Thomas. Mae ei waith yn annatod gysylltiedig â Chymru'r cyfnod hwnnw, pryd y gwelwyd newidiadau chwyldroadol yn y wlad, ond gall agweddau ar ei waith esbonio llawer ynghylch y ffordd y mae pobl yn gweld ac yn portreadu ei gilydd. Mewn oes pan oedd pawb yn galw am bortreadau oedd yn eu dangos fel pobl barchus, roedd John Thomas yn eithriad oherwydd ei fod yn dewis tynnu lluniau gweithwyr cyffredin, a hyd yn oed gardotwyr a phobl feddw. Mae rhai o'r portreadau llai confensiynol hyn yn awgrymu pam bod portreadau'r bedwaredd ganrif ar bymtheg ar y cyfan yn cadw mor glòs at batrwm caeth a chyfyng.

O Lambed i Lerpwl

Y peth pwysicaf a ddigwyddodd i John Thomas oedd iddo adael cartref yn bymtheg oed i fynd i Lerpwl i weithio fel dilledydd. Heddiw gellir teithio mewn car o Lanbedr Pont Steffan i Lerpwl mewn tair awr. Yn yr atgofion a ysgrifennodd tua diwedd ei fywyd fe geir hanes taith John Thomas i Lerpwl. Y noson gyntaf, cerddodd y deng milltir o'i gartref, Glan-rhyd, Cellan, ger Llambed, i Dregaron, i dreulio'r nos gyda Dafydd Jones y cariwr wyau, er mwyn i'r ddau gael cychwyn ar eu taith yn gynnar y bore canlynol. Ar y nawfed o Fai 1853 cerddodd y ddau ryw ddeugain milltir dros y mynyddoedd ac arnynt orchudd o eira nes cyrraedd Llanidloes, a chael llety dros

nos yno. Yn gynnar y bore wedyn ymlaen â hwy i'r Drenewydd. Cyrhaeddodd y cariwr wyau yn ddigon buan i werthu ei nwyddau yn y farchnad, ond roedd John Thomas yn rhy hwyr i ddal y cwch a deithiai ar y gamlas, a bu'n rhaid iddo dreulio'r noson honno yn y Drenewydd a dal y cwch y bore canlynol. Tynnid y cwch gan geffylau cyn belled â Rednal, ger Croesoswallt, lle roedd y gamlas yn cysylltu â'r Great Western Railway. Aeth y trên ag ef wedyn yr hanner can milltir oedd yn weddill o'i daith i Lerpwl, ac yno y bu'n byw tan ei farwolaeth yn 1905.

Ar ddiwedd ei oes ysgrifennodd John Thomas ei atgofion, a chyhoeddwyd rhai ohonynt yn y *Cymru* coch rhwng 1895 a 1905.[i] Cyn ei farwolaeth, gwerthodd ddetholiad o dair mil o'i negyddion i Olygydd *Cymru*, Syr O. M. Edwards, ac yn ddiweddarach cyflwynwyd y casgliad i'r Llyfrgell Genedlaethol gan ddisgynyddion Syr O. M. Edwards.[ii]

Taith dri diwrnod John Thomas oedd trobwynt ei fywyd. Er iddo ddod yn un o ddinasyddion parchus a llewyrchus dinas Seisnig, yr oedd yn dal i fod yn Gymro gwladgarol ac yn ŵr cefn gwlad. Deuoliaeth ei fywyd yw'r allwedd i ddeall y dyn a'i waith. Y ddeuoliaeth honno oedd ei gymhelliad i wneud y gwaith, a hynny hefyd sy'n esbonio ei gamp fel ffotograffydd.

Dywed adroddiad John Thomas am y daith o Gymru gryn dipyn am y wlad y ganed ef ynddi. Roedd teithio dros y tir yn anodd ac roedd pentrefi cefn gwlad yn anghysbell. Dibynnai pobl gyffredin ar gynnyrch y wlad o'u cwmpas ac ar wasanaeth gweithwyr lleol. Pan fyddai angen dod â nwyddau o bell roedd y nwyddau hynny'n ddrud. O ganlyniad, roedd pentref gwledig yn cynnal yr holl wasanaethau y byddai eu hangen ar bobl gyffredin, ac yn hynod hunangynhaliol. Roedd angen llawer o bobl i weithio'r tir, ac roedd poblogaeth cefn gwlad yn uchel.

Yn ystod y 1860au y gwelwyd y newid mwyaf erioed yng Nghymru, mae'n debyg: nid yn unig y cynnydd mwyaf ar y rhwydwaith rheilffyrdd ar draws y wlad, ond hefyd ddigwyddiadau gwleidyddol a ddaeth yn sgil newidiadau cymdeithasol a fu'n mudferwi ers blynyddoedd. Unwaith y daeth teithio'n haws, dechreuodd cymunedau gwledig grebachu'n araf, tra tyfai'r trefi a'r dinasoedd. Gallai John Thomas ddefnyddio'r rheilffyrdd i deithio mewn modd na fu'n bosibl cyn hynny, ac roedd y pentrefi a ddangosai yn ei luniau yn gymunedau cyflawn sy'n anodd eu dychmygu heddiw. Mae golygfeydd a phortreadau John Thomas o Gymru Oes Fictoria yn dweud llawer am y wlad a'i phobl mewn ffordd uniongyrchol, ond mae ynddynt hefyd negeseuon anuniongyrchol na ellir eu dehongli ond yng nghyd-destun y cefndir cymdeithasol.

Y 'town traveller on commission'

Gweithiai John Thomas fel dilledydd yn ystod ei ddeng mlynedd gyntaf yn Lerpwl. Bu'n gwneud yr un gwaith yn Llambed cyn gadael am y ddinas. Dywed fod yr oriau'n hir a bod y gwaith yn effeithio ar ei iechyd, a'i fod felly wedi penderfynu newid ei alwedigaeth doed a ddelo. Cafodd swydd fel trafeiliwr, 'town traveller on commission', yn gwerthu nwyddau a ffotograffau o enwogion y byd. Gwerthai'r rhain yn dda ar y pryd. Dyma'r cyfnod ar ôl darganfod proses ffotograffig y plât gwlyb, 'wet collodion'. Roedd yn bosibl cynhyrchu delweddau o safon uchel iawn, er bod paratoi'r negydd a'i brosesu yn waith trafferthus. Am y tro cyntaf daeth ffotograffau o fewn cyrraedd pobl gyffredin, er mai dim ond pobl gyfoethog a ffotograffwyr proffesiynol allai fforddio'r offer angenrheidiol i dynnu'r lluniau. Daeth casglu portreadau bychain (*cartes de visite*) yn ffasiynol iawn gan bob haen o gymdeithas. Tyfodd cylchdaith gwerthu John Thomas i gynnwys rhan o ogledd Cymru, ac ar ei ymweliad cyntaf, wrth iddo ddangos ei luniau o enwogion, gofynnai pawb iddo ble roedd ei enwogion Cymreig. Doedd ganddo yntau ond dau lun i'w dangos iddynt, un o'r Parchedig Thomas Vowler Short, Esgob Llanelwy, ac un o Syr Watkin Williams Wynn, Aelod Seneddol Ceidwadol. A dyma oedd yr ymateb: 'hwythau yn fy wfftio gan ddannod i mi bod byd Cymreig arall yn bod, heblaw Esgob a thirfeddiannwr. Minnau a gymerais yr awgrym gan ystyried a fyddai yn bosibl cael Cymru i fewn fel rhan o'r byd. A theimlwn waed Glyn Dŵr a Llywelyn yn codi i'm hwyneb, gan fy mod yn eiddigus dros fy ngwlad a'm cenedl yr adeg honno.'[iii]

Gan na wyddai ddim am dynnu lluniau, cafodd John Thomas gyngor ar y gwaith yn Lerpwl. Roedd sefydlu busnes ffotograffig yn benderfyniad tyngedfennol iddo, gan fod ganddo wraig a phlant i'w cynnal, a doedd ei wraig ddim yn gefnogol i'r fenter. 'Yr oedd hi braidd yn erbyn, gan ofni y down o'r diwedd i fod yn hen ddyn yn tynnu lluniau, yr hon grefft ar y pryd oedd yn hynod isel yn y drefn… byddai gwŷr y lluniau yn dod atoch ar yr ystryd, ac yn cymell cymryd eich archeb am ychydig geiniogau, a phrin y caech fyned heibio, heb ichwi gydsynio â'u cais – ond yr oedd gennyf olwg ychydig yn ehangach ar yr alwedigaeth, hyd yn oed yr adeg honno… yr oedd yn ei natur hi i edrych ar yr ochr dywyll i bron bob peth.'

Y 'Cambrian Gallery'

Gwnaeth John Thomas gytundeb gyda ffotograffydd i dynnu'r negyddion yr oedd eu hangen arno i wneud printiau ohonynt. Ei waith ef ei hun oedd trefnu i ddod â'r ffotograffydd a'r enwogion ynghyd, cael y printiau wedi'u gwneud gan gwmni

yn Birmingham ac yna eu gwerthu. Dros y Sulgwyn 1863 daeth nifer o weinidogion Cymreig at ei gilydd yn Lerpwl i gael tynnu eu lluniau. Hysbysebodd John Thomas yn y papurau a'r cylchgronau Cymraeg, a'r tro nesaf iddo fynd ar daith i ogledd Cymru, aeth â'r portreadau Cymreig gydag ef. Cafodd lwyddiant ar unwaith. Am gyfnod bu'n gweithio gyda ffotograffydd o'r enw Harry James Emmens. Erbyn 1867 roedd yn llwyddo cystal fel iddo benderfynu rhentu ei le ei hun yn St Anne Street, Lerpwl (y cyntaf o nifer o lefydd iddo eu rhentu), adeiladu 'oriel' yn yr ardd, cyflogi ffotograffydd a dechrau dysgu'r grefft ganddo. Ei fwriad oedd galw'r stiwdio yn 'Cambrian House', ond fe'i perswadiwyd i newid ei feddwl gan John Griffith, 'Y Gohebydd'. 'Cambrian House, wir,' meddai John Griffith, 'fydd neb yn meddwl nad lle i werthu *cotton balls* a phinnau bach fydd lle felly, gelwch ef yn Cambrian Gallery.' A hynny a fu.

Ar ddiwedd y 1860au bu John Thomas yn hysbysebu yn *Y Faner* a phapurau eraill, gan restru'r cardiau coffa, grwpiau a phortreadau enwogion oedd ar gael ganddo. Pris printiau bach (*cartes de visite*) o enwogion oedd chwe cheiniog yr un neu bedwar swllt am ddwsin. Pris printiau mwy o faint oedd o leiaf hanner coron. Hanner coron am dri *carte* oedd pris tynnu llun yn y stiwdio. Llwyddodd y busnes o'r cychwyn. Sonia John Thomas am werthu nifer mawr o gopïau o un llun: gwerthodd dros fil o brintiau o bortread o weinidog poblogaidd, y Parchedig John Phillips, fel 'cerdyn coffa' yn yr wythnosau ar ôl ei farwolaeth yn 1867. Mae'n bosibl fod gwerthiant yr un llun hwn cymaint â chyflog blynyddol gweithiwr cyffredin. Mae un stori yn dangos natur y gwaith a rhan ei wraig ynddo: 'Ymhen ychydig fisoedd wedi hysbysu yn *Y Faner* am y Darluniau, daeth gŵr bonheddig at y drws gan ofyn ai yno y gwerthid darluniau o'r pregethwyr Cymreig. Hithau gan ateb,

mae e, a chan holi a oeddwn i fewn, atebodd nad oeddwn, ond y gallai hi werthu'r darluniau, daeth i fewn a chan edrych dros y *stock* (yr hyn ar y pryd nid oedd ond bechan) ac wedi deall y pris yn gofyn ai hynny oedd ganddi o hwn a hwn, a hwn a hwn, ac un arall?

 "Ie," ebe hithau, ond y gellid gwneud ychwaneg a'u hanfon ym mhen ychydig ddyddiau.

"O wel," ebe yntau. "Cymeraf y rhai hyn, ac anfonwch ddau ddwsin yn ychwaneg o hwn a hwn, a dau ddwsin o un arall, a gwnewch y *bill* am y cwbl a thalaf i chwi, a chewch chwithau anfon y lleill."

'Hynny a fu. Ac yr oeddent yn dod i gryn swm, rai punnoedd. Wedi i mi ddod adref y noson honno, yr oedd golwg lon iawn arni ac yn dweud fod ganddi newydd da i mi, a chan ddangos yr aur a'r arian, ei bod wedi gwerthu gwerth cymaint â hynny o ddarluniau. Ni chlywais byth sôn am hen ddyn yn tynnu lluniau ar ôl hyn.'

Nid John Thomas oedd y cyntaf i sefydlu oriel ffotograffig o enwogion Cymreig. William Griffith, 'Tydain', a wnaeth hynny gyntaf, yn Llundain erbyn dydd Gŵyl Ddewi 1863. Yn ddiweddarach tynnodd John Thomas lun o Tydain – yntau'n un o'r enwogion erbyn hynny. Roedd y ddau wedi dechrau busnes ffotograffig heb fedru tynnu lluniau eu hunain. Eu dawn hwy ill dau oedd marchnata a gwerthu nwyddau. Fel John Thomas, comisiynai Tydain ffotograffydd i dynnu'r negyddion iddo ef gael gwerthu printiau ohonynt, gan gynnig dewis o bortreadau, naill ai 'eistedd, sefyll, neu *vignette*'.[iv] Dim ond am ychydig flynyddoedd y parodd Oriel Tydain, ei 'Photographic Album Gallery of Welsh Celebrities, Literary, Musical, Poetical, Artistic, Oratorical, Scientific'; parodd Oriel Gymreig John Thomas bron ddeugain mlynedd.

Teithio i Gymru

Fis Gorffennaf 1867 teithiodd John Thomas i Gymru am y tro cyntaf i dynnu lluniau. Aeth i Lanidloes, i Gymanfa Gyffredinol y Methodistiaid Calfinaidd, a galwodd hefyd yn ei gartref yn Llambed. Yn Llanidloes cafodd anhawster i gael lle addas i dynnu portread o'r gweinidogion, a bu iddo berswadio'r grŵp i eistedd ar ddarn o dir a ddefnyddid i dyfu tatws y tu cefn i gapel. Y Methodistiaid oedd enwad anghydffurfiol mwyaf Cymru, ac ystyrid y gweinidogion yn y llun yn arweinwyr y genedl. Croesawodd y gweinidogion y cyfle i gael eu portreadu drwy gyfrwng y dechnoleg newydd, ac aethant i sefyll yn eu lle yn ofalus iawn gan gymryd gofal i beidio â sathru ar y gwlydd tatws. Yn y llun terfynol maent fel petaent yn hofran uwchben y môr o datws. Mae llawer o luniau John Thomas yn dangos yr un parodrwydd i wneud y gorau o bob sefyllfa. Tynnwyd bron yr holl bortreadau yn yr awyr agored, a gwnaed i bron pob un edrych fel llun a dynnwyd y tu mewn drwy ddefnydd dyfeisgar o lenni, carpedi a chyfarpar arall. Mae plât Gweinidogion Bedyddwyr Lerpwl yn eu dangos o gwmpas bwrdd, ac arno lyfr, o flaen ffenestr. Mae carped wedi'i osod ar ben bariau haearn dros dwll yn y llawr, mae llenni'n cuddio brics y wal, ac mae cynorthwyydd y ffotograffydd yn sefyll ar ysgol anweledig, uwchben y gweinidogion, yn dal gorchudd yn gefndir. Ar y chwith mae stribyn o bapur wedi'i lynu at y farnais ar y negydd, er mwyn i'r ffotograffydd ysgrifennu nodiadau arno am y llun. Ar ôl printio rhan ddethol o'r llun byddai'r olygfa'n edrych fel ystafell gyffordus yn hytrach na'r hyn ydoedd mewn gwirionedd, sef stryd gefn.

Yn 1868 aeth John Thomas i Ruthun ac ar dir y castell tynnodd lun o grŵp mawr o sêr yr Eisteddfod a gynhaliwyd yno'r flwyddyn honno. Mae grŵp mawr arall a dynnwyd yn yr un flwyddyn yn dangos cynulleidfa fawr a pharchus Capel y Methodistiaid Calfinaidd, Fitzclarence Street, Lerpwl, capel John Thomas ei hun, a hwythau wedi croesi afon Merswy i New Ferry, ger Port Sunlight, ar daith flynyddol yr Ysgol Sul.

Yn ei atgofion dywed John Thomas bod 59 o gapeli Cymraeg yn Lerpwl erbyn tua 1895. Pobl oedd wedi symud o gefn gwlad Cymru oedd llawer o'r rhai a fynychai'r capeli. Wrth fanteisio ar gyfoeth a chyfleoedd y ddinas roeddynt wedi ffurfio cymuned sylweddol o Gymry dosbarth canol alltud yn Lerpwl. O'r gymdeithas honno, yn naturiol, y deuai llawer iawn o gwsmeriaid John Thomas.

Ar ôl llwyddiant ei daith gyntaf i Gymru, parhaodd John Thomas i ymweld â'r wlad yn gyson. Yn 1869, ar wahoddiad ei gyfaill, Jonathan Edwards, a oedd yn cadw siop ac wedi dechrau gwerthu rhai o'i ffotograffau, teithiodd i Flaenau Ffestiniog. Gyda'i gilydd aeth y ddau o gwmpas chwareli llechi'r ardal i dynnu lluniau'r chwarelwyr yn ystod yr awr ginio. John Thomas oedd yn tynnu'r lluniau a Jonathan Edwards yn gwerthu fframiau. Yn 1870 aeth yn bellach o Lerpwl, i Fachynlleth, gan deithio mae'n siŵr ar Reilffordd y Cambrian oedd wedi ei hagor bum mlynedd ynghynt. O Fachynlleth aeth ymlaen i Gorris, ar Reilffordd Corris o bosibl, rheilffordd fach a oedd yn cludo llechi i lawr o'r chwareli.

Yn 1870 aeth hefyd i Langollen, y man cychwyn mwyaf cyfleus i'r rhai oedd yn bwriadu teithio i ganol gogledd Cymru. Mae ei atgofion am y 1870au yn sôn yn bennaf am y teithiau a wnaeth y tu draw i Langollen tuag at y môr, gan ddilyn llwybr y rheilffordd a agorwyd yn y 1860au. Mae'n sôn hefyd am deithio ar hyd y ffordd o Langollen i Ddolwyddelan, Ffestiniog a Llanrwst. Teithiodd ar hyd arfordir gogledd Cymru yn ogystal. Er mai'r rheilffordd oedd wedi hwyluso teithio o'r fath

yr oedd angen iddo fynd dipyn ymhellach nag yr âi'r rheilffordd er mwyn tynnu lluniau pentrefi a threfi bach Sir Fôn a phen draw Llŷn.

Pan fyddai John Thomas yn cyrraedd tref ar ei deithiau byddai'n sicrhau lletty cyfleus ac fel arfer yn gosod enghreifftiau o'i ffotograffau yn y ffenestr. Byddai'n dosbarthu posteri o gwmpas y dref neu'r pentref yn hysbysebu'r Oriel (gellir eu gweld mewn rhai golygfeydd). Byddai'n mynychu capel y Methodistiaid Calfinaidd, ac roedd hynny hefyd yn dod ag ef i sylw'r brodorion. Gydag ychydig o lenni a gorchuddion gallai greu cefndir 'stiwdio' ym mhob man bron, a gorau i gyd pe gellid creu stiwdio yn agos at ddrws cefn ei letty. Yn Llangollen, lle bu'n cadw lle bychan am rai blynyddoedd, yr oedd yr unig stiwdio bwrpasol oedd ganddo yng Nghymru.

Cwt ieir neu fedd agored

Roedd yn rhaid paratoi a phrosesu negydd y broses plât gwlyb yn y fan a'r lle, cyn ac ar ôl tynnu'r llun, ac roedd hyn yn cyfyngu tipyn ar y ffotograffydd. Disgrifia John Thomas y broblem: 'Byddai [Robert Oliver Rees o Ddolgellau] yn fy mhen beunydd am i mi gymryd golygfeydd y dref a'r wlad. Minnau'n gwneud, ac wrth eu dangos iddo, "Gormod o *Bricks and Mortar* sydd yma," meddai. Y Rhaeadr hyn, a'r Pistyll arall, a'r *Torrent Walk*, natur yn ei gwylltineb, hawdd oedd siarad, gwneud ydy'r peth. O dan yr hen oruchwyliaeth [plât gwlyb] i wneud masnach o'r *Views*, yr oedd yn rhaid cael darpariaeth angenrheidiol, sef math o *closed carriage*, neu *Garafan* ar raddfa fechan fel y gallech fynd â'ch holl *gemicals*, a'r holl daclau gyda chwi i'r man a fynnech. Yna wedi myned mor agos ag y gallech i'r lle oedd i'w arlunio, yr oedd y cwbl gennych yn y cerbyd, a dim ond tynnu gorchudd dros y ffenestr, dyna i chwi

Dark Room oblegid yn ôl y *Wet Process*, cyn darganfod y *Dry plate*, nid oedd yn bosibl cadw y *plate* dros chwarter awr ar ôl ei wneuthur cyn y byddai'n rhaid cymryd y darlun a'i *Ddevelopio*. Felly chwi welwch mor anhawdd ydoedd mynd dipyn yn bell i gymryd *View* neu *Group*, a llawer gwaith yn ystod fy nheithiau yn y blynyddoedd cyntaf, y caraswn fynd am ychydig filltiroedd i gymryd rhyw olygfa dlos, neu le hynod a hanes ynglŷn ag ef, ond yr oedd yn rhaid cyfri'r draul cyn cychwyn, oblegid gwyddwn na fyddai gwaith cyfri'r ennill.

'Yr oedd yn golygu llafur corff hefyd; yr oedd yn rhaid cael pump o botelau llawn o wahanol gyffuriau, *Bath* trwm tua chwe phwys, gwydrau a lliain i wneud lle tywyll, heblaw y *Camera* a'r *Lens* a'r *Stand*, yr oedd yn rhaid cael cymorth dyn, mul, ceffyl, cerbyd neu rywbeth i'ch cludo am ychydig o ffordd. Wedi cyrraedd yno, chwilio am ryw le y gallech droi yn *Dark Room* a chael piseraid neu ddau o ddŵr diod bach i'ch pethau i gael sicrhau'r Darlun, yna pacio'r cwbl yn ôl a chychwyn am gartref, dyna rai oriau o'ch diwrnod, os nad yr oll, wedi mynd i gael hwyrach ddim ond un darlun.' Yr oedd creu ystafell dywyll yn anodd 'yn enwedig yn ardal y chwarelau, a phen mynydd – lleoedd ymhell o'r un tŷ. Bûm yn defnyddio llawer math o le at y gorchwyl, cut ieir, ystabl lawer gwaith, ac unwaith mewn ogof wrth gymryd *Group* y Beirdd yn Eisteddfod Rhuthun, ond y lle tywyllaf o bob man y bûm ynddo oedd bedd gwag yn Smithdown Lane Cemetery, Lerpwl… wedi peth ystyriaeth, a chael cymorth yr *assistant*, penderfynais fyned i lawr i'r bedd, ac wedi cael y poteli a'r pethau angenrheidiol a'u trefnu ar y gwaelod a chael piseraid o ddŵr gan rai o'r gweithwyr oedd gerllaw, ac wedi i mi wneud popeth yn barod, rhoddodd fy nghynorthwywr ysgol arall ar y top a llenni melyn dros honno, dyna lle y *developiwyd* y darlun.'

Pan nad oedd gwaith i'w gael yn tynnu portreadau byddai John Thomas yn troi at dynnu golygfeydd. Fel rheol yr oedd stryd fawr tref neu bentref yn dawel, ac yn lle da i blant chwarae. Pan fyddai'r ffotograffydd yn cyrraedd byddai'r plant yn aml yn eistedd yng nghanol y ffordd, tra safai'r oedolion o'u cwmpas, a byddai pawb yn aros iddo dynnu'r llun. Mae'r grwpiau anffurfiol hyn yn dangos bywyd mewn cymunedau sy'n ymddangos yn gwbl rydd o drafnidiaeth. Mae'r cyferbyniad rhyngddynt a'r golygfeydd ar ddiwrnod ffair yn drawiadol iawn. Ar ddiwrnod ffair byddai'r stryd yn llawn pobl ac anifeiliaid, a phrin y byddai neb o gwbl yn talu sylw i'r ffotograffydd. Roedd ffeiriau a marchnadoedd ym mhentrefi a threfi bychain Cymru yn bwysig iawn yng ngwaith John Thomas. Dywed mai ar ddiwrnod ffair a diwrnod cyflog yr oedd brysuraf, yn arbennig yn ardaloedd y chwareli, gan fod y chwareli'n brysur ac yn talu'n dda ar y pryd. Byddai'n paratoi'n ofalus ar gyfer y diwrnod mawr. Wrth weithio ar ei ben ei hun a defnyddio'r broses plât gwlyb dywed mai'r nifer mwyaf o luniau a dynnodd a'u prosesu mewn diwrnod oedd 47 llun, a hynny yn ffair Pentrefoelas.

Erbyn tua 1880 yr oedd y broses plât sych ar gael, a gallai John Thomas roi'r gorau i'r hen blatiau gwlyb. Gyda'r platiau sych gallai adael y prosesu tan y diwrnod canlynol, a dywed John Thomas iddo dynnu 95 llun mewn diwrnod yn ffair Castellnewydd Emlyn, gan ddefnyddio'r broses honno, yn gweithio ar ei ben ei hun. Os oedd yn dal i godi hanner coron am bob negydd, roedd yn gwneud arian da iawn. Yn ffodus, rhoddodd y gorau i dynnu portreadau ambell waith er mwyn tynnu llun o'r ffair, ac mae'r golygfeydd a dynnodd yn ffeiriau Cilgerran, Llanrhaeadr-ym-Mochnant a Llannerch-y-medd ymhlith ei ffotograffau mwyaf cofiadwy.

Cyfeillion a chyfoedion

Ceir gan John Thomas ddisgrifiadau twymgalon o'r bobl y daeth i'w hadnabod ar ei deithiau, a'r rhai y bu'n aros gyda hwy. Roedd Robert Oliver Rees, cemegydd, siopwr a chyhoeddwr yn Nolgellau yn uchel ei barch ganddo. Ef oedd y gŵr a brynodd y lluniau oddi wrth Mrs Thomas yn y 1860au a, thrwy hynny, newid ei barn am y busnes ffotograffig. Ymhlith y gwragedd a edmygai yr oedd Mary Williams o Gorris, a oedd yn gwneud gwin ysgawen i'w werthu (a'i yfed) yn y fan a'r lle, a Sarah Jones, pobydd Llandrillo, gwraig y bu'n lletya gyda hi ac y cofiai'n arbennig am ei chacennau. Ar adegau mae'n grwgnach rywfaint am ddiffygion bwyd y wlad. Am ryw reswm fe gyrhaeddodd Ysbyty Ifan ar ddydd Mercher, ac oherwydd nad oedd cariwr yn galw ond ar ddydd Mawrth bu'n rhaid iddo aros yno am wythnos gyfan. Blinodd ar fwyta bwyd heb gig, ac ar ôl rhai dyddiau cafodd archwaeth am gyw iâr a holodd ynghylch prynu un neu ddau. 'Maent wedi mynd allan am heddiw,' oedd yr ateb, 'rhaid iddynt ddod i'r glwyd heno, cyn y gellir eu dal.' Wedi dal a lladd dau geiliog bach y noson honno, doedd dim modd eu rhostio, dim ond eu berwi: 'pan ymddangosasant ar y bwrdd cinio dyna lle roedd y ddau gorpws a'u coesau yn ymsythu dros eu pen i'r ddysgl a'r gyddfau yn hongian i lawr y pen arall iddi'.

Does dim dyddiad ar y rhan fwyaf o ffotograffau John Thomas, ond fe ddengys rhai sydd wedi dyddio mai yng ngogledd Cymru y bu'n teithio'n bennaf yn ystod y 1880au, gydag ambell ymweliad â'r canolbarth. Y lle mwyaf diarffordd iddo'i gyrraedd oedd Ynys Enlli. Cyrhaeddodd yr ynys oddi ar arfordir gogledd-orllewin Cymru ar ddiwedd mis Hydref 1886. I gyrraedd yr ynys roedd yn rhaid croesi Swnt Enlli, a hwylio chwe milltir o Aberdaron, mordaith ddigon peryglus. 'Nid oes

yno na siop na thafarn,' meddai John Thomas am yr ynys, 'gof na saer, crydd na theiliwr, person na chlochydd, treth na degwm, twrne na beili.' Ond yr oedd yno tua deg o ffermydd bychain, tai braf a beudai clyd, capel a gweinidog y Methodistiaid Calfinaidd, ynghyd â phoblogaeth o rhwng 80 a 100 o bobl. Tynnodd John Thomas luniau ar yr ynys a mynychodd bedwar gwasanaeth yn y capel ar y Sul. Yn yr Ysgol Sul aeth y dosbarth ati i ddarllen Llyfr Job. Ar ôl darllen cryn dipyn, holodd John Thomas,

"'Fyddwch chi ddim yn yn treio esbonio dim o'r adnodau yn y dosbarth yma?"

"Ychydig iawn, wir," ebe'r cyfaill. "Sâl iawn ydan ni am 'sponio; ond mi fedrwn ddarllen yn lled dda."'

Mewn lluniau fel y rhai a dynnodd o ffeiriau, mae John Thomas yn dangos digwyddiadau a fu'n rhan o batrwm bywyd gwledig ers canrifoedd. Mewn lluniau eraill gwelir datblygiadau newydd, ac nid yw bob tro'n amlwg heddiw fod nifer o olygfeydd yn dangos adeiladau oedd newydd eu codi. Mae'n debyg ei fod wedi tynnu mwy o luniau o gapeli nag o unrhyw beth arall, ac yn aml iawn byddai'r capel yn newydd ac yn destun balchder mawr i'w gynulleidfa. Roedd hefyd yn tynnu lluniau eglwysi, swyddfeydd post, gorsafoedd rheilffyrdd, cestyll, strydoedd, plastai, tai, ffermydd ac, yn wir, unrhyw adeilad neu olygfa nodedig. Mae'r banciau a'r swyddfeydd post yn sefydliadau cymharol newydd ac yn agweddau ar gynnydd cymdeithasol ac yn hwyluso masnach a chyfathrebu. Mae'r llongau stêm yn newydd. Yn anad dim, mae'r rheilffyrdd yn newydd ac mae'r ffotograffau sy'n dangos injan trên yn sefyll mewn gorsaf gyda hanner y pentref o'i gwmpas yn awgrymu'n gryf pa mor ddylanwadol oedd y rheilffyrdd. Mewn gwirionedd mae'r ffotograffau o'r trenau a'r swyddfeydd post

yn dangos y datblygiadau newydd ffasiynol a fyddai ymhen amser yn tanseilio hen fyd y ffeiriau a'r marchnadoedd.

Erbyn y 1860au yr oedd gan hyd yn oed bentrefi bychain fel Llandrillo yn Edeyrnion, a Harlech, Meirionnydd, eu gorsafoedd rheilffordd eu hunain. Gan amlaf byddai gorsafoedd y cymunedau hyn yn parhau ar agor am ryw gan mlynedd. Dywed John Thomas am Harlech: 'yr oedd y lle hwn, fel amryw eraill yn yr hen amser, yn anghyfleus iawn i gyrchu dim yma, myned â dim oddi yma cyn adeg y rheilffyrdd.' Daeth y rheilffyrdd â Chymru i gysylltiad â byd ehangach, a hynny'n gymharol sydyn. Roedd dynion y rheilffyrdd, yn gynllunwyr ac yn beirianwyr, yn arwyr poblogaidd. Sonia John Thomas yn benodol am Henry Robertson, Aelod Seneddol ac adeiladydd y rheilffordd ar hyd y dyffryn i Langollen, ac am O. Gethin Jones, Cymro lleol a gododd 'Pont Gethin', y bont garreg fawr ar y rheilffordd rhwng Betws y Coed a Blaenau Ffestiniog, yn y 1870au.

Mae John Thomas fel petai'n ymhyfrydu mewn dangos datblygiad y wlad a'i phobl ar hyd a lled Cymru. Drwy ei lygaid ef fe welwn drefi a phentrefi Cymru wledig bron iawn fel paradwys, gwlad lle mae'r capeli'n llawn, lle mae bywyd yn drefnus ac yn dawel heblaw am ffeiriau ac ambell greadur afreolus yn ei gwrw, lle mae'r trigolion yn gofalu am y caeau a'r gerddi, a lle mae'r gwragedd yn sychu dillad eu teuluoedd ar wrychoedd sydd wedi eu tocio'n ofalus. Roedd John Thomas a'i gyfoeswyr yn croesawu'r rheilffyrdd fel rhan o gynnydd cymdeithasol, ond yr oeddynt hefyd yn ymwybodol fod hynny'n golygu y byddai byd y pentrefi gwledig, ynysig, hunangynhaliol, yn dod i ben. Roeddynt yn deall bod cynnydd cymdeithasol yn bygwth sefydlogrwydd a pharhad bywyd Cymreig cefn gwlad, tra oedd unigolion yn gwella'u byd o'r

herwydd. Os oedd cynnydd a chyfoeth yn dod â Chymru yn nes at wlad yr addewid, byddai'n rhaid aberthu rhai pethau ar hyd y ffordd.

Y teithiau olaf: tua'r de

Yn 1891 teithiodd John Thomas i dde Cymru, i'w sir enedigol, Ceredigion, ac ymlaen i Sir Gaerfyrddin, gan ymweld â Llanybydder, Llansawel a Llanymddyfri ymhlith llefydd eraill. Yn y ddwy flynedd ddilynol, dychwelodd, gan dynnu llun dadorchuddio cofgolofn Henry Richard yn Nhregaron, heb fod ymhell o'i hen gartref, ar 18 Awst 1893, a chan ymweld â Sir Benfro. Am ddwy neu dair blynedd wedi hynny mae'n ymddangos ei fod wedi aros yn y gogledd a'r canolbarth, ac efallai fod a wnelo hyn â marwolaeth ei wraig yn 1895.

Yn 1897, 1898 a 1899 dychwelodd i'r de, gan dreulio cryn dipyn o amser yn Sir Gaerfyrddin a Sir Benfro. Mae ffotograffau a dynnodd yno'n adlewyrchu'r newidiadau oedd wedi digwydd yn ystod oes John Thomas ei hun. Bellach yr oedd yn tynnu llawer o luniau o grwpiau mewn ysgolion a gawsai eu hadeiladu'n gymharol ddiweddar. Mae grwpiau eraill – Oddfellows, corau, Good Templars, ac un tîm criced – yn awgrymu bod gan bobl, erbyn y 1890au, fwy o arian ac amser ar gyfer hamddena. Erbyn hynny roedd dull newydd arall o deithio wedi cyrraedd y priffyrdd – y beic. Roedd y beiciau cyntaf yn ddrud ac ychydig o bobl allai fforddio talu cymaint ag £20 am un. Daeth reidio beic yn boblogaidd iawn yn y 1890au – cyfnod braf iawn i'r lleiafrif breintiedig yr oedd ganddynt yr arian a'r amser i reidio beic. Roedd y ffyrdd yn hynod wag, gan ei bod hi'n haws cludo pobl a nwyddau ar y rheilffyrdd. Yn y llun o'r beicwyr yn Arberth gwelir dynion ifanc trwsiadus ac ariannog a allai fforddio dull o deithio oedd ar y pryd y tu hwnt i'r rhan fwyaf o'r boblogaeth.

Yn 1899 bu John Thomas yn Nhyddewi. Gwelir beiciwr yn y llun a dynnwyd o'r groes yng nghanol y ddinas fechan. Yr oedd technoleg ffotograffiaeth wedi datblygu hefyd. Bellach roedd camerâu bychain, mwy hylaw, ar gael i'w prynu a'u defnyddio gan bobl gyffredin, ac mae John Thomas yn sôn am 'ambell i arlunydd a'i *Kodak* neu ei *snap shot* yn ceisio ymosod ar rywbeth i ddangos i'w gyfeillion gartref'. Parhaodd John Thomas i ddefnyddio'r negyddion gwydr a'r camera mawr ar y tripod – yr hen dechnoleg ddibynadwy.

Bu nifer o ffotograffwyr teithiol yng Nghymru yn dilyn llwybrau arferol ymwelwyr ac yn dangos golygfeydd megis cestyll a mynyddoedd. Roedd y rhain fel arfer yn deillio o gonfensiynau rhamantaidd oedd wedi eu sefydlu dros ganrif ynghynt gan arlunwyr yn chwilio am y 'picturesque'. Ychydig o'r golygfeydd hyn a dynnwyd gan John Thomas. Tynnodd ef y rhan fwyaf o'i luniau ym mhentrefi a threfi bach Cymru wledig. Ni thynnodd yr un llun o drefi mawr fel Llanelli, Abertawe a Chaerdydd, nac o ardaloedd diwydiannol fel cymoedd Morgannwg a Mynwy. Erbyn y 1870au yr oedd ffotograffwyr wedi sefydlu yn yr ardaloedd hyn, ac mewn llawer o drefi cefn gwlad. Gallai John Thomas werthu portreadau enwogion drwy'r post neu drwy siopau lleol, ond deuai llawer o'i incwm o dynnu portreadau pobl gyffredin. Roedd ffair mewn tref fach, felly, yn ddelfrydol, gan ei bod yn cynnig digon o gwsmeriaid a dim llawer o gystadleuaeth. Ond nid cymhellion ariannol yn unig oedd ganddo dros deithio Cymru. Wrth sôn am ei daith gyntaf i Lanidloes yn 1867 mae'n cydnabod bod cyhoeddusrwydd yn gymaint o gymhelliad ag elw, a bod 'rhyw ysbryd teithio wedi fy meddiannu mor gynnar â hyn.'

Er ei fod wedi ymweld â nifer o ardaloedd lle nad y Gymraeg oedd y brif iaith, i'r ardaloedd Cymraeg eu hiaith y dychwelai dro ar ôl tro. Roedd ganddo ddiddordeb byw mewn hanes a llenyddiaeth ei wlad, a dywed: 'Y mae wedi bod yn amcan gennyf ymhob man y bûm yn aros i gymeryd darluniau o bob lle â rhyw ddiddordeb hanesyddol yn perthyn iddo.'

Yn aml iawn gall tŷ neu ffermdy sy'n ymddangos yn gwbl gyffredin fod yn fan o ddiddordeb hanesyddol arbennig fel cartref bardd, llenor, gweinidog neu emynydd. Gwyddai ei gyfoeswyr nad arian yn unig oedd yn cymell John Thomas i deithio. 'Nid oedd, mae'n debyg, gymeriad mwy adnabyddus trwy Ogledd a Deheudir Cymru ychydig flynyddau yn ôl, na Mr Thomas,' meddai'r *Cymro* ar ôl ei farwolaeth yn Hydref 1905. Yr wythnos ganlynol ychwanegodd, 'nid yn Lerpwl yr oedd yn bosibl adnabod Mr Thomas oreu, ond yn rhai o lannau a dyffrynnoedd hudol a thawel Cymru; yn enwedig os byddai mewn lleoedd o'r fath gyda'i gelfi tynnu llun. Meddai ar gariad angerddol at olygfeydd a phobl Cymru… nid "llygad i weled anian" yn unig a feddai Mr Thomas; meddai ar lygad hefyd i adnabod dynion.' Pe bai arian wedi bod yn brif gymhelliad iddo, ni fyddai wedi teithio draw i Ynys Enlli na threulio wythnos yn Ysbyty Ifan.

Yn ei ddisgrifiadau twymgalon o'r cyfeillion a'r cymeriadau a gyfarfu ar ei deithiau yng Nghymru gwelir y pleser a brofai yn eu cwmni. Mae'n siŵr fod John Thomas yn teithio er mwyn cael cyhoeddusrwydd i'w waith, er mwyn ymweld â siopau oedd yn gwerthu ei brintiau ac er mwyn tynnu portreadau o bobl gyffredin, ond rhan fawr iawn o'r ysgogiad i deithio oedd y boddhad personol a deimlai wrth ddychwelyd i'w wreiddiau yng nghefn gwlad Cymru. 'Yr wyf fi yn gwybod trwy brofiad,' meddai Syr O. M. Edwards

amdano, 'mai llafur cariad yw llawer iawn o'i waith.'

Mae'n debyg mai'r lluniau a dynnodd John Thomas yn Nhyddewi yn 1899 sy'n dangos y lle pellaf o Lerpwl iddo dynnu llun ohono. Tebyg iawn hefyd mai hon oedd ei daith olaf yn tynnu lluniau, oherwydd does dim sôn am deithio ar ôl hynny. Yn 61 oed, roedd ei iechyd yn dechrau dirywio. Bu farw yng nghartref ei fab, y Dr Albert Ivor Thomas, ar 14 Hydref 1905 ac fe'i claddwyd ym mynwent Anfield.[v]

Rheilffyrdd, Addysg a Chynnydd Cymdeithasol

Roedd John Thomas yn Gymro gwladgarol a balch, er ei fod yn byw yn Lerpwl, ac yr oedd yn Fethodist Calfinaidd ffyddlon a groesawai gynnydd cymdeithasol. Roedd ganddo farn bendant ar bethau'r dydd ac roedd ei farn a'i ddaliadau yn dylanwadu ar yr hyn y dewisai eu dangos yn ei ffotograffau. I raddau helaeth iawn, yr oedd yn cefnogi'r newidiadau oedd ar droed yng Nghymru ar y pryd. Hysbysebai yn *Y Faner*, papur oedd wedi ei sefydlu yn 1857, ac a gyhoeddid ddwywaith yr wythnos erbyn y 1860au. Mae'n debyg iawn mai'r *Faner* fu'r papur Cymraeg mwyaf llwyddiannus a dylanwadol erioed. Roedd safiad y papur yn eglur i bawb: roedd yn cefnogi'r enwadau anghydffurfiol yn grefyddol, roedd ar asgell radicalaidd y Blaid Ryddfrydol yn wleidyddol, ac yn cefnogi agweddau cymdeithasol eangfrydig a gwladgarol Gymreig. Tynnodd John Thomas lun ei sylfaenydd, Thomas Gee, a'i ddisgrifio fel 'rhyfelwr cadarn yn erbyn pob trais a gormes'. Cymerai'r *Faner* ddiddordeb mawr yn Rhyfel Cartref America ac, yn 1865 a 1866, yn fuan iawn ar ôl diwedd y rhyfel, bu'n cyhoeddi adroddiadau o America yn llawenhau ynghylch rhyddid i'r caethweision. Roedd y llawenydd yn adlewyrchu deisyfiadau'r

Cymry eu hunain i fod yn rhydd o'u meistri tir aristocrataidd, Seisnig. Yn 1865 hefyd y sefydlwyd y Wladfa Gymreig ym Mhatagonia. Yn etholiad 1868, am y tro cyntaf, etholwyd i Senedd San Steffan Ryddfrydwyr radicalaidd a fyddai'n bygwth grym landlordiaid ac aristocratiaid Lloegr. Ychydig flynyddoedd yn ddiweddarach sefydlwyd Prifysgol Cymru. Am weddill oes John Thomas byddai gwelliannau eraill tebyg yn parhau, yn faterol, yn addysgol ac yn gymdeithasol.

Teitl un o erthyglau John Thomas yn *Cymru* yw 'Cynnydd Tri Ugain Mlynedd'. Fe'i cyhoeddwyd yn 1898, ac mae'r trigain mlynedd yn cyfeirio at deyrnasiad y Frenhines Fictoria o 1837 hyd 1897, ond mae'n gymwys hefyd i oed John Thomas ei hun, gan ei fod ef yn drigain oed yn 1898. Yn yr erthygl mae'n cymharu Cymru 1898 â gwlad ei blentyndod. Yn y gorffennol roedd pobl yn anwybodus ac yn ofergoelus, yn treulio nosweithiau hir y gaeaf o gwmpas y tân yn hel straeon am ysbrydion, canhwyllau cyrff a bwganod. Roedd meddwdod ac ymladd yn rhan o bob adloniant. Mae 1898 yn well ym mhob ffordd. Dangosir mwy o barch at weithwyr cyffredin, a chânt gyflog gwell. Mae plant yn mynd i'r ysgol ac mae'r ysgolion yn well. Gall pobl gyffredin ddarllen ac mae mwy o lyfrau ar gael i'w darllen. Mae capeli ym mhob tref a phentref, a dysgir y tonic sol-ffa. Gellir prynu dillad mewn siop yn hytrach na bargeinio am y defnydd a gwneud y dillad gartref. Mae'r tlawd yn llai dibynnol ar ffermwyr cefnog a landlordiaid am eu cynhaliaeth.

Mewn erthyglau eraill mae John Thomas yn sôn am bwysigrwydd gwelliannau addysgol. Pan oedd ef yn ifanc, cedwid ysgol yn aml gan hen filwr wedi'i glwyfo, a hwnnw'n cofio ychydig o eiriau Saesneg o'i ddyddiau yn y fyddin. Yr oedd ei athro ef ei hun, Beni Bwt, yn cadw i'w dŷ gyda'r nos

oherwydd ei fod yn credu mewn ysbrydion a bod ofn bwganod arno. Roedd defnydd o'r Gymraeg yn waharddedig a byddai'n rhaid i blant a glywid yn siarad Cymraeg wisgo'r 'Welsh Not', styllen bren oedd yn hongian o gwmpas y gwddf. Câi ei basio o un plentyn i'r llall a'r plentyn oedd yn ei wisgo ar ddiwedd y dydd fyddai'n cael ei gosbi. Nid oedd rhieni'n awyddus i anfon plant i ysgolion o'r fath ac yn aml roedd yn well ganddynt eu cadw gartref i weithio. Roedd John Thomas yn falch bod ei blant ei hun wedi cael addysg dda a bod dau o'i feibion yn feddygon.

Yn y golygfeydd o'i wlad, mae John Thomas yn dangos ymwybyddiaeth lawn o draddodiad anghydffurfiol Cymru, a'i hemynwyr, pregethwyr a'i beirdd. Mae'n dangos eu cartrefi, capeli a'u cofgolofnau, yn ogystal â datblygiadau materol megis rheilffyrdd, swyddfeydd post a banciau. Gellir ystyried bron y cyfan o'i waith fel cadarnhad o'i gred fod Cymru yn wlad lle y gwelir manteision Cristnogaeth anghydffurfiol yn amlygu eu hunain mewn cynnydd cymdeithasol. Mae ei bwyslais ar y cynnydd a ddaeth yn sgil crefydd, yn hytrach nag ar grefydd fel iachawdwriaeth bersonol, ac mae ei ffotograffau yn ategu ei eiriau, gan ddathlu datblygiad a llwyddiant gwareiddiad Cristnogol Cymreig.

'Yn eistedd, yn sefyll, neu *vignette*'

Yn ei bortreadau, yn ogystal ag yn ei olygfeydd, mae John Thomas fel arfer yn cadarnhau delfryd Oes Fictoria o gynnydd cymdeithasol. Fel ffotograffwyr eraill yr oes, mae'n dangos pobl yn y modd y dymunent hwy eu gweld eu hunain: gwelir unigolion parchus mewn gwisgoedd trwsiadus yn awyrgylch cyfforddus y parlwr. Roedd y patrwm yn unffurf ac yn gaeth. Mae'r eisteddwr yn cymryd ei le o flaen y 'props' arferol sy'n

rhoi'r argraff ei fod mewn ystafell gymharol foethus. Mewn gwirionedd yr oedd bron popeth yn y portread yn ffals: roedd y dodrefn yn aml yn ffug, y cefndir yn gynfas wedi'i beintio, yr 'ystafell' mewn gwirionedd yn yr awyr agored, a'r dillad weithiau wedi eu benthyg.

Un rheswm posibl dros unffurfiaeth y confensiwn yw bod angen amlygu'r plât am gyfnod estynedig, a bod yn rhaid i'r eisteddwr aros yn llonydd am nifer o eiliadau. Roedd cyfarpar arbennig ar gael i'r ffotograffydd er mwyn cadw unigolyn rhag symud. Ond mae'r ffaith bod y portreadau yn cydymffurfio mor gyson â'r patrwm yn gwneud datganiad clir am y cyd-destun darluniadol a diwylliannol. Yn y 1850au roedd ffotograffiaeth wedi newid o fod yn eiddo i bobl gyfoethog, bonheddig, pobl oedd wedi derbyn addysg dda, i fod yn perthyn i'r llu o bobl gyffredin, llai cyfoethog, nad oeddynt wedi derbyn fawr ddim addysg. Hwy oedd yn mynnu cael y lluniau unffurf hyn, a'r rheswm pam bod ffotograffwyr yn cyfyngu eu hunain i bortreadau fel hyn yw eu bod yn boddhau chwaeth ddarluniadol gul pobl gyffredin: 'yn eistedd, sefyll neu *vignette*'. Roedd pobl yn dymuno cael portreadau ohonynt eu hunain oedd yn cwrdd â'r confensiynau arferol ac yn eu dangos yn y modd y dymunent weld eu hunain. Ymdrechai pobl fel John Thomas a Tydain i fodloni gofynion y farchnad, ac roedd y ddau wedi sefydlu busnes ar sail eu profiad fel gwerthwyr, nid fel ffotograffwyr. Mae maint y cydymffurfio a phrinder unrhyw amrywiaeth yn awgrymu bod disgwyliadau'r gynulleidfa yn hynod gyfyng, ac nad oedd croeso i ffotograffydd dynnu lluniau oedd hyd yn oed fymryn yn wahanol i'r arfer. Efallai mai prif atyniad y portread oedd ei barchusrwydd unffurf. Hwn oedd y peth pwysicaf a ddisgwylid o'r llun. Roedd yr unffurfiaeth mor bwysig nes ei fod yn goresgyn pob rhinwedd arall.

Mae portreadau John Thomas o'r enwogion Cymreig yn ffitio'r confensiwn hwn. Mae portreadau fel hyn yn agos at gynnig y lleiaf posibl: cofnod o'r wyneb a phob eisteddwr yn ymagweddu'n barchus mewn dillad unffurf o flaen yr un math o gefndir. O ran y ffotograffydd, does yma ddim lle ar gyfer gwreiddioldeb, creadigrwydd na dawn. Ond er bod y portreadau'n unffurf, maent yn dangos unigolion o bob math a rheini'n aml yn bobl ddeniadol a sylweddol. Roeddynt yn byw mewn cyfnod o newid chwyldroadol ac yn eu gwahanol feysydd cyfrannodd nifer ohonynt yn fawr tuag at y newidiadau hynny.

Gwŷr enwog a merched glân

Cyhoeddodd John Thomas gatalog yn rhestru ei bortreadau o enwogion. Roedd mwyafrif sylweddol ohonynt yn weinidogion Anghydffurfiol, ond yr oedd rhai newyddiadurwyr, cerddorion a llenorion yn eu plith. Roedd John Thomas yn gyfarwydd â John Griffith, 'Y Gohebydd', a oedd wedi enwi'r Cambrian Gallery. Dyn bychan â pheswch parhaus oedd y Gohebydd. Ef oedd y newyddiadurwr Cymraeg llawn amser cyntaf. Bu'n ysgrifennu'n wythnosol i'r *Faner* o Lundain ac, am gyfnod, o America. Yn radicaliaeth brwdfrydig ei erthyglau ef y clywid llais chwyldro gwleidyddol rhyddfrydiaeth y 1860au. Yn ddiweddarach bu'n casglu arian i gynnal yr amryw denantiaid a gollodd eu ffermydd am feiddio pleidleisio yn erbyn y tirfeddiannwr. Roedd y Gohebydd yn nai i'r Parchedig Samuel Roberts, 'S.R.', ac fe dynnodd John Thomas lun S.R. yn 1869 (ar ôl iddo fentro cribo gwallt S.R.). S.R. oedd golygydd radicalaidd y cylchgrawn *Y Cronicl*, yr oedd wedi ei sefydlu. Yn nhudalennau'r cylchgrawn ymgyrchai'n ddi-baid yn erbyn landlordiaid a militariaeth, ac o

blaid rheilffyrdd a chynnydd cymdeithasol. Ar ôl colli tenantiaeth ei fferm trefnodd ymfudiad o Gymru i Tennessee, ac yno fe chwalwyd ei gynlluniau'n llwyr rhwng dadleuon cyfreithiol a Rhyfel Cartref America.

Tynnwyd llun gweinidog arall, y Parchedig Michael D. Jones, nid mewn gwisg offeiriad ond mewn siwt o frethyn Cymreig, dillad a wisgai er mwyn hyrwyddo diwydiannau Cymru. Mae ef bellach yn adnabyddus fel prif sylfaenydd y Wladfa Gymreig ym Mhatagonia. Saethwyd ei fab yn farw yn y Wladfa wrth iddo amddiffyn siop gydweithredol yn erbyn lladron Americanaidd, aelodau o gang Butch Cassidy a'r Sundance Kid. Pobl fel S.R. a Michael D. Jones oedd arweinwyr y bobl ac yn aml roedd eu bywydau'n anodd ac yn ddadleuol, yn hytrach na chonfensiynol a pharchus. Dyma un agwedd ar y byd Cymreig: adeiladol, hyderus a mentrus.

Roedd ochr arall yn ogystal, ochr a oedd yn fwy hoff o bleserau cerddoriaeth, barddoniaeth, ac alcohol, a doedd y ddwy ochr ddim yn cyd-fynd yn dda. Mae'r portread o'r bardd John Jones, 'Talhaiarn', tua diwedd ei oes yn dangos dyn mawr, lliwgar, a oedd yn gefnogol i'r teulu brenhinol a'r blaid Dorïaidd. Tueddai i fod yn fawreddog, a bu'n byw ger Paris ac yn Llundain gan weithio fel pensaer ar balasau'r Rothschilds a chyda Syr Joseph Paxton ar y Palas Grisial yn Llundain. Pan ddirywiodd ei iechyd dychwelodd i'w gartref yn nhafarn yr Harp, Llanfair Talhaearn. Yno fe geisiodd ladd ei hun gyda gwn, ond anelodd yn gam. Llwyddodd i saethu rhan fach o'i ben yn unig, a bu farw ar ôl wyth niwrnod o boen eithafol. Mewn llun arall gwelir bardd iau, John Ceiriog Hughes, gyda chanwr baledi y mae'n cyfeilio iddo ar y delyn. Roedd Ceiriog yn fardd telynegol huawdl ac ef a ysgrifennodd rai o ganeuon enwocaf Cymru. Bu'n gweithio yn y diwydiant rheilffyrdd ym

Manceinion ac yng Nghymru. Yn ei newyddiaduraeth, ymosododd Samuel Roberts yn ffyrnig ac yn bersonol ar filitariaeth a jingoistiaeth Talhaiarn. Yn ei dro, dywedir mai prif ofid Samuel Roberts wrth farw oedd cerddi dychanol Ceiriog, yn ei gyhuddo o ragrith a safonau dwbl ynghylch caethwasiaeth.

Er holl anawsterau bywydau'r enwogion hyn, nerth y genhedlaeth hon a dorrodd rym y landlordiaid yng Nghymru, gan ethol llywodraeth Ryddfrydol a oedd yn cynrychioli'r gwerthoedd radicalaidd a democrataidd a goleddid gan anghydffurfiaeth. Mewn un ffotograff gan John Thomas gwelir cyfreithiwr ifanc, uchelgeisiol yn sefyll o flaen llenni wedi eu gosod yn frysiog ger drws y tŷ. Ei enw oedd David Lloyd George, a ddaeth yn Brif Weinidog Rhyddfrydol y Deyrnas Unedig ychydig flynyddoedd wedi hynny. Ef oedd y dyn cyffredin cyntaf i ennill y swydd, a defnyddiodd ei rym i sefydlu cyllideb chwyldroadol, i dorri grym y landlordiaid, i sefydlu pensiynau i hen bobl ac i osod seiliau gofal cymdeithasol, cyn mynd ymlaen i arwain y wlad i fuddugoliaeth yn y Rhyfel Byd Cyntaf. Safai'r gweithredoedd cymdeithasol hyn ar seiliau a osodwyd gan y genhedlaeth a welir yn lluniau John Thomas. Er eu gweithredoedd sylweddol, yr hyn a welir yn y portreadau ffurfiol yw'r lleiaf y gellir ei gyflwyno mewn portread. Hanfod y llun yw ei unffurfiaeth barchus, yn hytrach nag unrhyw argraff o gymeriad yr eisteddwr.

Ychydig o ferched y cyfnod, o'u cymharu â'r dynion, oedd yn ffigyrau cyhoeddus. Mewn un portread gwelir 'Cranogwen', Sarah Jane Rees, mathemategydd a bardd a drechodd Ceiriog i ennill y wobr yn Eisteddfod Genedlaethol 1865 a gynhaliwyd yn Aberystwyth. Roedd Cranogwen yn ddynes annibynnol a gynhaliai ysgol forwrol ac a olygai

gylchgrawn i ferched. Ceir portread yn dangos y soprano enwog Edith Wynne mewn gwisg ffurfiol, fel pe bai ar fin mynd ar lwyfan mewn cyngerdd neu eisteddfod, lle roedd yn seren arbennig iawn. Ond prin yw portreadau John Thomas o wragedd enwog mewn awyrgylch stiwdio yn steil y dynion. Pan ddymunai bortreadu gwraig barchus, byddai'n aml iawn yn defnyddio cliché gweledol y 'Wisg Gymreig Genedlaethol'. Yr elfen fwyaf nodweddiadol o'r wisg yw'r het uchel a fu'n ffasiynol yn fwy cyffredinol rai blynyddoedd ynghynt, a chyda'r het daw les a brodwaith, siôl batrymog a pheisiau. Fel arfer gwelir y merched gyda throell, yn gweu, yn dal basged, neu'n yfed te – gweithgareddau a ystyrid yn briodol i wragedd gwylaidd a pharchus mewn rhyw Gymru wledig, ddychmygol, drefnus a gweithgar. Roedd y ffurf gaboledig hon ar ddillad gwaith gwragedd cyffredin yn ystrydeb barchus ar gyfer darlunio merched, fel yr oedd y darlun 'stiwdio' yn ystrydeb o barchusrwydd. Pan aeth John Thomas yn ôl i Lambed ar ôl byw yn Lerpwl am rai blynyddoedd, y 'Wisg Gymreig Genedlaethol' oedd y cliché a ddewisodd ar gyfer portreadu ei fam ei hun.

Grym cymdeithas

Weithiau mae portread sy'n dangos nifer o bobl yn cynnwys elfen o anffurfioldeb, a gall portread o grŵp fod yn fwy dadlennol na phortread o unigolyn. Er bod John Thomas weithiau'n codi'n gynnar – 5 a.m. yn Nolgellau – er mwyn tynnu llun o olygfa 'cyn i'r mwg a'r trigolion droi allan', fe fyddai'n aml yn tynnu llun o olygfa oedd yn cynnwys cynulleidfa o blant, ac eraill, yn sefyllian er mwyn gweld y ffotograffydd wrth ei waith ac er mwyn eu cynnwys eu hunain yn ei ddarlun. Gellir ystyried y lluniau hyn yn fath ar

bortreadau grŵp lle mae'r ffotograffydd wedi cydweithio gyda'i gynulleidfa i greu'r darlun yn hytrach na'i lunio ar ei ben ei hun. Mae unigolion yn y llun yn gosod eu hunain mewn perthynas â'r lle, â'r adeilad, neu â'r grŵp o bobl o'u cwmpas, gan greu grŵp anffurfiol. Weithiau mae'r grŵp yn cymryd elfen o strwythur ffurfiol. Gwelir mewn llun o injan trên fod gyrrwr yr injan, ac ambell berson breintiedig iawn, wedi dringo ar yr injan, swyddogion yr orsaf yn sefyll o flaen yr injan i ddangos elfen o berchnogaeth, a'r gorsaf-feistr a'r teithwyr yn sefyll ar y platfform mewn ffordd sy'n briodol i'w swyddogaethau hwythau.

Un ffordd i hyrwyddo busnes oedd galw mewn lle gwaith a cheisio caniatâd i dynnu llun o'r gweithwyr yn ystod yr awr ginio. Mae rhai o'r portreadau hyn yn dangos nifer bach o bobl ac eraill yn cynnwys dros gant o bobl mewn chwarel. Mae portread grŵp a dynnir yn y gweithle fel rheol yn weddol ffurfiol, ac fel arfer gwelir y prif swyddogion yn cymryd eu lle yng nghanol y llun. Dyma'r adeg pan oedd Cymru'n llawn ffatrïoedd gwlân, ac yn aml ceir portreadau grŵp o'r gweithwyr yn sefyll o flaen y ffatri – gelwid hyd yn oed felin wlân fechan yn ffatri. Weithiau daw'r gweithwyr ag offer neu gynnyrch y ffatri allan i'w dangos i'r camera. Mewn llun o ffatri yn Sarn Mellteyrn, Sir Gaernarfon, mae'r dynion a'r merched yn dangos gwlân, carthenni ac offer y gwaith gan gynnwys y wennol, y droell a sbaner. Roedd melinau mawr yn cyflogi hanner cant neu fwy, rhai ohonynt yn blant, ac fel arfer byddai'r plant yn eistedd wrth draed yr oedolion. Byddai hyd yn oed mwy o bobl yn gweithio mewn rhai mwynfeydd a chwareli, ac weithiau ceir llun o dyrfa fawr o bobl yn eistedd ar ochr bryn. Weithiau, pan fyddai digon o olau, gallai John Thomas fynd i mewn i'r ffatri i dynnu llun, fel yn achos

Gwaith Spring Mills, Llanidloes, neu Ystafell yr Injan, Chwarel Braich Goch, Corris.

Diffiniwyd pentref gan George Ewart Evans fel cymuned wedi'i threfnu ar gyfer gwaith, ac mewn disgrifiad o bentref Aberdaron yn 1896, ceir crynodeb gan John Thomas o'r hyn y gellid ei ddisgwyl mewn pentref ym mhen eithaf Llŷn: 'mae yma yn barod ddwy eglwys, tri chapel, tair tafarn, pedair o siopau cryddion, siop y saer, melin, post a theleffon a siopau bwyd a dillad bron bob yn ail ddrws'. Roedd cyfle i'r ffotograffydd dynnu llun grŵp o bobl ym mhob un o'r sefydliadau hyn.

Efallai mai'r grwpiau mwyaf ffurfiol yw'r lluniau o weithwyr mewn siop neu swyddfa post lle roedd hierarchaeth yn rhan allweddol o'r gwaith. Mae'r lluniau o Swyddfa Bost Llanymddyfri a Llanfair Caereinion yn dangos rhes o weithwyr mewn lifrai, a'r postfeistr yn sefyll o flaen y drws. Mae lluniau fel y rhain yn gwneud datganiad ynghylch hunaniaeth, awdurdod a statws: dyma fy mhriod le i, dyma fy swyddogaeth i yn y byd. Mae'r portread o siop John Ashton, Carno, yn ddatganiad eglur o rym. Mae perchennog y siop, John Ashton, yng nghanol y llun, ac ef yn unig sy'n cael eistedd. Mae ei brif swyddogion, dyn a dynes, sydd nesaf ato o ran awdurdod, yn sefyll y tu ôl iddo. Po bellaf o'r canol y saif yr unigolyn, lleiaf o barch sydd iddo ef neu iddi hi, a'r mwyaf digalon yw'r olwg sydd arno neu arni. Mae'r forwyn ar y chwith a'r gwas ar y dde yn gwybod mai hwy yw'r isaf oll yn nhrefn y siop. Mae'r ci, yntau, yn gwybod ei le.

Perthynai hierarchaeth i gapeli yn ogystal. Mewn ffotograff o'r grŵp y tu allan i'r capel, dim ond drwy symud at ganol y llun y gellir dangos awdurdod fel arfer, ond y tu mewn i'r capel mae pob math o gyfarpar ar gael fel y gall pobl ddangos eu statws. Mae'r gweinidog yn cymryd ei le yn y pulpud, y blaenoriaid yn meddiannu'r sêt fawr a'r merched yr organ. Saif y swyddogion eraill i'r naill ochr fel petaent yn barod i gymryd y casgliad. Mae golygfa y tu mewn i'r capel, fel yn Sarn, Bodedern, neu Ebenezer, y Ffôr, yn ddatganiad o rym ac awdurdod sy'n ddealledig gan y ffotograffydd a'r unigolion yn y llun. Mae'r darlun wedi ei wneud ar y cyd er mwyn dangos yr eisteddwyr fel y dymunent gael eu gweld, ac mewn ffordd sy'n eu diffinio yn eu cymdeithas. Mewn portread o'r blaenoriaid y tu allan i'r capel gwelir grŵp bach digon diniwed. Y tu mewn i'r capel y daw cyfle iddynt gymryd eu priod lefydd a dangos y drefn gymdeithasol. Yn yr achos hwn mae'r gweinidog yn edrych yn ddigon ansicr yn ei bulpud. Efallai ei fod yn agosach at y nefoedd, ond mae'r diaconiaid yn nes at y ddaear, ac yn gwybod yn iawn fod grym yn codi o'r bobl. Mae rhywbeth arall yn digwydd yma yn ogystal: nid yw'r ffotograff yn union yr hyn y bwriadwyd iddo fod gan y ffotograffydd a'r eisteddwyr. Efallai fod yr eisteddwyr, wrth geisio mor daer i ddangos eu hawdurdod, wedi datgelu mwy nag yr oeddynt wedi bwriadu, a bod effaith y golau yn ategu'r elfen fygythiol yn y llun. Roedd y rhain yn bobl wydn, ac mae'r llun yn awgrymu eu bod hefyd yn galed ac yn ddidostur. Maent yn edrych fel patriarchiaid anoddefgar, annynol, ac efallai fod elfen o wirionedd yn yr argraff honno.

Mae merched mewn grwpiau yn aml yn llai hierarchaidd na'r dynion ym mhortreadau John Thomas. Nid yw 'gweithwyr morass' Aberffraw, Ynys Môn, a oedd yn gwneud rhaffau, matiau a brwshys o'r moresg oedd yn tyfu ar dwyni arfordir Môn, yn dangos yr hierarchaeth bendant y mae'r dynion mor barod i'w harddel. Mae dynes ddall yn eistedd yng nghanol y grŵp. Ond yn y portread o gryddion Trawsfynydd

mae'r unig ddynes yn gwneud datganiad o rym mewn ffordd wahanol. Mae'r chwe chrydd wedi gosod eu hunain wrth eu gwaith mewn patrwm sy'n ymwneud â'u hoedran a'u profiad. Mae'r ddynes wedi ymwahanu oddi wrthynt ac yn sefyll y tu cefn i'r grŵp, ei llaw ar ei hystlys, yn edrych i lawr ar y gweithwyr fel petai'n eu goruchwylio – mae'n bresenoldeb bygythiol iawn. Gwelir y prif grydd, ei gŵr efallai, yn dal ei getyn rhwng ei ddannedd ac yn parhau'n ddygn â'r morthwylio.

Tynnodd John Thomas hefyd luniau o ferched nad oeddynt yn gweithio'n ffurfiol gyda'i gilydd. Yng Ngarn Boduan mae'r merched yn eu gwisgoedd gorau ac wedi dod â'u peiriannau gwnïo i'w cynnwys yn y llun. Yng Nghapel Garmon mae gwragedd y pentref wedi gosod eu hunain o flaen giatiau'r eglwys gyda'r droell a'u hosanau. Roedd gweu yn elfen bwysig o'r economi: byddai gwlân y defaid a gedwid ar y tyddyn yn troi'n edafedd ar y droell ac yn cael ei weu'n hosanau i'w gwerthu am arian parod. Byddai gwragedd yn gweu drwy nosweithiau hir y gaeaf ac yn cynhyrchu hosanau ar raddfa ddiwydiannol. Cymro Cymraeg oedd y ffotograffydd ac roedd y gwragedd hyn yn ymddiried ynddo ac yn fodlon eistedd er mwyn iddo gael tynnu eu llun. Y diwrnod hwnnw, pan gyrhaeddodd y ffotograffydd a dechrau siarad Cymraeg gyda'r merched, mae'n siŵr fod pawb wedi cael tipyn o sbort. Mae'n rhaid bod gan John Thomas ryw allu anghyffredin i ddwyn perswâd ar bobl, a barnu oddi wrth y lluniau – fel y portread o hen wragedd Llangeitho.

Un o'r werin

Cyn y gallai ffotograffydd gydweithio gyda'r eisteddwyr i lunio portreadau o grwpiau fel hyn, byddai'n rhaid bod ganddo ryw gysylltiad â'r bobl. Roedd siarad Cymraeg a chymryd diddordeb yn eu bywydau yn gaffaeliad. Rhai blynyddoedd ynghynt bu ffotograffwyr proffesiynol cynnar o Loegr, megis Roger Fenton neu Francis Frith, yn teithio Cymru yn tynnu lluniau'r cestyll a'r golygfeydd, ac roedd ffotograffwyr amatur yng Nghymru wedi tynnu lluniau'n ymwneud â'r diddordebau celfyddydol a gwyddonol oedd yn briodol i'w haen hwy o gymdeithas, ond peth anghyffredin iawn oedd i ffotograffwyr cynnar ddangos diddordeb ym mywydau a gweithgareddau pobl gyffredin Cymru. Pobl ariannog oedd yr amaturiaid, yn perthyn i ddosbarth breintiedig wedi ei wahanu oddi wrth y werin. Yn yr Alban, roedd David Octavius Hill a Robert Adamson wedi tynnu lluniau rhyfeddol o Newhaven yn cofnodi bywyd a gwaith y gymuned o bysgotwyr yno, ond ni ddigwyddodd dim byd tebyg yng Nghymru am flynyddoedd lawer. Un anhawster oedd natur fynyddig y wlad, ond roedd anawsterau dosbarth, agwedd ac iaith yn llawer mwy o rwystr. Roedd y dosbarth uwch yn dibrisio'r iaith Gymraeg, oedd yn eiddo i drigolion cefn gwlad, pobl dlawd ac anghydffurfwyr. Roedd angen person o'r dosbarth hwnnw i ddewis dangos bywydau pobl gyffredin ac, yng Nghymru, John Thomas oedd y cyntaf i wneud hynny. Dim ond ffotograffydd ag ymwybyddiaeth o werin bobl Cymru fyddai wedi dewis tynnu llun o feirdd Llanrwst. Yn ei atgofion, mae John Thomas yn enwi'r beirdd ac yn sôn am amgylchiadau tynnu'r llun. Nid ystyrir hwy yn feirdd mawr heddiw ond yn eu dydd y beirdd a'u heisteddfodau oedd yn diogelu hen draddodiadau llenyddol

Cymru, er eu bod hefyd yn cynnal defodau a syniadau rhyfedd oedd, i raddau helaeth, yn ffug. Roedd lle beirdd mewn cymdeithas yn amwys oherwydd bod cerddoriaeth a barddoniaeth yn dal yn gysylltiedig â thafarnau, meddwi ac anfoesoldeb, tra oedd y mudiad anghydffurfiol yn symud tuag at ddirwest. Wrth fabwysiadu defodau anghyffredin ynghyd â baneri, medalau a gwisgoedd rhyfedd, roedd y beirdd eisteddfodol yn eu gosod eu hunain ar wahân i fywyd bob dydd ac yn datgan eu bodolaeth fel beirdd, yn wahanol i'r hen faledwyr teithiol ar y naill law ac i emynwyr anghydffurfiol ar y llaw arall. Gellir gweld eu hagweddau ecsentrig fel nodweddion oedd yn angenrheidiol er mwyn diffinio traddodiad newydd.

Roedd John Thomas yn perthyn yn llawn i'r gymdeithas wledig, Gymraeg ei hiaith. Mae'r rhan fwyaf o'i bortreadau, o unigolion a grwpiau, yn ffrwyth cydweithrediad rhyngddo a'r bobl y mae'n eu dangos – mae'r eisteddwyr a'r ffotograffydd wedi gweithio gyda'i gilydd i greu'r llun. Teimlai'n gartrefol yn y gymdeithas hon ac roedd yn llawenhau yn ei llwyddiant a'i chynnydd cymdeithasol. Ond os dyna'r cyfan fyddai i'w weld yn ei luniau, byddai'n cyfleu golwg go gul ar Gymru a'i phobl. Heb elfen o feirniadaeth na phersbectif ar y Gymru Gymraeg, efallai y byddai ffotograffydd yn dangos agwedd hunanfoddhaus, yn cyfleu dim ond balchder a hunanedmygedd anwybodus. Cryfder John Thomas yw ei allu i wneud mwy na hyn.

Y dyn o'r ddinas

Mewn llun a dynnwyd y tu allan i dafarn y Ship, Aberdaron, yn 1896, gwelir grŵp o bobl, staff a chwsmeriaid y dafarn mae'n debyg, yn sefyll o flaen y dafarn gyda dyn ifanc ar gefn cert. Ym mhortreadau John Thomas, mae'r bobl fel arfer yn

ymarweddu'n lled ddifrifol, er bod rhai yn gwenu, ond mae'r llanc ar y gert, gyda'i gap pig gloyw a'i getyn, yn gwenu led y pen ar y camera. Does dim golwg o'r difrifoldeb gofalus y mae pobl y wlad yn arfer ei ddangos ym mhortreadau John Thomas. Mae ei agwedd yn anghyffredin ac yn annisgwyl: mae'n wahanol nid yn unig i bawb arall yn y llun, ond i'r holl bobl cefn gwlad a welir yn lluniau John Thomas. Gellir egluro'r wên pan ddeallwn pwy yw'r gŵr ar y gert: dyma J. Glyn Davies, a ddaeth yn ddiweddarach yn Athro Celtaidd ym Mhrifysgol Lerpwl, ac yn awdur a chyfansoddwr adnabyddus. Roedd ei deulu'n byw yn Lerpwl ac roedd yntau'n treulio'i wyliau gyda pherthnasau yn Aberdaron, felly ymwelydd haf ydoedd. 'Yr oedd yn digwydd bod yn aros yn Aberdaron yr haf diwethaf,' meddai John Thomas yn ei atgofion. 'Mr Glyn Davies o Lerpwl, ŵyr yr enwog Barch. John Jones Tal-y-sarn.' Roedd yn y teulu fasnachwyr, gweinidogion, morwyr a pherchennog chwarel, yn cynnwys pobl ddisglair ond tanllyd. Daeth Glyn Davies ei hun yn adnabyddus am ffraeo a thanio'n gyhoeddus er ei fod, yn breifat, yn berson caredig a dymunol, ac yn dad yr oedd ei blant yn ei addoli.

Erbyn 1896 roedd John Thomas wedi byw yn Lerpwl am dros ddeugain mlynedd ac yn ŵr gweddw 58 oed. Roedd ef a Glyn Davies yn perthyn i'r un gymdeithas o Gymry dosbarth canol, trefol, llewyrchus. Roedd y berthynas rhwng y ffotograffydd a Glyn Davies yn wahanol i'r berthynas rhyngddo a Chymry cyffredin cefn gwlad. Roedd Glyn Davies yn gartrefol ac yn hyderus o flaen y camera, ond braidd yn swil fyddai'r bobl gyffredin. Er bod John Thomas yn perthyn i'r Gymru Gymraeg ac yn gartrefol ymhlith pobl cefn gwlad, nid oedd yn un ohonynt bellach. Dyn o'r tu allan ydoedd a oedd wedi datblygu'n berson gwahanol ar ôl deugain mlynedd yn y

ddinas fawr. Roedd ganddo berthynas amwys gyda'r bobl yn ei luniau: roedd yn perthyn iddynt ac eto ar wahân iddynt. Pan edrychai ef ar ei gyd-Gymry, fe'u gwelai fel y gwelent hwy eu hunain ac o safbwynt arall yr un pryd – safbwynt y Cymro dosbarth canol o'r ddinas Seisnig. Gwên fawr y dyn o Lerpwl yn eistedd ar y gert sy'n dangos i ni'r bwlch sydd wedi tyfu rhwng y ffotograffydd y tu ôl i'w gamera, a'r bobl y tynnai luniau ohonynt ym mhentrefi Cymru.

Mae hyn yn peri i ni weld ei luniau mewn golau gwahanol, neu o leiaf mae'n codi cwestiwn ynghylch ei gymhellion wrth dynnu lluniau. Ai er mwyn diddordeb personol y tynnwyd y lluniau hyn, ai i'w gwerthu i'r bobl sydd yn y lluniau, neu i'w gwerthu i bobl eraill, i gynulleidfa wahanol? Tynnodd luniau trigolion nifer o elusendai yng ngogledd Cymru, yn Rhuthun, Cerrig-y-drudion ac yn Ysbyty Ifan. Roedd y tai hyn wedi eu hadeiladu'n gartrefi i'r hen a'r anabl ar sail gwaddol 'rhyw bobl dda yn yr amser gynt'. Mae'r portreadau trawiadol yn dangos y trigolion yn eu dillad gorau ac wedi eu trefnu'n ffurfiol. Hen bobl dlawd ydynt sy'n byw bywyd lled gyfforddus oherwydd yr arian a waddolwyd i gynnal yr elusendai. Ar ben ucha'r darlun o drigolion elusendy Ysbyty Ifan mae stribyn o bapur ac arwyddion arno. Fel arfer byddai John Thomas yn ysgrifennu rhif ar y stribyn ynghyd â nodyn byr iawn neu deitl yn Gymraeg neu yn Saesneg. Ar rai negyddion mae ar y stribyn linellau neu groesau hefyd, sydd efallai'n dynodi faint o brintiau a wnaed o'r negydd hwnnw. Os yw hyn yn wir, yna mae'n debyg bod nifer o brintiau o'r negydd hwn wedi eu gwneud. Mae'n bosibl fod John Thomas yn gwerthu copïau o'r portread nid yn unig i bobl Cerrig-y-drudion, ond i'r Cymry yn Lerpwl yn ogystal. Mae'n siŵr fod Cymry Lerpwl â chysylltiadau â'r ardal, a thebyg iawn y byddai

ffotograff fel hwn yn codi teimladau hiraethus mewn pobl oedd wedi gadael y wlad ers blynyddoedd. Dyma lun a fyddai'n eu hatgoffa o'u gwreiddiau a'u hieuenctid. Os lluniwyd y rhan fwyaf o bortreadau mewn cydweithrediad â'r eisteddwyr, gyda'r bwriad o'u gwerthu iddynt hwy yn bennaf, mae'n bosibl fod lluniau fel hyn wedi eu hanelu at farchnad wahanol. Mae'n anodd gwybod beth yn union oedd agwedd y ffotograffydd ei hun at y bobl a eisteddai o'i flaen, ac yn wir efallai fod amwysedd neu ddeuoliaeth yn ei agwedd. Ai tynnu eu lluniau er eu mwyn hwy eu hunain yr oedd, ynteu ai ei fwriad oedd cyflwyno i sylw Cymry dosbarth-canol Lerpwl bortread yn dangos 'bygones' yr oes a fu? Ai darlun yw hwn i ddangos wyneb derbyniol tlodi a henaint, llun o hen bobl sy'n ddibynnol ar elusen ac yn byw'n eithaf cyfforddus yn oes newydd y cynnydd cymdeithasol?

Llun arall sy'n datgelu cymhellion John Thomas wrth ddewis beth i'w ddarlunio yw'r llun o Gapel Bryn-crug, ger Tywyn, Meirionnydd. Mae hwn yn un o'r cannoedd o luniau a dynnodd o gapeli. Yn yr achos hwn mae'n ymddangos bod ganddo dipyn llai o ddiddordeb yn y capel ei hun nag yn y person sy'n eistedd ym môn y clawdd ar y dde, yn gwisgo clocsiau ac yn gweu. Flynyddoedd lawer yn ddiweddarach yr oedd pobl Bryn-crug yn ei hadnabod fel 'Nain Griff Bryn-glas'. Yr oedd yn byw mewn bwthyn bychan ar ochr y ffordd yn agos at gapel Bryn-crug. Mae'n bosibl iawn fod John Thomas wedi ei thwyllo er mwyn cael y llun hwn ohoni. Dewis y ffotograffydd ei hun oedd ei phortreadu fel hyn. Pe bai ganddi hi unrhyw ddewis ynghylch y mater, yn sicr byddai wedi bod yn well ganddi gael tynnu ei llun mewn stiwdio ffotograffig mewn gwisg fenthyg o flaen golygfa beintiedig. Nid partneriaeth yw'r llun hwn ond gwaith y ffotograffydd, y dyn

o'r ddinas, ar daith drwy gefn gwlad, yn dewis tynnu lluniau yn dangos pobl yn y ffordd y dymunai ef eu cofnodi. Mae wedi troi'n fath o ysbïwr, yn dangos pobl mewn ffordd sy'n wahanol i'r ffordd y dymunent hwy eu gweld eu hunain. Efallai fod y llun hwn o'r hen ddynes fach yn gweu ym môn y clawdd yn dangos parch dyledus tuag ati, ond mae'n amheus a fyddai hi wedi cytuno. Dewisodd John Thomas bortreadu ei fam ei hun yn gwisgo'r 'Wisg Genedlaethol Gymreig' yn hytrach na dangos ei gwir amgylchiadau. Yn sicr ni thynnodd ei llun yn eistedd ym môn y clawdd gyda chlocsiau am ei thraed, er ei bod hi mewn gwirionedd yn perthyn i'r un dosbarth cymdeithasol â Nain Griff Bryn-glas.

Gweithwyr a chrefftwyr

Wrth bortreadu pobl gyffredin roedd John Thomas weithiau'n ymdrechu i'w dangos fel yr oeddynt yn eu cynefin, gan osgoi ystrydeb portread y 'stiwdio'. Byddai weithiau'n dwyn perswâd ar hen ddyn neu hen ddynes i eistedd i gael tynnu ei lun neu ei llun o flaen drws y tŷ, ond roedd hefyd yn fodlon defnyddio 'tipyn o ddichell' i gael y darlun a fynnai. Mae'n rhaid bod angen troedio'n ofalus i gael caniatâd pobl i dynnu llun nad oedd yn cwrdd â chonfensiwn portreadau'r cyfnod ac a oedd felly'n wahanol i'r hyn y byddai'r eisteddwr ei hun yn dymuno'i weld. Cafodd gryn dipyn o lwyddiant i gael pobl oedd wedi gwisgo ar gyfer gwahanol alwedigaethau i eistedd o flaen y camera, a thynnodd ddwsinau o bortreadau gwych o ddynion a merched Cymru yn eu dillad gwaith. Maent yn cynnwys crefftwyr fel crydd Betws yn Rhos, Dic Pugh y Saer, teiliwr Bryn-du, Ynys Môn, yn eistedd a'i goesau wedi eu croesi ac yn gwisgo'i wasgod a'i grys patrymog. Gweithiai Margaret y Gwehydd mewn melin wlân. Mae'n debyg mai

morynion oedd Bet Foxhall a Jeni Fach, ac mai gwerthwr coed oedd Nansi'r Coed. Efallai mai gwerthu canhwyllau brwyn roedd Siân y Pabwyr, ac mae'n bosibl fod Mali'r Cwrw yn ennill pres drwy gario cwrw i dai parchus er mwyn arbed i'w trigolion fynychu tafarndai llai bonheddig. Labrwr oedd Morris 'Baboon' o Lanrhaeadr, sy'n pwyso ar ei raw ac yn syllu'n chwerw ar y camera. Gwelir Elis y Pedlar yn cario'i nwyddau ar ei gefn. Yn Llangefni, Ynys Môn, y tynnwyd llun Edwin ac Agnes, y ddau dincer.

Gellir darllen hanes tynnu ambell bortread yn atgofion John Thomas. Disgrifia amgylchiadau tynnu llun Daniel Josi, neu Daniel Davies y saer, yn Llandysul, yn 1893. Roedd John Thomas wedi gosod ei ffotograffau yn ffenestr y llety pan ddaeth heibio 'pwtyn o ddyn bychan sionc yng nghymdogaeth y pedwar ugain oed, a chot o frethyn glas a chynffon fain, a botymau pres. Gan sefyll yn syn ac edrych ar y darluniau, gofynnai beth oedd hyn; atebais ef gan ddweud mai lle iddo gael tynnu ei lun ydoedd.

"O, felly yn wir," ebe yntau. Minnau, wedi ail daflu golwg ar yr hen got, meiddiais osod fy llaw ar ei ysgwydd a gofyn iddo a wyddai ef beth oedd oed y got honno.

"Gwn," meddai, "y mae hi yn dri ugain oed; yr oedd gennyf pan yn priodi, ond fod llewys newydd wedi eu rhoddi ynddi ugain mlynedd yn ôl." … dywedais wrtho, os y deuai gyda mi am ychydig funudau, y cymerwn ei ddarlun er mwyn y got. Cydsyniodd, a chyn yr hwyr y noswaith honno yr oedd y darlun yn y ffenestr. Aeth y si dros y dre fod Daniel Josi wedi tynnu ei lun, a mawr y cyrchu fu yno i'w weled, ac erbyn hyn yr oedd bron pawb drwy y dre yn honni perthynas ag ef.'

Meddwi a chardota

Un tro, tra oedd John Thomas ar ymweliad â Llanrwst, Dyffryn Conwy, tref a ddisgrifiodd fel un yr ystyriai symud i fyw ynddi, tynnodd lun un o'r olaf o'r baledwyr crwydrol, Abel Jones, oedd yn gwneud rhyw fath o fywoliaeth yn y ffordd draddodiadol drwy ganu baledi mewn ffeiriau a gwerthu copïau printiedig o'r faled. 'Daeth ynte ar ei scawt ryw dro heibio y *gallery*, gan ofyn a wnawn dynnu ei lun… yr oedd yn yr ysgrepan ychydig gerddi. Wedi ei osod i eistedd, gofynnais iddo ai ni fyddai yn well iddo roddi y gerdd yn un llaw, a'r geiniog yn y llall.

"Bydde," ebe fe.

'Wedi cael y gerdd, gofynnais, "Pa le mae'r geiniog?"

"A dweud y gwir i ti, nid oes gennyf yr un."

'Ar ôl rhoddi y geiniog iddo yn y llaw arall cymerwyd y darlun. A ffwrdd â fi i *ddevelopio* y *negative*; ac erbyn i mi ddod yn ôl, yr oedd wedi cyfansoddi rhyw fath o gerdd i'r arlunydd. Nid wyf yn cofio dim ohoni, ond yr oedd ganddo ryw eiriau ystrydebol, a medrai ddod ag enw ac amgylchiadau pawb a phob peth i'r rhwyd gerddorol. Yn y miri hwn aeth â'r gân, a'r geiniog hefyd, i ffwrdd… Y tro olaf y gwelais ef oedd yn ffair Abergele (1897) a golwg digon diymgeledd arno, newydd ddod i'r dref, a heb ddechrau ar ei waith. Gofynnais iddo a oedd yn dal i feddwi o hyd. "Weithiau," rhaid cyfadde, "ond gad iddo, yr wyf newydd fod yn y tŷ *lodging* yn talu am fy ngwely heno – i mi gael bod yn saff o hwnnw beth bynnag." Prynais gerdd ganddo ar destun priodol iawn, "Meindied pawb ei fusnes ei hun".'

Dyma ddisgrifiad John Thomas o Pegi Llwyd o Langollen: 'cymeriad rhyfedd arall… cardotes, gyfrwys, gall. Yr oedd ei

Business Suit yn cynnwys pais gwta, amryw ddarnau yn goll yn y gwaelod yn ffurfio math o *fringe*, amryw glytiau heb eu heisiau o ddefnydd gwahanol i'r *original, for an effect* … het fechan am ei phen, heb ddim cantal, a chlwt ar ei thop o liw arall, a thwll yn hwnnw, ac weithiau peth o'i gwallt allan trwyddo. A chaech ei gweld yn aml yn *front* yr *Hand Hotel*, a thai mawr eraill yn rhyw sefyllian, nes y clywai'r arian a'r pres yn disgyn i lawr oddi wrth yr edrychwyr yn y ffenestri; a thrwy dipyn o ddichell cafwyd llun ohoni, a phan wybu fod ei darlun yn y ffrâm wrth ddrws y *gallery*, bu agos i mi a theimlo pwysau'r ffon oedd ganddi, ond fel y bu orau gwastatawyd pethau trwy ychydig bres.'

Weithiau ceir mewn gwahanol bortreadau o'r un person olwg amrywiol neu anghyson o'r person hwnnw. Yn Llanrwst, tref oedd yn adnabyddus am gymeriadau rhyfedd, roedd dyn o'r enw Robert Owen wedi cael y llysenw Robin Busnes. Mewn un portread ohono mae'n ymddangos yn smart ryfeddol mewn siwt a thop-hat. 'Unwaith y gwelais i ef yn y diwyg· hwnnw,' meddai John Thomas. Mewn Cymanfa neu Gyfarfod Misol yn agos i orsaf y rheilffordd yr oedd hynny. 'Yr wyf yn meddwl mai gwrando pregethau oedd ei alwedigaeth y dydd hwnnw, a bu ef yn dadleu gryn dipyn cyn i mi foddloni ei dynnu; am fy mod yn ei weled mor annhebyg iddo ei hun. A gwyddwn na chawn dâl, er lluaws yr addewidion.' Yn y portread arall mae'n gwisgo cot sydd bron yn garpiau a het wellt annisgwyl ar ei ben. Yr oedd yn ddyn rhyfedd a oedd 'yn cymeryd mwy nag un neges ar y tro… a byddai raid cael diferyn i gadw yr olwynion i fynd, ac hwyrach anghofio ei orchwyl.' Gwyddom drwy erthyglau eraill yn y *Cymru* coch mai dyn bychan, aflonydd, oedd Robin Busnes, yn byw gyda'i fam, oedd yn wraig barchus. Roedd wastad yn lân ac ni

fyddai'n oedi'n hir yn y dafarn, dim ond yfed yn gyflym a gadael. Fe'i prentisiwyd i grydd ar un adeg, ond yn lle dilyn ei alwedigaeth treuliai ei amser gyda 'segurwyr di-grefft y dref', yn ennill arian drwy gario neges a glanhau. Achubwyd ef yn Niwygiad 1859 ond bu crefydd yn cystadlu yn erbyn y botel ar hyd ei oes: fel arfer byddai wedi meddwi erbyn y nos. Nid oedd yn boblogaidd ac yr oedd yn adnabyddus am ei regfeydd ffyrnig, er mai 'calon gŵydd' oedd ganddo.

Un arall o gymeriadau hynod Llanrwst oedd Siôn Catrin, neu Jack Hughes. Roedd ganddo ddiddordeb arbennig mewn angladdau, a byddai bron wastad i'w weld mewn cot laes 'yn mynd o amgylch y dref, byth yn gofyn cardod,' dim ond yn aros. 'Yna ceid y geiniog, a ffwrdd ag ef heb gymaint â diolch weithiau. Ar un o'r ymweliadau hyn sicrhawyd y darlun.' Disgrifia John Thomas sut y tynnwyd ail ffotograff ohono. 'Ar fore braf, heb ddim gwaith, es â'r camera i'r fynwent, gan feddwl cymeryd darlun o'r hen eglwys… Ffwrdd â fi yn fy ôl i gyrchu y *plate* a'r *stand*; a thra yn edrych trwy y camera i gael y safle priodol, dyna Siôn yn codi ymysg y beddau. Bu agos i mi ddychrynu. Ond yr oeddwn yn ei adnabod bellach, a gelwais arno i eistedd yno. Felly fu, a thynnwyd y darlun.' Mewn llun arall mae Siôn 'wrth ei hoff orchwyl yn canu y gloch… Ar brynhawn Sul, pan yr oeddwn yn aros yn Nhrefriw, aethum am dro i weld hen Gapel Gwydr… pwy welais wrth y porth yn tynnu yn rhaff y gloch ond Jack Hughes, wedi diosg ei gob, yn ei het silc… "Wyddost ti beth, Jack Hughes, yr wyt yn edrych yn dda yn y dillad yma. Wyt ti yn eu licio nhw?" meddwn.

"Ydwyf yn arw iawn."

"Mi fuaswn yn tynnu dy lun unwaith eto pe doet ti i Drefriw." … Addawodd ddod. A daeth. Ac erbyn hyn yr oedd yn rhaid cael rhaff, a chael lle mor debyg i dalcen eglwys ag yr oedd yn bosib gwneud o wal frics – a Siôn yn ei *Sunday best* yn tynnu yn y rhaff. A dyna'r trydydd a'r olaf o ardebau Siôn Catrin.'

Dewis gweld caledi bywyd

Mewn dau bortread o Cadi a Sioned, dwy forwyn yn Llanfechell, ceir cyferbyniaeth eglur a thrawiadol rhwng yr olwg ar bobl a gyflwynir mewn portread 'stiwdio' a gwirionedd eu bywydau. Yn y ddau bortread mae'r ddwy wraig yn eistedd ar gadeiriau o flaen cefndir plaen: dim ond eu dillad sy'n wahanol. Mewn un portread fe'u gwelir yn gwisgo dillad llaes sy'n perthyn i fyd cyffyrddus a bonheddig, ac a oedd, efallai, wedi eu benthyg oddi wrth y ffotograffydd. Yn y portread arall fe'u gwelir yn eu dillad gwaith. Er bod y portreadau mor debyg, mae ein hymateb ni i'r ddau yn wahanol iawn. Mae'r gwahaniaeth yn awgrymu'n gryf pam bod portreadau Oes Fictoria fel arfer yn glynu at y parchusrwydd ffug oedd ar gael yn stiwdio'r ffotograffydd.

Roedd John Thomas yn fodlon talu arian i gael tynnu llun yn dangos pobl fel yr oeddynt yn hytrach na fel y dymunent hwy eu gweld eu hunain. Defnyddiai dwyll er mwyn cael y llun yr oedd ef yn dymuno'i gael. Dewisodd ddangos pobl mewn fford nad oeddynt hwy eu hunain yn ei chroesawu. Roedd yn eithriadol wrth bortreadu cardotwyr, pobl ddigartref a meddwon. Os gellir disgrifio hyn fel ysbïo ar bobl gyffredin, gellir dweud, yn ogystal, fod ysbïwr yn aml yn bradychu'r bobl y mae'n eu caru fwyaf. Wrth bortreadu'r haen isaf o gymdeithas, roedd John Thomas yn gwneud hynny mewn fford sydd ynghlwm â'i hoffter o bobl gyffredin cefn gwlad Cymru ac â'r tosturi a deimlai tuag at unigolion difreintiedig. Mae ei gymhellion wrth dynnu'r lluniau hyn yn gymysg â

theimladau amwys yr alltud llewyrchus yn dychwelyd at ei wreiddiau. Roedd yn adnabyddus am ddod o hyd i'r hen gymeriadau ym mhob man y bu'n aros ynddo. 'Cymerai ddiddordeb calon ynddynt,' meddai ei ysgrif goffa yn y *Cymro*, 'ac, wrth gwrs, rhaid fyddai iddo gael tynnu eu llun.' Roedd gan John Thomas feddwl mawr o'r portreadau hyn a byddai'n cadw'r negyddion yn ofalus gyda negyddion yr enwogion. Cynrychiolai'r 'cymeriadau' hen fyd Cymreig a oedd yn prysur ddiflannu gyda phob blwyddyn newydd, byd yr oedd John Thomas wedi ei adnabod a'i garu pan oedd yn blentyn, byd a gollodd yn bymtheg oed pan adawodd ei gartref i gerdded dros y mynyddoedd drwy'r eira i Loegr. Tra llawenhâi mewn cynnydd cymdeithasol, yn ei atgofion y mae hefyd yn galaru wrth weld yr hen fyd yn darfod: 'Dywedwch chwi a fynnoch am fanteision ac addysg yr oes oleu hon, a does neb am ei wadu; ond, chwedl Mynyddog, mae dau beth nad ydynt i'w cael fel yn amser ein tadau a'n teidiau, sef yr emyn a'r gerdd... Efallai y dywedwch nad oes mo'u hangen. Gofynnaf finnau – Pa beth gwell sydd gennych i gymeryd eu lle?' Mae ffotograffau John Thomas yn mynegi agwedd gadarnhaol tuag at fywyd a chynnydd y cyfnod, ond wrth gofnodi bywyd yr hen a'r tlawd a'r difreintiedig mae'n dangos ochr arall i fywyd yn ogystal ac, fel arfer, yn gwneud hynny â pharch, ystyriaeth ac, yn wir, â chariad.

O waith John Thomas fe gawn, naill ai'n uniongyrchol neu'n anuniongyrchol, gipolwg ar ochr dywyll bywyd, a gall y goblygiadau fod yn ddychrynllyd. Nid yw'r negeseuon anuniongyrchol yn amlwg a dim ond yn y cyd-destun cymdeithasol y gellir eu gweld. Roedd bywyd yn galed yng Nghymru Oes Fictoria ac mewn rhai ffyrdd nid oedd amodau byw fawr gwell nag y buasent ganrifoedd ynghynt.[vi] Peth anwadal oedd ffawd, peth ansicr oedd bywyd, a gallai trychineb ddigwydd i unrhyw un ar amrantiad. Ochr yn ochr â chynnydd cerddai tlodi, salwch a marwolaeth. Nid oedd modd gwella'r rhan fwyaf o glefydau, corfforol a meddyliol, a gallai pobl ddioddef heb dderbyn unrhyw driniaeth effeithiol am flynyddoedd. Yn ogystal â chlefydau mawr ein hoes ni, megis canser a chlefyd y galon, yr oedd peryglon eraill, yn bennaf y darfodedigaeth a chlefydau gwenerol. Roedd y darfodedigaeth, y 'Pla Gwyn' yn effeithio ar y tlawd yn arbennig, pobl oedd yn byw mewn tai llaith ac afiach, a phobl ifainc oedd cyfran sylweddol o'r meirw. Mewn rhai pentrefi yn Sir Gaernarfon ar ddechrau'r ugeinfed ganrif, roedd mwy o bobl yn marw o dwbercwlosis nag o unrhyw achos arall, gan gynnwys canser a chlefyd y galon.[vii] Amcangyfrifir bod canran y boblogaeth drefol a oedd yn dioddef o glefyd gwenerol cyn uched â 40%, a 10% o'r boblogaeth drefol yn dioddef o siffilis, y 'Frech Fawr' neu'r 'Clwyf Drwg'.[viii] Roedd y clefyd yn effeithio ar bob haen o gymdeithas a gallai'r effeithiau fod yn hunllefus. Siffilis a thwbercwlosis oedd y ddwy haint bennaf yr oedd angen i fyfyrwyr meddygol eu meistroli er mwyn llwyddo yn eu harholiadau terfynol. Dywedid mai'r cymalwst neu 'gout' oedd afiechyd Talhaiarn, ond mae'r symptomau a chwrs yr afiechyd yn awgrymu'n gryf ei fod mewn gwirionedd yn dioddef o siffilis yn ei ffurf eithafol.

Gwlad ryfeddol yr addewid

Roedd y mwyafrif llethol o bobl y wlad yn dlawd, a gallai eu bywydau fod yn ddifrifol o galed a didrugaredd. Roedd pobl yn ymdopi oherwydd bod yn rhaid iddynt: roeddynt yn derbyn amodau byw a fyddai'n ein digalonni ni'n llwyr heddiw. Un ffordd o wneud bywyd yn dderbyniol am gyfnod oedd yfed:

roedd alcohol yn ffordd o ddianc rhag profiadau creulon. Roedd meddwi a chardota'n ffordd o fyw i lawer o bobl, ac roedd yfed alcohol yn un dull o leddfu caledi bywyd. Roedd cost cymdeithasol sylweddol. Bu farw Ceiriog yn 55 oed o broblemau'r afu a achoswyd gan ei alcoholiaeth. Cynigiwyd ymgeledd mwy parhaol i gyfran sylweddol o'r boblogaeth gan gredoau crefyddol a bwysleisiai atgyfodiad y meirw. Mewn ffordd debyg, roedd stiwdio'r ffotograffydd yn cynnig mynediad o ryw fath i fyd dychmygol ar wahân i realiti caled bywyd bob dydd. Roedd y portread 'stiwdio' yn ddelwedd oedd wedi ei chreu er mwyn camarwain a chamgyfleu. Roedd yn cynnig darlun ffug o fyd cyffordddus a ddeisyfid gan lawer, ond a wireddid gan ychydig yn unig. Hyd yn oed os oedd y dillad yn ddillad benthyg, y dodrefn yn bethau ffug, a'r cefndir yn ddarn o liain ger y drws cefn, yr oedd yr eisteddwyr yn ymddangos yn ddinasyddion parchus mewn amgylchiadau na fyddai'n cywilyddio Gladstone na'r Frenhines Fictoria ei hun. Roedd gwahaniaeth clir a siarp rhwng y ddau fyd: ar y naill law tlodi, meddwdod, salwch a marwolaeth, ac ar y llaw arall cynnydd, y capel a pharchusrwydd. Roedd stiwdio'r ffotograffydd yn agor y drws i wlad ryfeddol yr addewid, lle roedd statws a chyfoeth ar gael i bawb. Roedd yn bwysig i bobl ddangos mai i'r gymdeithas hapus honno yr oeddynt yn perthyn, ac nid i'r isfyd tywyll a oedd, mewn gwirionedd, o'u cwmpas ym mhobman ac yr oedd mor hawdd llithro'n ôl iddo.

Yng ngwaith John Thomas mae gennym gofnod o Gymru Oes Fictoria sydd yn bersonol, yn emosiynol ac yn llawn bywyd. Mae'r hyn a gyflawnodd yn seiliedig ar gyfuniad o gariad at bobl y teimlai fod ganddo berthynas â hwy ar y naill law, ac ar y llaw arall ar elfen o arwahanrwydd ac o ddieithrwch oddi wrthynt. Roedd angen y ddau beth arno er

mwyn dewis tynnu lluniau oedd yn dangos y bobl dlotaf mewn ffordd onest. Dyma'i luniau gorau a'i gamp fwyaf. Pan ddewisodd dorri confensiynau arferol portreadau amlygwyd llygad John Thomas am wirionedd a harddwch, a daeth yn arlunydd yng ngwir ystyr y gair. Wrth ystyried portreadau sy'n cofnodi'r bedwaredd ganrif ar bymtheg, mae ei waith cystal â gwaith unrhyw ffotograffydd o unrhyw wlad. Nid yn unig y mae John Thomas yn ffotograffydd Cymreig o bwys, ond y mae hefyd yn un o ffotograffwyr mawr y byd.

[i] Rhwng 1895 a 1905 cyhoeddwyd nifer o erthyglau gan John Thomas yn y *Cymru* coch, a olygid gan Syr O. M. Edwards, ynghyd â llawer iawn o'i ffotograffau. Gadawodd hefyd gofiant llawysgrif na chyhoeddwyd yn ystod ei oes. Mae copi ohono yn Ffacsimile Llyfrgell Genedlaethol Cymru rhif 499. Cyhoeddodd y Dr Emyr Wyn Jones dair erthygl ar John Thomas yn seiliedig ar y cofiant hwnnw'n bennaf ac yn cynnwys trosgrifiad o'r llawysgrif ei hun: 'John Thomas of the Cambrian Gallery', *Cylchgrawn Llyfrgell Genedlaethol Cymru* IX, 4, Gaeaf 1956 (yn Saesneg); 'John Thomas Cambrian Gallery: ei atgofion a'i deithiau', *Trafodion Cymdeithas Hanes Sir Feirionnydd*, IV, 3, 1963; 'John Thomas, Cambrian Gallery', yn Emyr Wyn Jones, *Ysgubau'r Meddyg*, 1973 tt.64-82. Gweler hefyd Alaistair Crawford a Hillary Woollen, *John Thomas of the Cambrian Gallery*, Llandysul: Gomer, 1976 (yn Saesneg).

[ii] Daw'r ffotograffau i gyd o gasgliad negyddion John Thomas yn Llyfrgell Genedlaethol Cymru, Aberystwyth. Ceir nifer o luniau eraill gan John Thomas mewn casgliadau o gwmpas Cymru. Weithiau daw golygfa newydd i'r fei, nad oedd yn hysbys o'r blaen. Tynnodd John Thomas nifer o olygfeydd da na chynhwyswyd yn y casgliad a werthwyd i Syr O. M. Edwards.

[iii] Daw pob dyfyniad, os na nodir yn wahanol, o erthyglau ac atgofion John Thomas.

[iv] Ar ddechrau'r 1860au ysgrifennodd William Griffith, 'Tydain', at nifer o enwogion Cymru a threfnu i gael tynnu negyddion ohonynt gan wahanol ffotograffwyr. Wedyn bu'n hysbysebu ac yn gwerthu'r printiau fel rhan o'i 'Photographic Album Gallery of Welsh Celebrities'. Roedd ef a nifer o'r enwogion yn byw yn Llundain. Yn ddiweddarach sefydlwyd oriel bortreadau

Gymreig arall yng Nghaernarfon gan Hugh Humphreys, cyhoeddwr llyfrau poblogaidd, rhad. Cyhoeddodd gatalog yn rhestru dros bedwar cant o enwogion Cymru.

[v] Roedd pedwar o blant gan John Thomas a'i wraig Elizabeth Hughes, a hanai o Fryneglwys, Sir Ddinbych. Roedd y mab hynaf, William Thelwall Thomas, yn llawfeddyg enwog, a'r ail fab, Albert Ivor Thomas, hefyd yn feddyg. Roedd ganddynt un mab arall, Robert Arthur Thomas, a merch, Jane Claudia, a ddaeth yn Mrs Hugh Lloyd ar ôl priodi. Priododd ei merch hi â'r Dr Ifor Davies o Gerrig-y-drudion, a thrwy'r gangen deuluol honno y daeth atgofion llawysgrif John Thomas i sylw Dr Emyr Wyn Jones, a'u golygodd hwy a'u cyhoeddi yn 1963.

[vi] Gweler Pennod 1 o Keith Thomas, *Religion and the Decline of Magic*, Llundain: Penguin, 2003, am ddisgrifiad llawn o galedi bywyd rai canrifoedd cyn cyfnod John Thomas.

[vii] Gweler Herbert D. Chalke, *An investigation into the causes of the continued high death-rate from tuberculosis in certain parts of North Wales*, Cardiff: the King Edward VII Welsh National Memorial Association, 1933, yn arbennig Tabl 11, Tabl 20 a Thabl 26.

[viii] Gweler Roger Davidson a Lesley A. Hall (golygyddion), *Sex, Sin and Suffering: Venereal Disease and European Society since 1870*; Llundain, Routledge, 2001. Ar ddechrau'r ugeinfed ganrif datblygwyd profion diagnostig a thriniaeth effeithiol ar gyfer siffilis, a dim ond wedi hynny y mae mwy o wybodaeth ar gael ynghylch y clefydau gwenerol. Amcangyfrifir gan Davison and Hall (t.126) bod hyd at 10% o'r boblogaeth drefol wedi'i heintio â siffilis a hyd yn oed fwy â gonorrhea. Cyfartaledd y clefydau yn y Rhyfel Byd Cyntaf oedd tua 66% gonorrhoea a 25% siffilis (gweler *History of the Great War based on official documents; Medical Services: Diseases of the War*, London, HMSO, 1923, t. 118). Os hyn oedd y cyfartaledd yn gyffredinol golyga bod hyd at ryw 40% o'r boblogaeth drefol wedi'i heintio â rhyw fath o glefyd gwenerol.

THE PHOTOGRAPHY OF JOHN THOMAS, 1838-1905

John Thomas was a Victorian photographer who travelled much of Wales to take photographs. His work is inevitably bound up with Wales in his own time, which saw revolutionary changes in the country, but aspects of his work also illuminate the portraiture of the age, and the way in which people see and depict one another. At a time when people wanted portraits that showed them as respectable Victorians, he was exceptional in choosing to photograph ordinary working people, even beggars, vagrants and drunkards. Some of these less conventional portraits give a vivid indication as to why nineteenth-century photographic portraits generally keep so close to limited, prescriptive formulae.

From Lampeter to Liverpool

The most important event in John Thomas's life occurred when, at fifteen years of age, he left the family home of Glan-rhyd, near Lampeter, Ceredigion, to go to Liverpool to work as a draper. Today it would take about three hours by car to travel the hundred and forty miles from Lampeter to Liverpool. In the memoirs he wrote towards the end of his life John Thomas gives an account of his journey. The first evening he walked the ten miles from his home to Tregaron, to stay the night with Dafydd Jones the egg-carrier so that they could set out early the next morning. On the ninth of May 1853 they walked some forty miles over mountains where there was still snow on the ground, until they arrived at Llanidloes where they stayed the night. Early the next morning they walked on to Newtown. The egg-carrier got there in time to sell his goods in the market, but John Thomas was too late to catch the fly-boat which travelled the canal. So he had to stay overnight at Newtown and get the canal-boat the next morning. Horses pulled the boat as far as Rednal, near Oswestry, Shropshire, where he was able to connect with the Great Western Railway which sped him safely over the remaining fifty miles to Liverpool. There he lived until his death in 1905. Late in life he wrote his reminiscences, many of which were published in the magazine *Cymru* between 1895 and 1905,[i] and before his death he sold a selection of 3000 of his negatives to the Editor of *Cymru*, Sir O. M. Edwards, whose descendants later donated the collection to the National Library of Wales, Aberystwyth.[ii]

John Thomas's three-day journey was the turning-point of his life: although he became a prosperous and respectable citizen of an English city, he remained at heart a patriotic Welshman and a passionate countryman. His dual identity is the key to understanding the man and his work: it is both the motivation of his photography and the explanation for his achievement.

His account of the journey out of Wales tells us something about the country into which John Thomas was born. Travel by land was difficult and rural communities could be quite isolated. Ordinary people depended on the produce of the land and the services of workers in their immediate vicinity. Goods that had to be brought in from elsewhere were expensive and only the wealthy could afford them. As a result, a rural village maintained a range of services needed by ordinary people and was largely self-sustaining. Agriculture was labour-intensive,

and the countryside was densely populated. The 1860s was the decade that saw perhaps the greatest changes ever in Wales: not only the greatest growth of the railway system in the Welsh countryside, but political events brought about by social changes that had been stirring for years. Once the railways made travel easier, rural communities began to decline as towns and cities grew. John Thomas was able to use the railways to travel in a way that had not been possible before, and the world he depicted was one in which villages were complete communities that are hard to imagine today. John Thomas's views and portraits of nineteenth-century Wales tell us much about the land and people in a direct way but they also carry hidden, indirect messages which can only be recognised in the light of the social context.

The 'town traveller on commission'

For his first ten years at Liverpool John Thomas worked as a draper, an occupation he had also performed at Lampeter. He tells us that the hours were long and that the work affected his health, so he decided that he had to change his employment. He found a job as a 'town traveller on commission', selling stationery and photographs of 'World Celebrities', which sold very well. This was in the period after the invention of the 'wet collodion' photographic process, which produced images of high quality but was quite awkward in terms of preparing and developing the image. While only rich amateurs and professional photographers could afford to buy the necessary equipment to take pictures, for the first time ordinary people could afford to buy photographs, and collecting small photographic portraits (*cartes de visite*) became wildly fashionable for all social classes. The area John Thomas covered grew to

include north Wales, and on his first business visit there, whenever he showed his photographs, people would ask him for his Welsh celebrities. He could only show two, one of the Reverend Thomas Vowler Short, Church of England Bishop of St Asaph, and one of Sir Watkin Williams Wynn, a Conservative Member of Parliament. He describes the reaction: 'They would chide and reproach me, saying that another Welsh world existed, apart from that of bishops and landowners. I took the suggestion and considered whether it were possible to include Welsh people as some of the world celebrities. And I felt the blood of Glyn Dŵr and Llywelyn rise to my head, since I was jealously proud of my land and nation at the time.'[iii]

Having no previous knowledge of photography, John Thomas sought help and advice at Liverpool. A decision to set up a photographic business was a momentous one for him, since he had a wife and children to support, and his wife lacked enthusiasm for the photographic business. 'She was rather against, fearing that I would end up an old man taking pictures, which craft was at that time extremely low in the order of things… people would come up to you in the street, urging you to place an order for a few pence, and you could hardly pass by, without agreeing to it – but I had a rather higher view of the calling, even at that time… it was in her nature to look at the dark side of almost everything.'

The Cambrian Gallery

John Thomas made an agreement with a photographer to take negatives from which he could get prints made. His own task was to bring together the celebrities and the photographer, and then sell the prints which he got printed wholesale in

Birmingham. During Whitsun 1863, he persuaded a number of Welsh ministers of religion to come together in Liverpool to sit for their portraits. He advertised in Welsh newspapers and periodicals, and when he next set out for north Wales he took these portraits with him. They were well received. For a time he worked with the photographer Harry James Emmens. By 1867 he was succeeding well enough to rent his own premises at St Anne Street, Liverpool (the first of several premises he rented), where he built a 'gallery' in the garden, employed his own photographer and started learning the craft from him. He intended to call his studio 'Cambrian House', but a visit from John Griffith 'Y Gohebydd', a journalist, changed his mind. 'Cambrian House, indeed,' said Griffith, 'everybody will think it a shop selling little pins and cotton ball – call it the Cambrian Gallery.' And Cambrian Gallery it was.

In the late 1860s John Thomas advertised in *Y Faner* and other Welsh newspapers and periodicals listing the memorial cards, groups and celebrity portraits that he had available for sale. Small prints (*cartes de visite*) of celebrities cost sixpence each, or four shillings a dozen. Larger prints cost from half a crown upwards. The studio portraits that were taken to order cost half a crown for three *cartes*. The business was very successful from the start. He notes a particularly high sale from one individual negative – over a thousand prints of the portrait of a popular minister, the Reverend John Phillips, sold as a 'memorial card' in the six weeks after that minister's death in 1867. At sixpence a print the total sales might have amounted to as much as the annual wage of a working man. One incident shows John Thomas's method of business and his wife's involvement in it: 'A few months after advertising the photographs in *Y Faner*, a gentleman came to the door asking if it were there that the photographs of Welsh preachers were sold. She [Mrs Thomas] answered that it was, and when he asked if I were at home, she replied that I was not, but that she could sell him the photographs. The gentleman came in and, looking through the stock (which at that time was small), asked her if that was all she had of this person, and that person, and another, and she replied, yes it was, but more could be made and sent in a few days.

"Oh well," he said, "I'll take these, and send two dozen more of this one and two dozen more of that one, and make out a bill for the lot and I'll pay you, then you can send me the rest." And so it was arranged, and the order came to a tidy sum, worth several pounds. When I came home that night, she appeared to be very cheerful indeed and said she had good news for me, and, showing me the gold and silver, said that she had sold that many photographs, so I never again heard her mention the old man taking pictures.'

John Thomas was not the first person to set up a gallery of photographs of Welsh celebrities. That distinction belongs to William Griffith, 'Tydain', who had set up a gallery of Welsh celebrities in London by 1 March 1863. Later John Thomas took a portrait of Tydain – a Welsh celebrity himself. Both men started a photographic business without being photographers themselves. Their expertise was in marketing their wares as salesmen. Like John Thomas, Tydain commissioned a photographer to take negatives and sold prints from them, offering the option of portraits that were either 'sitting, standing or *vignette*'.[iv] Tydain's 'Photographic Album Gallery of Welsh Celebrities, Literary, Musical, Poetical, Artistic, Oratorical, Scientific' lasted only a few years; John Thomas's Cambrian Gallery flourished for almost forty years.

A journey to Wales

In July 1867 John Thomas made the first of many journeys to take photographs in Wales. He went to Llanidloes, to the General Assembly of the Welsh Calvinistic Methodists, and also visited his home at Lampeter. At Llanidloes, after having difficulty finding a place to take a group portrait, he persuaded the ministers to come together on a small plot which was used to grow potatoes, at the back of a chapel. The Methodists were the largest nonconformist denomination in Wales, and the body of ministers shown in the picture would have been seen as the intellectual leaders of their people. They welcomed the opportunity to be portrayed using the new technology, and obediently gathered round the growing plants, taking care to avoid damaging them. In the finished print the ministers appear to be floating solemnly on the far side of a sea of potato plants. Many other portraits show the same ready improvisation. Almost all were taken out of doors and most were made to look like interiors by using drapes, carpets and other suitable props. The plate of the Liverpool Baptist ministers shows the sitters grouped around a table, with a book on it, in front of a window. The outside grating is half-covered by a carpet; the rough brickwork is hidden by drapes and a screen is held by an assistant standing above the heads of the sitters, perilously balanced on an invisible stepladder. The strip on the left of the picture is a paper label stuck to the varnish of the negative, onto which the photographer wrote brief notes on the photograph. Cropped down and printed, the image appears to show a comfortable interior rather than the back street it actually is. In 1868 John Thomas made a journey to Ruthin and in the grounds of the castle took a large group portrait of

the stars of the Eisteddfod – a Welsh literary and musical festival - held there that year. Another group that year shows the substantial and respectable congregation of Fitzclarence Street Calvinistic Methodist Chapel, Liverpool, John Thomas's own chapel, having crossed the Mersey to New Ferry, near Port Sunlight, on their annual Sunday School outing. John Thomas tells us in his memoirs that there were in Liverpool 59 Welsh chapels by the 1890s. They were attended by people who had moved from the Welsh-speaking countryside to take advantage of the prosperity and amenities that city life offered. This urban community in exile represented a vigorous and coherent Welsh-speaking middle-class from which John Thomas drew very many of his customers.

Encouraged by the success of his first journeys to Wales, John Thomas continued to visit Wales regularly. In 1869, at the invitation of his friend Jonathan Edwards, a shopkeeper who had already started selling his prints, he travelled to Blaenau Ffestiniog. Together they visited the many slate quarries in the area and took portraits of the quarrymen during their lunch hour – John Thomas took the pictures and Jonathan Edwards sold the frames. In 1870 John Thomas travelled further, to Machynlleth, no doubt making use of the Cambrian Railway which had opened five years earlier. From Machynlleth he went to Corris, possibly on the narrow-gauge Corris Railway that brought slate down from the quarries. In 1870 he also visited Llangollen, the most convenient starting point for travellers into the heart of north Wales. His memoirs for the 1870s describe mainly his travels beyond Llangollen as far as the west coast, following the route of the railway, opened during the 1860s, and also by road north-west of Llangollen, to Dolwyddelan, Ffestiniog and Llanrwst. He also travelled along

the north Wales coast. Although it was the railway that had made such travelling possible he had to get well beyond the railway routes in order to visit and photograph the small towns and villages of Anglesey and the Llŷn Peninsula.

On arriving at a town John Thomas would secure convenient lodgings and usually put examples of his work in the window. Posters advertising the Cambrian Gallery would be distributed around the town or village (they can be seen in some views). He would attend the local Calvinistic Methodist Chapel, and this also helped make him known in the area. With a few drapes and backdrops, 'studio surroundings' could be set up almost anywhere, preferably near the back door of his lodging-house. Within Wales the only studio available to him was at Llangollen, where he kept a small establishment for some years.

A *hen coop or an empty grave*

Wet collodion negatives had to be prepared freshly and processed soon after exposure, limiting the photographer's freedom of action. John Thomas describes the problem: '[Robert Oliver Rees of Dolgellau] would ask me constantly to take views of the town and country. When I did so, and showed them to him, "Too much bricks and mortar," he would say. This waterfall and that spring and the Torrent Walk, nature in her wildness, easier said than done. Under the old order [wet collodion], to make a business out of views you had to have the necessary equipment, a sort of closed carriage or small caravan so that you could take all your chemicals and equipment with you. Having got as close as possible to the place you were going to photograph, everything was in the carriage and you could just pull a blind over the window to make a dark-room. When using the wet process, before the introduction of the dry plate, the plate had to be developed within a quarter of an hour of exposure. So it was difficult to go any distance to take a view or a group. Many times on my journeys in the early years I would have loved to go a few miles to take a beautiful view or a notable place with some history to it, but I had to consider the cost before starting out, because I knew it would be hard to count on any profit. It also meant physical effort: you needed five bottles of various chemicals, a heavy bath weighing six pounds, plates and a cloth to make a dark-room, besides the camera and lens and the stand, and you had to have the help of a man, a donkey, a horse, a carriage or something to carry you some of the way. When you arrived, you had to look for a place to set up a dark-room and get a jug or two of clean water to make the negative, and then pack up everything before starting for home. It took some hours of your day, if not a whole day, to take perhaps just one picture.' Setting up a dark-room was particularly difficult 'in the quarry districts and mountains, far from any house. I used all sorts of places, hen coops, stables many times and once a cave when I took a group of poets at Ruthin Eisteddfod, but the darkest place of all was an empty grave at Smithdown Lane Cemetery, Liverpool… with the help of my assistant I decided to go down into the grave, and got the bottles and necessary things in order on the bottom with a jug of water from some workers nearby. When everything was ready my assistant put a ladder on top of the grave with cloth over it, and that was where I developed the negative.'

When there was little business to be had taking portraits, John Thomas would turn to taking views. Usually the main

street of a town or village was quiet, and a good place for children to play. When the photographer arrived, the children might sit down in the middle of the road while the adults stood around, and all would wait while the photographer took his picture. These informal groups show life in communities that appear almost completely free of traffic. The contrast between them and the scenes on fair-days is remarkable. On fair-day the street would be filled with people and livestock, and hardly anybody would pay any attention to the photographer. Fairs and markets in the small towns and villages of Wales were very important for John Thomas's work. He says that he was busiest at fairs and on pay-days, especially in the slate-quarrying areas, where there was at the time plenty of work and good pay. He would prepare carefully for the big day. Working alone using the wet-plate process, the highest total he recorded was 47 exposures taken and developed in one day at Pentrefoelas fair. By about 1880 the dry-plate process had become available and John Thomas was able to give up the wet plates. Using dry plates and leaving the developing until the following day he was able to take 95 exposures at Newcastle Emlyn fair, again working alone. If he was still charging half a crown for each negative the work would have been very profitable. Fortunately, he did sometimes stop taking portraits long enough to photograph the fair itself, and the views he took on fair-days at Cilgerran, Llanrhaeadr-ym-Mochnant and Llannerch-y-medd are some of his most memorable photographs.

Friends and contemporaries

John Thomas writes warmly of many of the people he met, and of those with whom he stayed. One man he particularly admired was Robert Oliver Rees, chemist, shopkeeper and publisher from Dolgellau – he was the man who had bought the prints from Mrs Thomas in the 1860s, thereby changing her opinion about the photographic business. Among the women were Mary Williams of Corris, maker of fine home-made elderberry wine, 'to be consumed on the premises', and Sarah Jones, baker of Llandrillo, with whom he stayed and whom he remembered in particular for her light cakes. At other times he does complain about the limitations of Welsh cooking. Ysbyty Ifan was a village which the carrier visited only once a week, on Tuesdays, and for some reason John Thomas had arrived there on a Wednesday, so he was stuck. After some days of a meat-free diet he set about buying a cockerel, but was told it was unavailable until evening, since it had gone out for the day. That evening, on returning to roost, two small cockerels were caught and killed, but since there were no facilities for roasting they were boiled, and served 'with their feet sticking out one end of the dish and their necks hanging down the other side.'

Most of John Thomas's photographs are undated, but some that are dated indicate that during the 1880s he travelled mainly in north Wales, with some visits to Mid Wales. The most remote place of all those he photographed was Bardsey Island, off the coast of north-west Wales, which he visited at the end of October 1886. The island could only be reached by a six-mile boat journey from Aberdaron, across the difficult Bardsey Sound. John Thomas noted that the island had no mill nor threshing machine, 'no shop nor tavern, smith nor carpenter, cobbler nor tailor, parson nor bellringer, tax nor tithe, lawyer nor bailey'. But it did have about ten small farms, neat farm buildings, a chapel with a Calvinistic Methodist

minister and a population of 80 to 100 people. He took photographs on the island and attended four services at the chapel on the Sunday. At one of these, the Sunday School, the class set about reading the Book of Job. After some time reading, John Thomas asked whether the class ever tried to comment on the text or explain it. 'We're very poor at explaining,' was the response, 'but we're quite good at reading.'

In images such as those he took of fairs, John Thomas shows events which had been part of the fabric of country life for centuries. Other photographs show new developments, and it is not always apparent today that many of the views he took show buildings that were newly built. Perhaps his most popular single subject is a chapel. Many of the chapels are new, and would have been the pride of their congregation. He also photographed churches, post offices, railway stations, castles, street scenes, mansions, houses, farms and indeed any notable building or sight. The banks and post offices are relatively new institutions and aspects of social progress, facilitating business and communication. The harbours with steamers are new. More than anything, the railways are new. Photographs that show a locomotive standing in a station with half the village gathered around it give an indication of how prestigious the railways were, while photographs of the trains and the post offices show fashionable new developments that would slowly undermine the old world of the fairs and markets.

By the 1860s even small villages such as Llandrillo in Edeyrnion and Harlech, Merionethshire, were acquiring their own railway stations, giving these communities a peculiar status they mostly kept until the stations and many of the lines were closed about a hundred years later. John Thomas notes that

Harlech was a place where the receipt or despatch of goods was extremely inconvenient 'before the time of the railway'. The arrival of the railways brought Wales into contact with a much wider world, and did so quite suddenly. Railway engineers were popular heroes, and John Thomas mentions in particular Henry Robertson, Member of Parliament and engineer of the Vale of Llangollen Railway, and O. Gethin Jones, a local man who in the 1870s built 'Pont Gethin', the great stone bridge on the Vale of Conwy Railway, named after its builder.

Throughout Wales, John Thomas takes pride in depicting the improvement of the land and its people. Through his eyes we see the towns and villages of rural Wales almost as a paradise, a land of well-attended nonconformist chapels, where the tranquillity of life is seldom disturbed except by fairs and the occasional noisy beer-drinker, where the fields and gardens are well-kept, and where women put out their families' clothing to dry on carefully trimmed hedgerows. John Thomas and his contemporaries welcomed the railway as an aspect of social progress, but they realised too that the long isolation and self-sufficiency of rural Wales had been ended by it. They were aware that progress threatened the stability and continuity of their country even while the inhabitants benefited from it. If progress and prosperity were bringing the country closer to a promised land, many things would have to be sacrificed on the way.

The last journeys: to the south

In 1891 John Thomas travelled to south Wales, to his home county of Ceredigion and beyond, to Carmarthenshire, visiting, among other places, Llanybydder, Llansawel and Llandovery. In the two following years he returned,

photographing the unveiling of a monument to Henry Richard at Tregaron, near his own home, on 18 August 1893 and visiting Pembrokeshire. After that he seems to have stayed in north and mid Wales for two or three years, and this may be related to the death of his wife in 1895.

In 1897, 1898 and 1899 he revisited the South, and seems to have spent a good deal of time in Carmarthenshire and Pembrokeshire. Photographs he took at this time reflect changes that had happened during John Thomas's lifetime. By this time he was taking many group photographs in schools that had been built comparatively recently. Other groups – Oddfellows, choirs, Good Templars, and a cricket team – imply that there was now greater prosperity and more time for leisure activities. By this time another new form of transport had arrived – the bicycle. The first bicycles were expensive and the number of people who could afford to pay as much as £20 for one was limited. During the 1890s, cycling became immensely popular, and for the privileged amateur cyclists who could afford both the money and the time to cycle, it was an idyllic time. The roads were largely empty since passengers and freight were much more easily transported by rail. The photograph of the cyclists at Narberth shows well-dressed, well-off young men who were able to afford a means of transport which, at this time, was beyond the reach of most people. In 1899 John Thomas visited the tiny cathedral city of St David's, at the north-west tip of Pembrokeshire, and photographed a cyclist at the cross which stood in the centre. By the 1890s too, photographic technology had moved on. Smaller, more convenient cameras could now be bought and used by ordinary people. John Thomas mentions 'the occasional artist with his *Kodak* or his *snap shot* trying to attack something to show his friends back home'. John Thomas kept on using glass negatives and the big plate camera on the tripod – his old, reliable technology.

Previous travelling photographers in Wales had usually followed the tourist routes depicting the sights and scenery that followed the conventions set over a century earlier by romantic artists in search of the picturesque. John Thomas took few of these views. Most of his photographs were taken in the small towns and villages of the Welsh countryside. He took no photographs of large towns such as Llanelli, Swansea and Cardiff, or of industrialised areas such as the valleys of Glamorgan and Monmouthshire. By the 1870s, photographers were already established in these areas and in many country towns as well. John Thomas could sell portraits of celebrities by post or in shops, but much of his income came from taking portraits of ordinary people, and a fair in a small town was ideal because it provided plenty of customers and little competition. His motivation in travelling around Wales was not just financial. In describing his first journey to Llanidloes in 1867, he admits that his purpose was as much publicity as profit, and that 'the spirit of travelling had taken hold of me'. Although he did visit parts of Wales where Welsh was not the main language, it was the Welsh-speaking areas that drew him back time and again. He took an interest in the history and literature of his country, and says: 'It has been my aim wherever I have stayed, to take pictures of every place that has some historical interest to it.' An otherwise unremarkable house or farm often turns out to have some historical interest as the home of a Welsh poet, author, minister or hymn-writer. His contemporaries recognised that his travels were not driven by business alone. 'There was probably no better-known character

through north or south Wales a few years ago, than Mr Thomas,' reported *Y Cymro* shortly after his death in October 1905. A week later it added: 'It was not in Liverpool that it was possible to get to know Mr Thomas best, but in some of the magical and quiet villages and valleys of Wales, especially if he happened to have with him his photographic apparatus. He had a passionate love for the views and people of Wales… not only did he have the eye to recognise nature, he also possessed the eye to know men.' If profit had been John Thomas's main motive it is unlikely he would have visited Bardsey Island, or stayed a week at Ysbyty Ifan. His pleasure in meeting friends and characters on his travels in Wales is clearly shown in the warmth of his descriptions of them. John Thomas evidently travelled Wales to publicise his work, to visit shopkeepers who sold his prints and to take portraits of ordinary people, but a large part of his reason for travelling must have been the personal delight he experienced in returning to his roots in the Welsh countryside. 'I know from experience,' said O. M. Edwards of John Thomas in *Cymru*, 'that very much of his work is the labour of love.'

The photographs he took at St David's in 1899 probably show the furthest point from Liverpool that John Thomas ever photographed. This is also likely to have been his last photographic journey, because after 1899 there is no record of further travelling. At the age of 61 his health had begun to fail. He died at the home of his son, Dr Albert Ivor Thomas, on 14 October 1905 and was buried in Anfield cemetery.[v]

Railways, Education and Social Progress

As a proud Welshman who lived in Liverpool and was a committed Calvinistic Methodist, John Thomas welcomed social progress. He had clear views on his times, and his beliefs and opinions influenced what he chose to show in his photographs. To a very large extent he supported the changes going on in Wales. The newspaper in which he advertised his work, *Y Faner*, had been established in 1857. By the 1860s it had become a bi-weekly, and was probably the most successful and influential Welsh-language newspaper ever. Non-conformist in religion, radical Liberal in politics, in social affairs it was nationalist and progressive, with broad horizons. John Thomas took photographs of its founder, Thomas Gee, and described him as 'a resolute warrior against all oppression and tyranny'. *Y Faner* took a great interest in the American Civil War and from 1865 to 1866, very soon after the end of the War, it carried articles from America rejoicing in the emancipation of slaves. Such joy reflected the aspirations of the Welsh themselves, to be free of their aristocratic English landlords. In 1865, too, the Welsh Colony in Patagonia was established. In 1868, for the first time, the people of Wales elected to parliament radical Liberals and nonconformists, people who challenged the power of landlords and aristocrats. A few years later, the University of Wales was established, and further social, educational and material progress would continue throughout John Thomas's life.

One of John Thomas's articles for Sir O. M. Edwards's Welsh-language magazine *Cymru* is entitled 'Cynnydd Tri Ugain Mlynedd' (Threescore years of progress). Published in 1898, the sixty years refers to the reign of Queen Victoria from 1837 to 1897, but it could also apply to his age, since he was sixty in 1898. In it he compares the Wales of 1898 to that of his childhood. In the past, ignorance and superstition had prevailed; people spent winter evenings gathered around a fire

telling stories of spirits, corpse-candles and ghosts. Entertainments were accompanied by drunkenness and fighting. The present is better in every way: workers are better paid and shown more respect; children attend school and the schools are better; ordinary people can read and there is more reading material. There are chapels in every town and village and there is the tonic sol-fa. Food can readily be bought at proper shops and clothing need not be made at home from bartered cloth. The poor are less dependent on rich farmers and landlords for their work and sustenance. In other articles he returned to the importance of educational improvement. In his youth, schools had often been kept by some wounded old soldier, who remembered a few words of English from his days in the army. His own schoolmaster, called Beni Bwt, would not venture out at night because he believed in magic and feared ghosts. The Welsh language was forbidden and children who spoke it were marked and shamed with the 'Welsh Not', a wooden stave hung around the neck and passed from one miscreant to the next until at the end of the day the child who wore it was beaten. Parents resisted sending their children to such schools and preferred to use them as cheap labour. John Thomas was proud that his own children had attended good schools and that two boys had become distinguished doctors.

In his views of the country John Thomas shows a full awareness of the Welsh nonconformist tradition with its hymn-writers, famous preachers and poets, and depicts their homes, chapels and monuments alongside progressive developments such as railways, post offices and banks. Almost all of John Thomas's work can be seen as a confirmation of his view of Wales as a place where the benefits of nonconformist Christianity were to be seen. His emphasis is on the social

progress brought about by religion, rather than on religion as personal redemption, and his photographs reflect his words in celebrating the development and success of Welsh Christian civilisation.

'Sitting, standing or vignette'

In his portraits as well as his views, John Thomas generally confirms the Victorian ideal of social progress. Like almost every photographer of the age he shows people as they wish to be seen: decently-dressed, respectable individuals amongst comfortable drawing-room surroundings. It was a very strict, stereotyped format. Sitters are seen posed in front of standard props giving the appearance of a well-off interior. In fact almost everything about it was artificial: the furniture was often false, the backdrops were painted, the interiors were usually exteriors and the clothes might be borrowed.

One reason for the rigidity of the convention might be that exposure times were fairly long, so that sitters had to 'hold' a pose, and photographers had at their disposal stands and clamps to assist the immobility. But the ruthless conformity of the portrait is making a clear statement about its artistic and cultural context. In the 1850s, photography had passed from the realm of the rich, well-educated, upper classes to the poorly-educated masses. It was they who insisted on these formulaic portraits, and it was in order to meet the limited artistic taste of ordinary people that photographers restricted themselves to such impoverished visual formulae: 'sitting, standing or *vignette*'. People wanted portraits of themselves that met the expected conventions and that showed them in the way they wished to be seen, so professional photographers like John Thomas and Tydain produced images that met the

perceived needs of the market – and both men were salesmen who had set up their businesses to supply a market demand. The extent of the conformity and lack of variety suggests that expectations were so prescriptive that a photographer who offered even a little innovation would not be favoured. The stereotypical respectability of the photographic portrait was perhaps the chief feature that people sought from it. The uniformity was so important that it overshadowed all other attributes.

The way John Thomas portrayed Welsh celebrities fits this convention. In a sense this is portraiture reduced to its lowest common denominator: the recording of the facial features in the same respectable poses with set uniforms and very similar backgrounds. There is no room here for originality, creativity or talent. Yet while the portraits are formulaic, they show a variety of individuals who are often fascinating and substantial people. They lived at a time of revolutionary social change to which, in various spheres of life, many of them contributed hugely.

Famous men and modest women

John Thomas published a catalogue listing his portraits of celebrities, and the great majority were nonconformist ministers of religion although there were some secular figures, including journalists, poets and literary figures. John Thomas was acquainted with John Griffith, 'Y Gohebydd', and it was he who had given the Cambrian Gallery its name. A small, frail man with a persistent cough, he was the first full-time Welsh journalist and the correspondent of *Y Faner* from London and, for a time, from America. His enthusiastic radicalism heralded the liberal political breakthrough of the 1860s. Later he raised funds for the many tenant farmers thrown off their land for voting against their landlords. John Griffith was the nephew of the Reverend Samuel Roberts, 'S.R.', whom John Thomas photographed in 1869 (after first venturing to comb S.R.'s hair). S.R. was the radical editor of *Y Cronicl*, a magazine founded by him. Through its pages he campaigned relentlessly against landlords and militarism, and for railways and social progress. Driven from the tenancy of his farm, he organised a migration to Tennessee where his plans foundered disastrously amidst sharp land practice and the American Civil War. Another minister, the Reverend Michael D. Jones, was photographed not in clerical grey but in the Welsh tweed which he wore on principle as part of his campaign to promote Welsh industries. He is now best known as the chief founder of the Welsh colony in Patagonia, where his son was shot dead in a gunfight with American bandits, members of the gang of Butch Cassidy and the Sundance Kid. These ministers of religion were the leaders of the people and their lives were often difficult and controversial, rather than conventional or respectable. This was one side of Welsh life, progressive, confident and enterprising.

There was another side too, one that was more attached to the pleasures of music, poetry and alcohol, and the two did not mix well. The portrait of the Welsh poet John Jones, 'Talhaiarn', towards the end of his life shows a large, flamboyant man, who supported Royalty and Toryism, and was inclined to grandiosity. He had lived near Paris and in London while working as an architect on the Rothschild palaces and on Sir Joseph Paxton's Crystal Palace in London. Suffering from ill-health, he returned home to the Harp Inn, Llanfair Talhaearn. There he tried to kill himself with a gun,

but aimed badly. He succeeded in shooting off only a small part of his head, and he died after eight days of extreme pain.

In another image Talhaiarn's contemporary, the younger poet John Ceiriog Hughes, is shown accompanying a ballad singer on the harp. Ceiriog was a lyric poet who wrote some of Wales's most famous songs. He worked in the railway industry in Manchester and in Wales. In his journalism, Samuel Roberts launched ferocious personal attacks on Talhaiarn's militarism and jingoism. In turn, Ceiriog's satirical verses accusing Samuel Roberts of hypocrisy and double standards in relation to the ownership of slaves are said to have been Roberts's greatest worry as he lay dying.

Despite the difficulties of their lives, it was the combined power of this generation that ended the tyranny of the landed classes in Wales, returning to parliament a Liberal Government representative of the radical, democratic values cherished and nurtured by nonconformity. One photograph by John Thomas shows an ambitious young lawyer sitting by a doorway in front of a makeshift screen: he is David Lloyd George, later Liberal Prime Minister. He was the first 'cottage bred' man to take the office in Britain, and he used his power to force through a revolutionary budget, break the power of the landlords, introduce state pensions for the aged and set the basis of social care, before going on to lead his people to victory in the First World War. Such social achievements were built on foundations set by the generation photographed by John Thomas. They achieved great things, but what we see in their formal portraits is almost the least that a portrait can give: the essence of the picture is its respectable uniformity rather than any impression of character.

Only a few women of the period were public figures in the way that men were. One portrait shows 'Cranogwen', Sarah Jane Rees, a mathematician and poet who beat Ceiriog to claim the main poetic prize at the 1865 National Eisteddfod at Aberystwyth. She was an independent woman who ran a school of navigation for sailors in Aberystwyth and edited a women's magazine. Another portrait shows the famous soprano Edith Wynne in formal dress, no doubt as she would have appeared at concerts and eisteddfodau, where she was the star turn. She settled in London and married Aviet Agabeg, a distinguished Armenian-Indian barrister and author, the first Asian to enter the Inner Temple of the Inns of Court. Studio portraits of women celebrities in the style of the men are unusual in John Thomas's work. When he wished to make a portrait of a respectable woman, John Thomas very often made use of a visual cliché – the 'Welsh National Costume'. The most notable feature of the costume is the tall hat which had been more widely fashionable years earlier. The hat was accompanied by lace, ruffs, and highly patterned shawls and petticoats, and the sitters are usually seen with a spinning wheel, sipping tea, holding a basket, or knitting. In an imagined well-ordered, industrious, rural Welsh way of life these all represented activities that were deemed appropriate for the modest, domestic role of women. This sanitised version of clothing worn by ordinary working women was a respectable stereotype to depict Welsh ladies, and a fitting match to the studio portrait, itself a stereotype of respectability. When John Thomas visited his home at Lampeter after years at Liverpool, 'Welsh National Costume' was the cliché that he used to portray his own mother.

The power of the group

Group portraits can be more improvised than portraits of individuals, so they are often more revealing. On occasion John Thomas would get up early – by 5 a.m. at Dolgellau – in order to photograph a scene 'before the smoke and the inhabitants turned out', but he frequently took views that include an audience of children and others, standing around to watch proceedings and to get themselves into the picture. These views can be regarded as group portraits where the photographer does not direct the picture so much as collaborate with the sitters in its making. Individuals set themselves up to be identified with a place, a building or a group of people, creating an informal group, a sort of conversation piece. Sometimes the group begins to take on a slightly formal structure. In a photograph of a railway locomotive the engine-driver and privileged individuals may take up a pose on the engine itself; railway officials may stand in front of the engine, showing a degree of ownership, while the station-master and potential passengers line up on the platform in places appropriate to their respective roles.

One way of promoting business was to visit places of work and seek permission to take group photographs of the workers. These portraits show anything from a small number of people to a crowd of well over a hundred at a quarry. Group portraits taken at places of work usually have a rather formal structure and senior personnel are normally found at the centre of the picture. Wales was full of small woollen-mills at the time, and the group portraits usually show the workers in front of the factory – even the smallest mill was called a factory. Sometimes the sitters bring out equipment or show their work to the camera. In a factory at Sarn Mellteyrn in north-west Wales the men and women workers pose with wool and cloth and the tools of their trade, including a flying shuttle, a spinning-wheel and a spanner. Larger mills employed fifty or more, many of them children, who usually sit at the feet of the adults. Mines and quarries employed still more people, sometimes shown in a mass sitting on a slope. Occasionally it was possible to go inside a factory to take photographs such as that of the Spring Mills Works at Llanidloes and the Engine Room of the Braich Goch Slate Quarry, Corris, both well-lit from above.

A village was defined by George Ewart Evans as a community organised for work, and in describing the village of Aberdaron in 1896, John Thomas summarises what could be expected at that time in a village at the far end of the Llŷn Peninsula: 'there are here already two churches, three chapels, three taverns, four cobblers' shops, a carpenter's shop, a mill, the post with a telephone and shops for food and clothing almost every other doorway.' Each of these establishments could provide a group to photograph.

Perhaps the most structured groups are those of workers in shops or post offices, where hierarchy was a key part of the job. The photographs of post offices at Llandovery and Llanfair Caereinion show rows of uniformed workers, with the postmaster usually standing in the doorway. The images are statements of identity, authority and status: this is my place; this is my rightful position in the world. The portrait of John Ashton's shop, in Carno, is a clear statement of power. John Ashton, the owner, in the middle, is the only person permitted to sit. His male and female lieutenants stand behind him, next in line. The further people are from the boss at the centre, the less authority they have and the unhappier they appear. The

maid on the left and the outdoors servant on the right know they are the bottom of the heap. Even the dog knows his place.

Chapels, too, had a strict hierarchy. In photographs taken outside the chapel, status is usually shown only by position towards the centre of the group, but in the more familiar surroundings inside the chapel a whole range of devices to define status becomes available. The minister goes to his pulpit, the deacons to the deacons' seat or 'sêt fawr', the ladies to the organ and other officials stand in the wings ready to take the collection. An interior group such as that at Sarn, Bodedern, or Ebenezer, Four Crosses, is an implicit statement of position and power, understood by the sitters and the photographer. The photograph is a joint enterprise to show the sitters as they want to be seen and in a way that defines them. A portrait of the Ebenezer deacons outside the chapel appears as a cosy little group. Inside the chapel the same people are able to take their proper appointed positions and make clear who is in charge. In this case the minister looks rather anxious in his pulpit. He may be nearer to heaven, but the deacons are closer to the ground, and they know that, in this place, power comes from below. There is something else happening here as well: the photograph is not necessarily what the photographer or the subjects intended. Perhaps, by asserting their status so emphatically, they have revealed more than they realised, and the effect of the light enhances the sinister effect. These were tough people, and this image suggests that they could also be harsh and uncompromising. They look like some weird and intolerant patriarchs, and perhaps there is some truth in the impression.

Women in groups tend to be less hierarchical than men in John Thomas's portraits. The 'morass workers' at Aberffraw,

Anglesey, who made ropes, mats and brushes from the marram grass that grew on the dunes facing the Irish Sea, do not appear to have the sort of defined hierarchy that men are so quick to adopt. A blind woman sits at the centre of the group. But in the portrait of the Trawsfynydd shoemakers the lone woman is making a statement of power in a different way. The six male shoemakers sit by their lasts in a structured way evidently based on age or experience. The lady has separated herself from their company and stands by the wall at the back of the group, hand on hip, looking down, supervising the scene, a very intimidating presence indeed. The senior cobbler, possibly her husband, grips his pipe between his teeth and keeps hammering.

John Thomas also photographed groups of women that were not necessarily engaged in a business together. At Garn Boduan the ladies have dressed in their best clothes and have brought out their new sewing machines to include in the photographs. At Capel Garmon they have posed in front of the gates of the churchyard with their spinning-wheel and knitting. This was an important element of the economy: wool from the sheep kept on the smallholding was spun on the wheel and knitted into stockings which were sold for cash. Women would knit through the long winter evenings and produce stockings in industrial quantities. John Thomas was Welsh-speaking, and was able to gain their confidence and persuade them to sit for him. The day the photographer came to the village and spoke so persuasively in Welsh to them, they must all have had some fun. He must have had considerable powers of charm and persuasion, judging from a portrait such as that of the old ladies of Llangeitho.

An insider's view

Before he could collaborate with his sitters to create these group portraits, the photographer had to be involved in some way with the people shown. It helped if he spoke their language and took some interest in their lives. Earlier travelling photographers in Wales, such as Roger Fenton or Francis Frith, had taken views of castles and landscapes, while early amateur photographers had pursued artistic and scientific interests that matched their place in society. But it was very unusual for early photographers to take an interest in ordinary Welsh people and their activities. The amateurs who had the money to engage in photography in Wales were of a privileged class that was set apart from ordinary people. In Scotland, David Octavius Hill and Robert Adamson's wonderful photographs of Newhaven had recorded the life and work of a fishing community, but no similar work occurred in Wales until much later. The nature of the countryside was one barrier, but differences of class, attitude and language were far more formidable and deeply entrenched. The Welsh language was scorned by the upper classes and used by country people, the poorer classes and nonconformists. It took a person from that background to choose to photograph the life of these communities – and, in Wales, John Thomas was the first to do that. Only a person in sympathy with the people pictured could have taken a portrait such as that of the poets of Llanrwst. John Thomas's memoirs give the circumstance of taking the picture and the names of the poets. They are not regarded as authors of distinction today, but in their time it was the poets and their eisteddfodau that maintained old literary traditions, albeit by building around them a new and bizarre mythology that was largely, but not completely, spurious. Poets had an ambivalent place in Victorian Wales because music and poetry were still associated with the tavern, drink and debauchery, while the nonconformist movement was moving towards abstinence. In adopting strange ceremonies with banners, medals and made-up costumes the eisteddfodic poets were setting themselves apart from normality and making what was, in effect, a statement of identity. Their eccentricity can be seen as an essential feature in creating a new role for themselves and in asserting an allegiance distinct from nonconformist hymn-writers on the one hand and itinerant ballad-singers on the other.

John Thomas was an 'insider' in this society. Most of his portraits, of individuals and groups, are the product of cooperation with the people he shows – the sitters and the photographer have worked together to create the picture. He was at ease in the rural, Welsh-speaking communities, in whose social progress he rejoiced. If this were all that his photography offered, it would be a rather narrow view of Wales. Without some perspective and a critical view of the country and its people, a photographer might show an attitude of smug satisfaction, reflecting only pride and ill-informed admiration. John Thomas's strength lies in being able to do more than this.

The man from the city

A photograph taken outside the Ship Inn, Aberdaron, in 1896, shows a group of people, presumably the staff and customers, standing outside the inn with a young man on a donkey-cart. In portraits by John Thomas the sitters are usually serious, although there are a few smiles, but the young man on the cart, with his nautical cap and pipe, grins broadly at the camera. He

lacks the wary reserve that John Thomas's subjects normally show the photographer. There is something very unusual and anomalous about his attitude: it is at odds not only with the attitude of the other people in the picture but with that of all the country people portrayed by John Thomas. Identifying the man on the cart explains the difference in attitude: he is J. Glyn Davies, later Professor of the Celtic Department at Liverpool University, and a well-known author and composer. His Liverpool Welsh family had connections at Aberdaron and he was on his holidays there – so he was a tourist, a visitor. 'Last summer,' says John Thomas in his memoirs, 'there happened to be staying at Aberdaron Mr Glyn Davies of Liverpool, the grandson of the famous Reverend John Jones Tal-y-sarn.' The family included merchants, ministers, sailors and quarry-owners, including some brilliant but volatile people. Glyn Davies himself became notorious for public irascibility and vituperation, but privately he was a man of great charm and kindness, and a father almost worshipped by his children.

By 1896 John Thomas was a 58 year old widower and had been living in Liverpool for over forty years. He and Glyn Davies belonged to the same milieu of prosperous urban Welsh middle-class society. The relationship between them was not the same as that which existed between John Thomas and Welsh country people. Glyn Davies was relaxed and confident in front of the camera while country people were reserved. John Thomas certainly understood Welsh Wales as an insider, but he was also an outsider, set apart from his own people by forty years in Liverpool. He had an ambivalent relationship with the men and women he shows in his photographs: he belonged to them but he was not one of them, and when he looked at them he could see them from their own point of view and from another point of view – that of the middle-class Welshman from the English city – at the same time. The grinning Liverpudlian on the cart makes us aware of the difference that has grown between the man behind the camera and his photographic subjects in the villages of Wales.

This casts a new light on some of his pictures, or at least it raises the question of why he was taking them. Was he taking them out of personal interest, or to sell to the people shown in them, or was he taking them to sell to other people, to a different audience? He photographed the inhabitants of a number of almshouses in north Wales, at Ruthin, Cerrig-y-drudion and Ysbyty Ifan. These houses for the aged and infirm had been endowed by 'good people in former times'. The striking portraits show the inhabitants in their best clothes arranged in formal groups. These people are poor but they are living in relative comfort thanks to the charitable endowment of the almshouses. At the top of the negative of the inhabitants of Ysbyty Ifan almshouses there is a paper strip with markings on it. Usually John Thomas wrote on the strip a number and a very brief note or title in English or Welsh. On some negatives the strips bear in addition lines or crosses which may have been added later, which might be a code noting how many prints had been made from individual negatives. If this is correct, then a considerable number of prints may have been made from this particular negative. It is possible that John Thomas was selling copies of the portrait, not just to the people of Cerrig-y-drudion, but to the Welsh community in Liverpool. They may have had links with the area and they certainly had a sentimental and nostalgic attachment to scenes like this which they would have associated with their origins and their youth. Whereas most group portraits were produced in collaboration

with the sitters and intended to be sold to them, it is possible that these portraits were aimed at a different market. It is difficult to pin down the attitude of the photographer to these sitters, and indeed his attitude may have been an ambivalent one. Was he portraying them for their own sakes, or was he seeking to offer the Liverpool Welsh middle-class a portrait that represented the acceptable face of poverty and of the past, quaint bygones sustained by charity in the age of social progress?

Another picture that throws light on John Thomas's motives in choosing what to photograph is a view of Bryn-crug Chapel, near Tywyn, one of hundreds of newly-built chapels which he photographed. In this case he evidently had less interest in the chapel itself than in the person squatting under the hedge to the right, with her clogs and her knitting, and on the negative he wrote not the name of the chapel, but the name of the lady – 'Nain Griff Bryn-glas' – the grandmother of Griff of Bryn-glas Farm. That's who she was, and here at Bryn-crug Chapel was where she belonged. Perhaps John Thomas tricked her into this picture. It was wholly his choice to show her like this. If it had been her choice she would certainly have chosen to appear in a photographer's studio wearing borrowed clothes before a painted backdrop. The picture is not a partnership, but the photographer's view as the city man visiting the country and taking a picture of people in the way he wanted to show them. He has become a sort of spy or double agent, showing people in a way other than that in which they wished to be seen. This picture of an old lady knitting in a hedge may be a respectful portrait, but it's unlikely that she would have agreed. John Thomas chose to show his own mother in 'Welsh National Costume' rather than show her true circumstances, and he certainly did not take her picture wearing clogs and knitting in a hedge, although she belonged to the same social class as Griff Bryn-glas's grandmother.

Workers and craftsmen

In portraying ordinary people John Thomas sometimes sought to show them as they were in their own social surrounding, avoiding the stereotypical 'studio' portraits. He would sometimes persuade an aged individual or a group of people to sit for him in front of their house or cottage, but he was also prepared to use other methods. He must have had to work quite carefully to persuade people to allow him to take a picture that did not match contemporary conventions of portraiture and that might therefore not meet with the sitter's wishes. He had a good deal of success in persuading people dressed for a particular occupation to pose for him, and left dozens of fine portraits of the working men and women of Wales. They include craftsmen such as the cobbler of Betws yn Rhos, Dic Pugh the joiner, and the tailor of Bryn-du sitting cross-legged with his waistcoat and patterned shirt. Margaret y Gwehydd worked in a woollen mill, Bet Foxhall and Jeni Fach were probably servants, and Nansi'r Coed a wood seller ('coed' means wood). Siân y Pabwyr may have sold reed candles ('pabwyr' is a reed or wick), and Molly'r Cwrw (Molly the Beer) may have earned money taking beer to respectable houses, so that their occupants could avoid attending disreputable alehouses. Morris 'Baboon' of Llanrhaeadr was a labourer: he rests on his spade and faces the camera with an embittered expression. Elis the Peddler carries his wares on his

back while Edwin and Agnes are itinerant tinkers, seen at Llangefni, Anglesey.

Information about the taking of some of these portraits is given in John Thomas's memoirs. He describes the circumstances of taking the portrait of Daniel Josi, or Daniel Davies, carpenter of Llandysul, in 1893. John Thomas had put photographs in the window of the house where he was staying, and 'a brisk little man', about eighty years old came by wearing a tail coat of blue flannel with brass buttons. He stopped to look at the photographs and asked what was going on. 'I replied that it was a place where he could have his picture taken.

"Oh, is that so," he said. Having looked again at the old coat, I dared to place my hand on his shoulder and ask him if he knew how old the coat was.

"Yes, I do know," he said, "it is sixty years old; I had it when I got married, but it had new sleeves put on about twenty years ago."… I told him if he would come with me for a few minutes, I would take his picture for the sake of the coat. He agreed, and before nightfall that evening the photograph was in the window. The word went round the town that Daniel Josi had had his picture taken. People flocked to see it, and almost everybody in town claimed to be related to him.'

Beggars and drinkers

Once, at Llanrwst in the Conwy Valley, a town he described as the one place he might consider moving to live in, John Thomas portrayed one of the last of the itinerant ballad-singers, Abel Jones, who made a living of sorts in a traditional way by singing ballads at fairs and selling printed copies of them. 'He came on scout to the gallery once, and asked me to take his picture… There were a few ballads in his bag. I sat him down and asked him whether he wouldn't prefer to have the poem in one hand and the penny in the other.

"Yes," he said.

'Having got the poem in one hand, I asked him, "Where's the penny?"

"To tell you the truth I haven't got one." So I gave him the penny in the other hand and took the picture, then went off to develop the negative. By the time I came back he had composed a poem to the artist. I don't remember it, but he had some hackneyed phrases, and could bring everybody's name and circumstances within his poetic net. And in these good spirits the poem and the penny departed… The last time I saw him was at Abergele Fair (1897), looking quite uncared for. He had just arrived in town and had not started on his work. I asked him whether he still got drunk.

"Sometimes," he admitted, "but let it be, I've just been to the lodging house and paid for my bed tonight, so I'll be safe of that at least." I bought from him a ballad on a very appropriate subject, "Let everyone mind his own business."'

He describes Pegi Llwyd of Llangollen as 'a strange character, a crafty, wise beggar. Her business suit included a short petticoat with many pieces lost from the hem forming a kind of fringe, with various unnecessary rags of a different cloth to the original for effect… a small brimless hat on her head with a cloth on top of a different colour and a hole in it, and sometimes some hair sticking through it. You could often see her in front of the Hand Hotel or other large houses, standing around, until she heard the silver and copper falling from the people looking from the windows. I used a trick to get a picture of her, and when she learnt that her portrait was in the frame by the door of the gallery I almost felt the weight of her stick, but

all ended well by smoothing things over with a little money'.

Occasionally different portraits of the same person give conflicting or inconsistent views of that person. At Llanrwst, a town known for its eccentrics, a man called Robert Owen was nicknamed Robin Busnes or Business Bob. In one portrait he dresses smartly in a suit and wears a top hat. 'I only once saw him in this dress,' says John Thomas. It was at a religious meeting in a field by the railway station. 'He was listening to sermons that day, and argued with me a good deal before I agreed to take his picture, since he looked so unlike his normal self. I knew I would not get paid however much he promised me.' In the other portrait he appears in a ragged jacket with an incongruous straw hat. He was a strange man who 'would take on more than one task at a time... and need to take a drop to keep the wheels going, and perhaps forget the job in hand.' Other articles in *Cymru* tell us that he was a small, restless man who lived with his mother, a respectable woman. He was always clean and would never stay long in the tavern but drink quickly and leave. He had once been apprenticed to a cobbler but now spent his time with 'unskilled idlers of the town', earning money as a messenger and cleaner. He had been saved by the Revival of 1859 but religion competed with alcohol all his life: he would usually be drunk by evening. He was unpopular and was known for his aggressive swearing despite having 'the heart of a goose'.

Siôn Catrin, or Jack Hughes, was another Llanrwst eccentric. He had a particular fascination for funerals, almost always wore a long coat and 'went about the town, standing about by doorways, never asking for charity,' just waiting. 'And when the penny came he would leave, sometimes without as much as giving thanks. On one of these visits I secured the picture.' John Thomas describes taking a second photograph of him. 'One fine morning, when there was no work, I took the camera to the graveyard, thinking to take a picture of the old church... I went back to fetch the plate and stand; then when I looked through the camera to get the right view, Siôn arose from amongst the graves. I almost took fright. But I knew him by them, and called on him to stay there. He did, and I took the picture.' In another photograph Siôn is at 'his favourite work of ringing the bell... One Sunday afternoon, while I was staying at Trefriw, I had gone to Gwydr Chapel... and who was by the doorway pulling the bellrope but Jack Hughes, without his coat, in his silk hat... "You know, Jack Hughes, you look well in these clothes, do you like them?" I said.

"Yes, very much."

"I would take your picture again if you came to Trefriw."... He promised he would come, and he came. So by this time we had to find a rope, and a place that looked as much like a church gable as was possible with it being a brick wall – and get Siôn in his Sunday best to pull on the rope. And that was the third and last image of Siôn Catrin.'

Choosing to see the hardness of life

The two portraits of Cadi and Sioned, servants at Llanfechell, offer a particularly clear contrast between the 'studio' shot and the reality of working life. In both portraits the two ladies are seated on the same chairs before the same blank backdrop: only their clothes are different. In the one portrait they wear long, flowing, Victorian dresses that belonged to a comfortable, genteel world, and that may have been provided by the photographer. In the other they are in their working clothes. Although the two portraits are very similar, the difference in

our perception of them is remarkable. This contrast gives a clear indication of why it is that Victorian portraits generally keep so close to the fake respectability offered by the photographer's studio.

John Thomas was prepared to pay to take portraits showing people as they were, rather than as they wished to be seen, and to employ deceit to get the picture he wanted. He chose to show people in a way that they did not welcome, and was exceptional in portraying beggars, vagrants and drunkards. If this can be described as spying on common people, it can also be said that spies often betray the people they love the most. In portraying the underclass of his society John Thomas shows the affection he had for ordinary Welsh country people and the compassion he felt for less privileged individuals. His motives for taking these portraits are bound up with feelings of ambivalence that the prosperous exile felt when he returned to his roots in the Welsh-speaking countryside. John Thomas was known for seeking out the 'characters' at each place he stayed. 'He took a heart's interest in them,' says his obituary in *Y Cymro*, 'and, of course, he had to take their picture.' John Thomas took these portraits seriously and kept the negatives with his portraits of celebrities. The 'characters' represented the old Welsh world which was slipping away with each new year, a world which John Thomas had known and loved as a child and which he lost when he left home at the age of fifteen, to walk over the mountains and through the snow to England. While rejoicing in social progress, in his memoirs he also reflects regretfully on the passing of the old. 'Say what you will about the advantages and education of this bright new age, and nobody will deny them, but, as Mynyddog said, there are two things that are not here as they were in the time of our fathers and grandfathers, "the hymn and the song"… Perhaps you will say there is no need of them. I ask you – what better things do you have to take their place?' John Thomas's photographs generally demonstrate a positive view of life and of progress, but in recording the life of the old, the poor and the less privileged he also shows us another side of life, and usually does that with respect and regard, and indeed with love.

From John Thomas's work we can glimpse – either directly or indirectly – the darker side of life, and the implications can be shocking. The indirect messages of such photographs are not obvious and can only be seen in the light of the social context. Victorian Wales was a hard place in which to live and in some ways conditions of life were little better than those centuries earlier.[vi]

Fate was capricious, life was uncertain and sudden disaster could happen to anyone. Alongside progress there was still poverty, disease and death. Most diseases, both physical and mental, were not curable and people could suffer without any effective treatment for years. Alongside the major diseases of our own time, such as cancer and heart disease, there were other perils, notably tuberculosis and venereal diseases. Tuberculosis, the 'White Plague', particularly affected the poor, who often had to live in damp, disease-ridden housing, and a high proportion of the victims were young adults. In some villages in Caernarvonshire, at the beginning of the twentieth century, tuberculosis was the main cause of death, ahead of cancer and heart disease.[vii] The percentage of the urban population suffering from venereal diseases may have been as high as 40% and it is estimated that about 10% of the urban population were infected with syphilis, the 'Great Pox' or 'Great Scourge'.[viii] It affected all classes of society and its

prognosis was terrifying. Syphilis and tuberculosis were the 'two capital infections' which medical students had to master in order to pass their final examinations. The poet Talhaiarn was said to suffer from gout, but the symptoms and the course of his illness suggest strongly that he was suffering from syphilis.

A miraculous promised land

The great majority of country people were poor, and life for them could be grindingly hard and relentless. People survived because they had to: they were adjusted to their circumstances and were not as daunted by them as we should be. Drink, a crude method of escaping a brutal reality, could make life temporarily bearable. Drunkenness and beggary was a way of life for many. Alcohol was one means of mitigating the hardness of life, but there was a substantial social cost. The poet Ceiriog died at the age of 55 of liver problems caused by his alcoholism. A substantial proportion of the population found longer-lasting succour in religious beliefs that laid great emphasis on a life after death. In a similar way, the photographer's studio offered access of a sort to an imaginary world set apart from a hard present reality. The 'studio' portrait was an image designed to mislead and misrepresent. It offered an illusory image of a comfortable world to which many people aspired, but few could attain. Even if the clothes were borrowed, the furniture flimsy props and the backdrop a sheet by the back door, the sitters could still appear as respectable citizens in drawing room surroundings that would not disgrace Gladstone or Queen Victoria. There was a sharp and clear distinction between the two worlds: on the one hand poverty, drunkenness, disease and death, and on the other hand progress, the chapel and respectability. The photographer's

studio opened a door to that miraculous promised land where prosperity and position was available to all. It was important to show that it was to this happy society that one belonged, not to the darker underworld which was really so close at hand and into which it was so easy to sink.

In the work of John Thomas we have a record of Victorian Wales that is personal, emotional and vivid. His achievement was based on a combination of involvement, even love, for his subjects on the one hand, and a degree of separation, of detachment, on the other. He needed both in order to choose to take portraits of these poor people as they were in reality. These are his finest photographs and his greatest achievement. In choosing to break the normal conventions of portraiture, John Thomas became his own man and revealed his eye for truth and beauty. He left us a body of work that bears comparison with any portrait record of the nineteenth-century taken by any photographer in any country in the world. John Thomas is not only a great Welsh photographer, but one of the world's great photographers.

[1] Between 1895 and 1905 a number of articles by John Thomas (in Welsh) was published in the magazine *Cymru*, edited by Sir O. M. Edwards, together with very many of his photographs. He also left manuscript memoirs which were not published in his lifetime. National Library of Wales Facsimile 499 contains a copy of these memoirs. Three articles on John Thomas based mainly on those memoirs, including an edited transcript in Welsh, were published by Dr Emyr Wyn Jones: 'John Thomas of the Cambrian Gallery', *National Library of Wales Journal* IX, 4, Winter 1956 (in English) : 'John Thomas Cambrian Gallery: ei atgofion a'i deithiau', *Transactions of the Merionethshire Historical Society,* IV, 3, 1963 (in Welsh); 'John Thomas, Cambrian Gallery', in Emyr Wyn Jones, *Ysgubau'r Meddyg,* 1973 pp.64-82 (in Welsh). See also Alaistair Crawford and Hillary Woollen, *John Thomas of the Cambrian Gallery*, Llandysul: Gomer, 1976 (in English).

[ii]All the photographs shown are from negatives in the John Thomas Collection in the National Library of Wales, Aberystwyth. There are many other images by John Thomas in collections around Wales. Most are portraits, but occasionally a previously unknown view comes to light. John Thomas took many fine photographs that were not included in the collection he sold to Sir O. M. Edwards.

[iii] All quotations are from John Thomas's articles and memoirs unless stated otherwise.

[iv] In the early 1860s William Griffith, who had adopted the bardic name 'Tydain', wrote to various Welsh celebrities, arranged for negatives to be made by different photographers, then advertised and sold the prints in his 'Photographic Album Gallery of Welsh Celebrities'. He and many of his sitters were based in London. Another Welsh portrait gallery was later set up at Caernarfon by Hugh Humphreys, a publisher of cheap, popular books. He published a catalogue of portraits of almost four hundred Welsh celebrities.

[v] John Thomas had four children with his wife Elizabeth Hughes, originally of Bryneglwys, Denbighshire. Their eldest son, William Thelwall Thomas, became a famous surgeon, and the second son, Albert Ivor Thomas, was also a doctor. They also had another son, Robert Arthur Thomas, and a daughter, Jane Claudia, who became Mrs Hugh Lloyd. Her daughter married Dr Ifor Davies of Cerrig-y-drudion, and it was through that branch of the family that John Thomas's manuscript memoirs came to the attention of Dr Emyr Wyn Jones, who edited them for publication in 1963.

[vi] See Chapter 1 of Keith Thomas, *Religion and the Decline of Magic*, London: Penguin, 2003, for a full description of the hardships of life some centuries before the time of John Thomas.

[vii] See Herbert D. Chalke, *An investigation into the causes of the continued high death-rate from tuberculosis in certain parts of North Wales*, Cardiff: the King Edward VII Welsh National Memorial Association, 1933, particularly Table 11, Table 20 and Table 26.

[xvii] See Roger Davidson and Lesley A. Hall (editors), *Sex, Sin and Suffering: Venereal Disease and European Society since 1870*; London, Routledge, 2001. The early twentieth century saw the development of reliable diagnostic tests and an effective treatment for syphilis. This led to greater openness and more information about venereal infection. Davison and Hall estimate (p.126) that 'as many as 10% of the urban population had syphilis and an even greater proportion gonorrhoea'. The ratio of the various venereal diseases in the First World War was about 66% gonorrhoea and about 25% syphilis (see the *History of the Great War based on official documents; Medical Services: Diseases of the War, London,* HMSO, 1923, p.118). If this ratio is an accurate guide it means that of the urban population up to about 40% had some form of venereal disease.

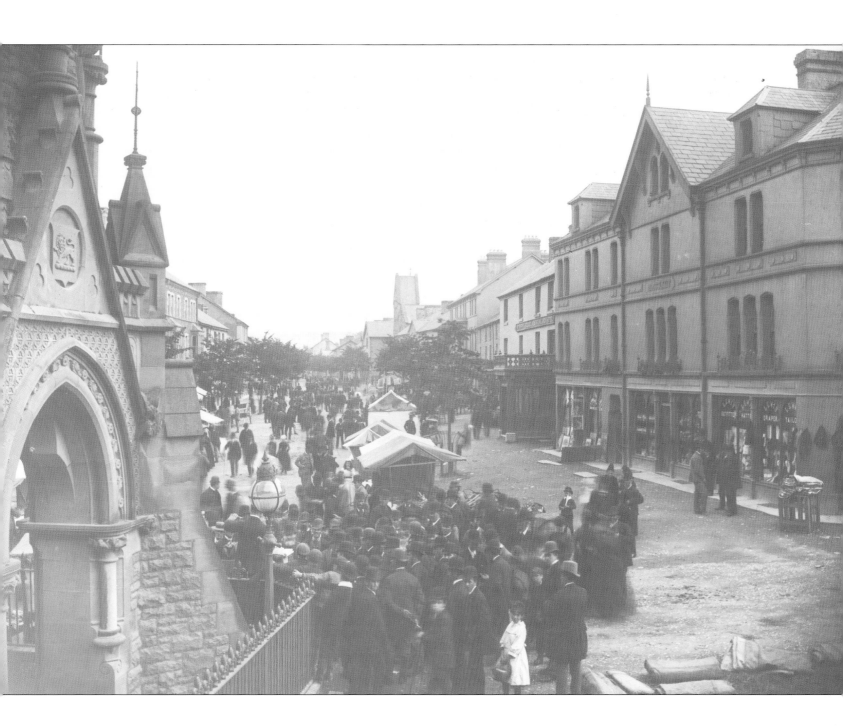

Llefydd

Places

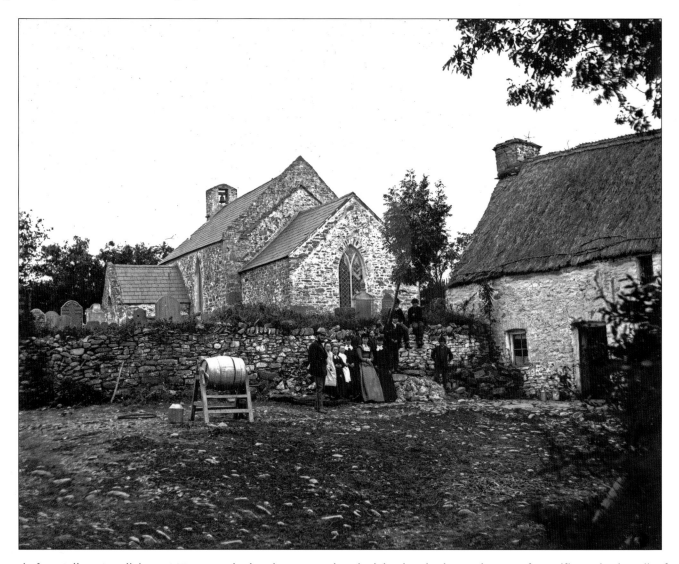

Eglwys a thafarn Cellan, Ceredigion, 1867. Magwyd John Thomas yn Glan-rhyd, bwthyn bychan ar lannau afon Teifi yr ochr draw i'r afon o'r eglwys. Mae'n debyg mai ef oedd plentyn ieuengaf y teulu. Yr oedd Glan-rhyd yn adfail cyn diwedd y ganrif, ac ychydig o olion oedd ar ôl pan alwodd John Thomas yno yn 1897. Mae carreg fedd ei rieni, David a Jane Thomas, yn y fynwent yr ochr bellaf i'r eglwys.

Cellan church and tavern, Ceredigion, 1867. John Thomas grew up at Glan-rhyd, a small cottage on the banks of the Teifi, the far side of the river from the church. He was probably the youngest child in the family. Glan-rhyd was a ruin before the end of the century and few signs of the house were left when John Thomas visited in 1897. The gravestone of his parents, David and Jane Thomas, is in the graveyard on the far side of the church.

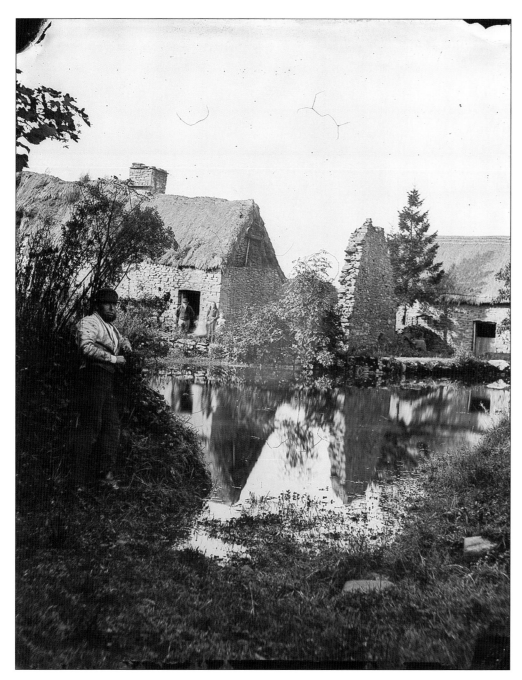

Ffatri Cellan, Ceredigion, 1867. Gelwid hyd yn oed y felin wlân leiaf yn 'ffatri' a gellir tybio o'r teitl hwn a ysgrifennwyd ar y negydd mai melin wlân yw un o'r adeiladau yn y llun. Mae'n debyg mai John Thomas ei hun yw'r dyn sy'n sefyll ar y chwith. Roedd tua 29 mlwydd oed ar y pryd.

Cellan Factory, Ceredigion, 1867. Even the smallest woollen-mill was called a 'factory' and this title written on the negative suggests that one of the buildings in the picture was a woollen-mill. The man standing on the left is probably John Thomas himself. He was about 29 years old at this time.

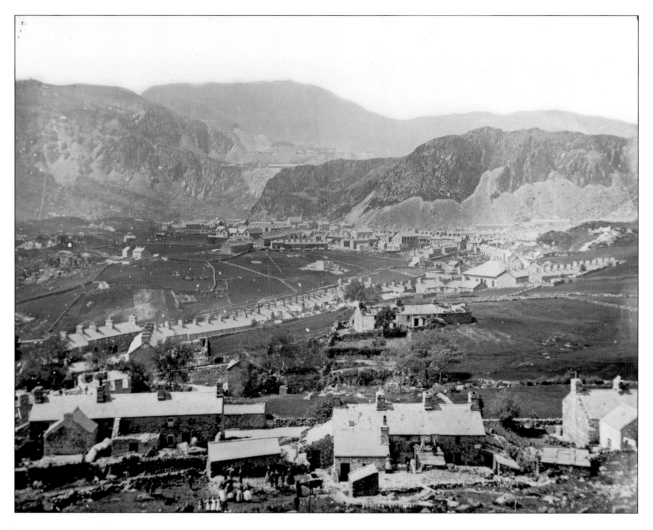

Blaenau Ffestiniog, Meirionnydd, o'r Graig Ddu, 1878-79. Ar un o'i deithiau cyntaf, yn 1869, aeth John Thomas i'r Blaenau, tref a oedd yn tyfu'n gyflym oherwydd y diwydiant llechi. 'Yr oedd mynd da ar bethau yr adeg yma, digon o waith a thâl da amdano… yr oedd prynhawn Sadwrn i edrych ymlaen ato, yn enwedig Sadwrn tâl… felly yr oedd yn rhaid cael popeth yn barod fel na chollid dim amser ond cymryd cymaint ag a ellid cyn mynd yn nos.'

Blaenau Ffestiniog, Merionethshire, from Graig Ddu, 1878-79. One of John Thomas's first journeys, in 1869, was to Blaenau Ffestiniog, a town that was booming because of the slate quarrying industry. 'At this time everything was going well, plenty of work and good pay for it… Saturday afternoon was something to look forward to, especially Saturday pay-day… so everything had to be got ready so that no time was lost taking as many as I could before nightfall.'

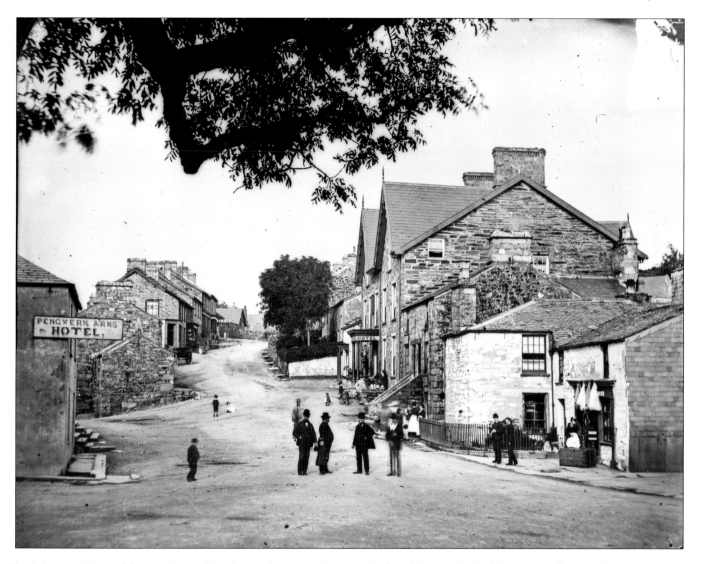

Llan Ffestiniog, Meirionnydd, 1879. 'Yr oedd y Llan yn bentre go fawr cyn bod ond rhyw ychydig dai gwasgaredig yn y Blaenau, ac yma y byddai'r farchnad yn cael ei chynnal a phobl y Blaenau yn dod iddi, ond erbyn hyn mae… gwŷr a gwragedd y Llan yn gorfod mynd i'r Blaenau i ymofyn llawer o'u hangenrheidiau.'

Llan Ffestiniog, Merionethshire, 1879. 'The Llan was a fair sized village before Blaenau had even a few scattered houses, and it was here that the market was held, and Blaenau people would come to it, but now… the men and women of the Llan have to go to Blaenau to fetch many necessities.'

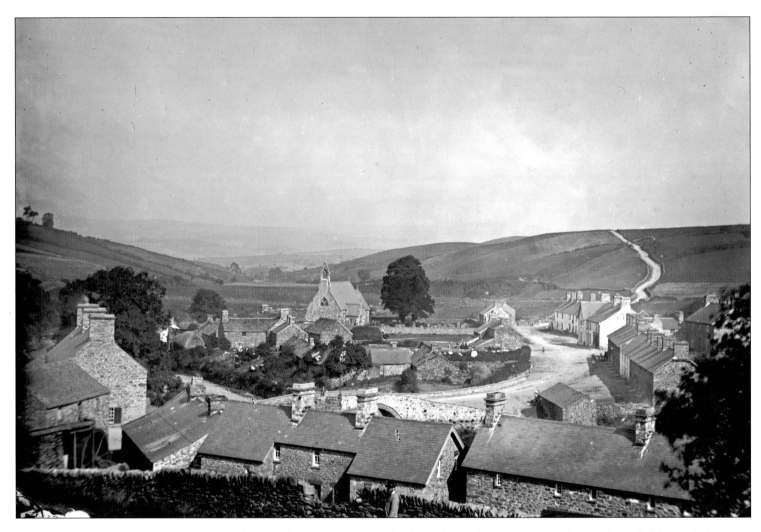

Ysbyty Ifan, Sir Ddinbych, tua 1875. Yma bu'n rhaid i John Thomas dreulio chwe diwrnod yn aros am y cariwr wythnosol. 'Lle tawel clyd yn llechu rhwng y mynyddoedd, ar lan Conwy, pan nad yw honno ond rhyw gornant go fawr. Fel y mae y lle, felly y trigolion, pawb yn fodlon ar ei gyfran, y cyfoethog fel y tlawd, ac yn hynod gartrefol.'

Ysbyty Ifan, Denbighshire, about 1875. John Thomas had to stay here six days waiting for the weekly carrier. 'A quiet cosy place sheltering between the mountains, on the banks of the Conwy, when that river was just a big brook. As the place is, so are the inhabitants, each one happy with his share, the rich and the poor, and very homely.'

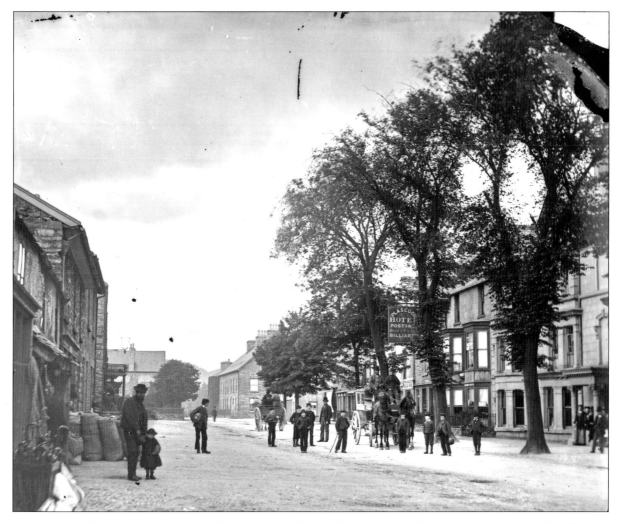

Y Bala, Meirionnydd, tua 1875. 'Tref dawel… ac ynddi un heol brydferth lydan, gall ymfalchïo hefyd mewn dau o'i Phroffwydi sydd wedi cael cofgolofnau yn ei heolydd, un [Thomas Charles] fel Diwynydd craff a thad yr Ysgol Sul yng Nghymru, a'r llall [T. E. Ellis, Aelod Seneddol Rhyddfrydol Meirionnydd] fel seren fore eglur y Diwygiad gwleidyddol, gan ddweud fod dydd rhyddid llawn y Genedl ar wawrio.' Yn y Bala byddai John Thomas yn aml yn lletya gyda theulu R. T. Jenkins, yr hanesydd.

Bala, Merionethshire, about 1875. 'A quiet town… with one fine wide street, that can also take pride in two of its prophets that have monuments in its streets, one [Thomas Charles] a wise theologian and the father of the Welsh Sunday School, and one [T. E. Ellis, Liberal Member of Parliament for Merioneth] the clear morning star of the political revival, proclaiming that the day of the nation's freedom was dawning.' At Bala, John Thomas would often stay with the family of R. T. Jenkins, the historian.

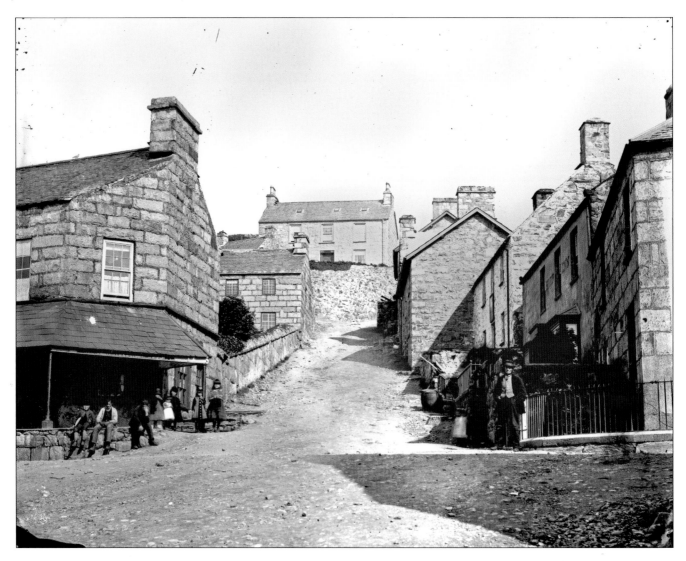

Swyddfa Bost a Phen-dref, Harlech, Meirionnydd, tua 1875. 'Yr oedd y lle hwn, fel amryw eraill yn yr hen amser, yn anghyfleus iawn i gyrchu dim yma, myned â dim oddi yma cyn adeg y rheilffyrdd… Mae yma amryw o dai yn cymryd ymwelwyr yn yr haf. Wrth gofio, gwelais hen wraig yn nyddu edau lin ar droell bach o gywarch.'

The Post Office and Pen-dref, Harlech, Merionethshire, about 1875. 'This place, like many others years ago, was very inconvenient to carry anything to, or take anything from, before the time of the railway… Many houses take visitors in the summer. I remember seeing an old woman spinning flax from hemp on a little spinning wheel.'

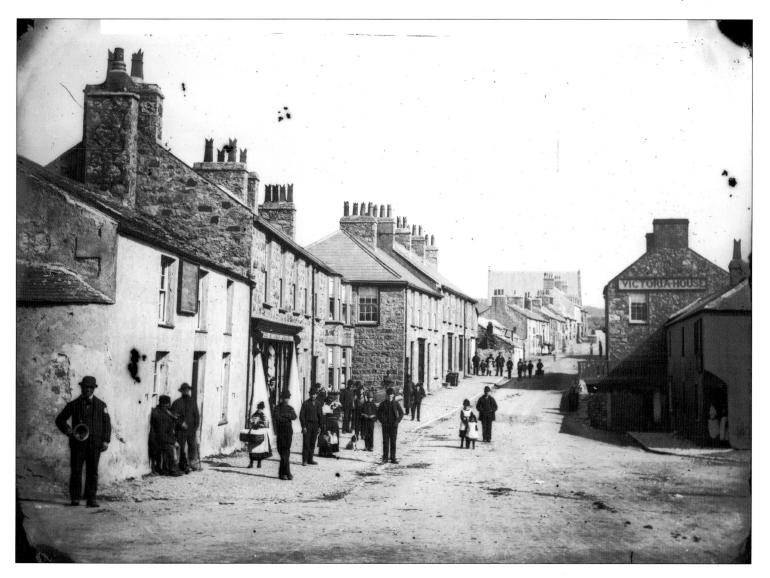

Llangefni, Ynys Môn, tua 1875. Roedd Llangefni ar yr hen ffordd dyrpeg i Gaergybi – ffordd y goets fawr i Iwerddon cyn y rheilffyrdd. Roedd y dref yn ganolfan i'r gymuned amaethyddol o'i chwmpas a phan dynnwyd y llun yr oedd yno waith trin lledr a bragdy.

Llangefni, Anglesey, about 1875. Llangefni was on the old turnpike road to Holyhead – the route of the Irish Mail Coach before the coming of the railways. The town was a centre for the agricultural community around it and, at the time the photograph was taken, it had a leather currying works and a brewery.

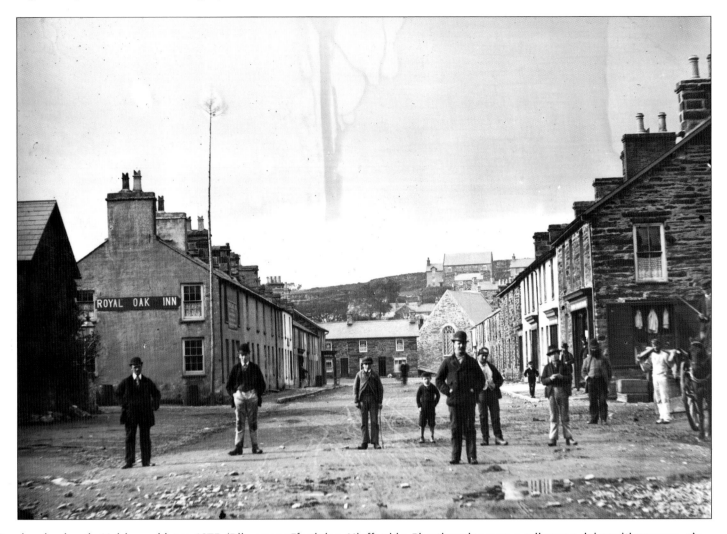

Penrhyndeudraeth, Meirionnydd, tua 1875. 'Dibynnu ar Ffestiniog, Minffordd a Phorthmadog y mae, a llawer o dai gweithwyr yma, a'u goruchwylion yn un o'r tri lle a enwyd. Yr oedd y diweddar David Williams wedi rhoi rhyw ail fywyd yn y lle, trodd ffermdy yn gastell, hen gorsydd yn weirgloddiau, a hen odre creigiau mynyddig yn bentref ffrwythlon, gan wneud elw da iddo'i hun yr un pryd. Efe hefyd oedd y cyntaf yn y wlad i wrthwynebu ceidwadaeth, a llwyddodd hefyd yn hynny.'

Penrhyndeudraeth, Merionethshire, about 1875. 'It depends on Ffestiniog, Minffordd and Porthmadog, with many workers' houses here, and their occupations in one of the three places named. The late David Williams had revived the place, he turned a farmhouse into a castle, old marshes into meadows, and the edges of rocky mountains into a fruitful village, making a good profit for himself at the same time. He was the first man in the land to stand against conservatism, and he succeeded in that, too.'

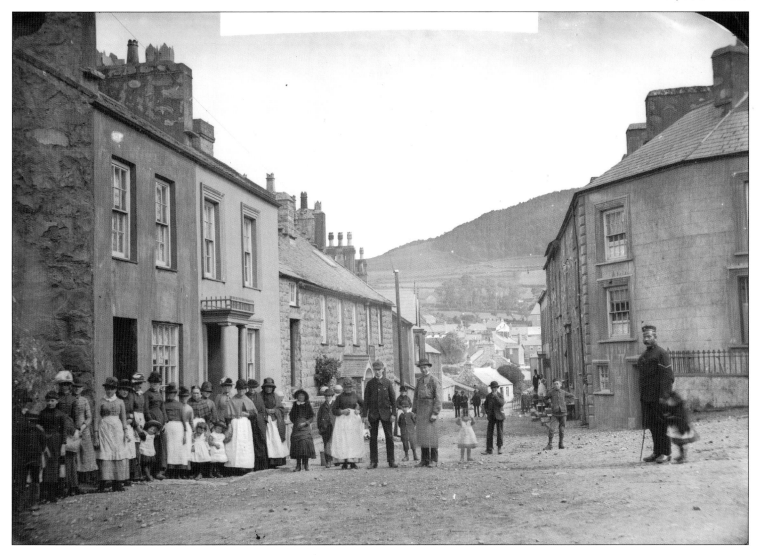

Nefyn, Sir Gaernarfon, tua 1875. Roedd Nefyn yn ganolfan adeiladu llongau ac ar un adeg roedd yma wyth o swyddfeydd cwmnïau yswirio llongau. Mae'r merched wedi hel ynghyd ar un ochr i'r stryd, a'r plismon wedi dewis sefyll ar wahân nes bod un eneth fach wedi penderfynu cadw cwmni iddo.

Nefyn, Caernarfonshire, about 1875. Nefyn was an important centre for shipbuilding and, at one time, eight marine insurance societies had offices here. The women have gathered together to one side of the street while the policeman chose to stand alone until one little girl decided to keep him company.

Ffermdy Tyno-coch, Ynys Enlli, Sir Gaernarfon, a'r olygfa i'r de tuag at y goleudy, 1886. 'Tai braf a beudai clyd, a holl gyfleusterau ffermydd mawrion y mae eu meistr tir, Arglwydd Newborough, wedi adeiladu iddynt. Er nad yw y ffermydd ond cymharol fychan – tua deg mewn nifer – maent yn hynod daclus.'

Tyno-coch Farmhouse, Bardsey Island, Caernarfonshire, and the view south towards the lighthouse, 1886. 'Pleasant houses and cosy cowsheds, and all the facilities of large farms, built for them by their landlord, Lord Newborough. Although the farms are only fairly small – about ten in number – they are very tidy.'

Porth Solfach, Ynys Enlli, 1886. 'Ar ôl tipyn ychwaneg o forio cawsom ein hunain mewn cilfach ddymunol, yng ngolwg goleudy hardd a'r tai perthynol iddo.'

Porth Solfach, Bardsey Island, 1886. 'After a little more sailing we found ourselves in a pleasant inlet, within sight of a handsome lighthouse and the houses belonging to it.'

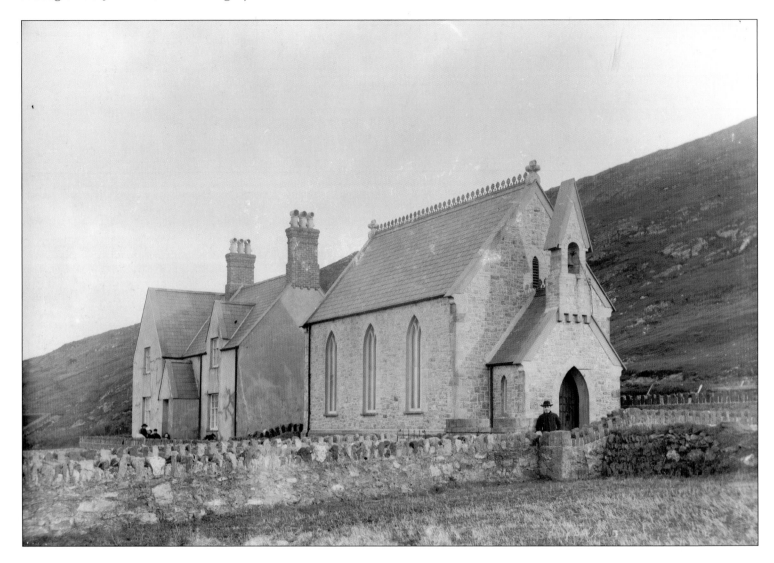

Capel Enlli, gyda Mr Jones y gweinidog, ger yr hen Abaty, Ynys Enlli, 1886. 'Y mae gweinidog y Methodistiaid Calfinaidd yn llafurio yn eu mysg ac yn llenwi yr holl swyddau cydrhwng archesgob ac ysgolfeistr… Dyn bychan o gorff yw Mr Jones, ond wrth ei fod yn y pulpud mawr, yr oedd yn edrych yn llai fyth.'

Bardsey Chapel, with Mr Jones the minister, near the old Abbey, Bardsey Island, 1886. 'The Calvinistic Methodist minister labours amongst them and fills all the posts between archbishop and schoolmaster… Mr Jones is small of frame and, when he takes his place in the large pulpit, he appears smaller still.'

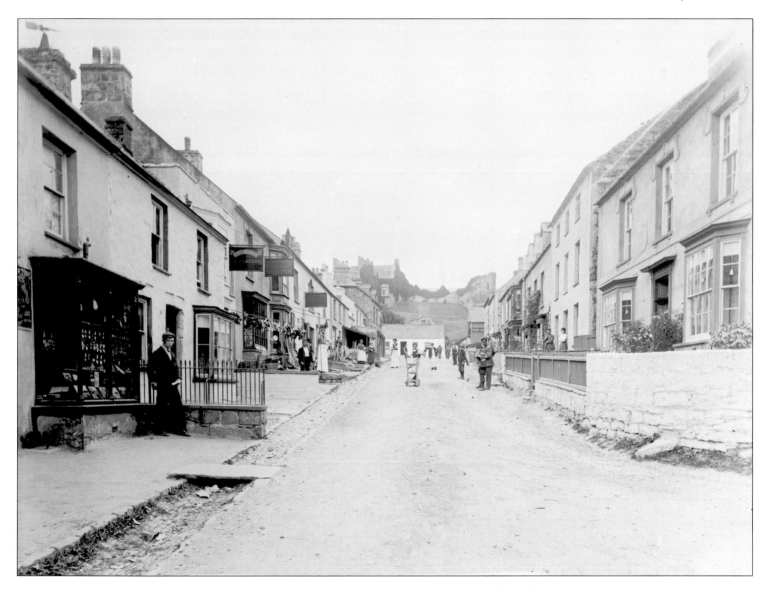

Trefdraeth, Sir Benfro, 1899. Roedd Trefdraeth a chymunedau eraill glan môr y gorllewin yn dibynnu'n helaeth ar y môr. Prif allforion y dref oedd ŷd, menyn a llechi a'r prif fewnforion oedd calch a glo.

Newport, Pembrokeshire, 1899. Newport and other seaside communities in West Wales depended largely on the sea. The town's main exports were corn, butter and slates and its main imports were limestone and coal.

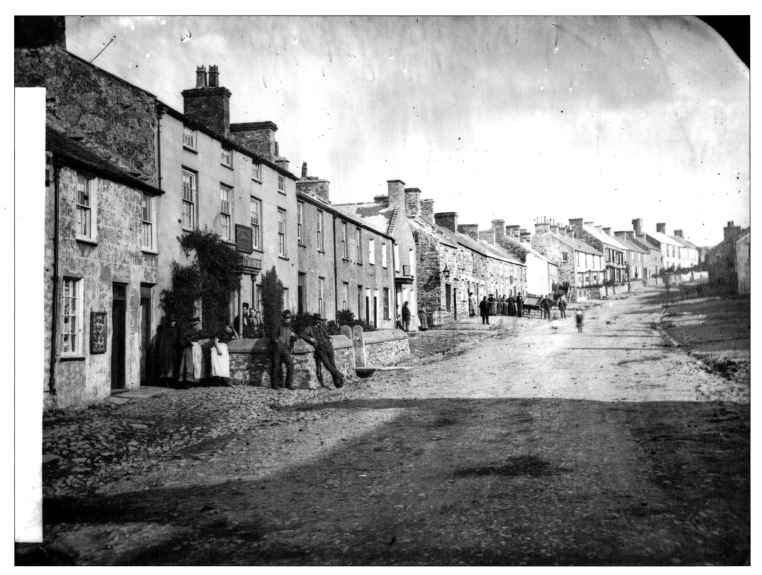

Llannerch-y-medd, yng nghalon gogledd Ynys Môn, ar ddiwrnod tawel, braf, tua 1875. Pan nad oedd galw arno i dynnu portreadau, byddai John Thomas yn crwydro'r ardal yn tynnu lluniau o'r golygfeydd.

Llannerch-y-medd, in the heart of northern Anglesey, on a quiet, sunny day, about 1875. When there was no business to be had taking portraits, John Thomas would travel around the district to take views.

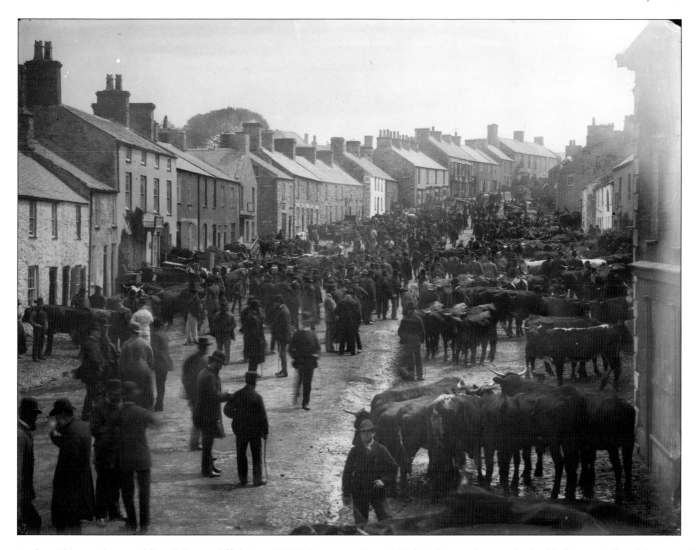

Yr un stryd yn Llannerch-y-medd ar ddiwrnod ffair, tua 1885. Dyma pryd roedd John Thomas brysuraf a byddai'n paratoi'n ofalus ar gyfer diwrnod y ffair. Y nifer mwyaf o luniau a dynnodd mewn un diwrnod gyda'r broses plât gwlyb oedd 47 o luniau yn ffair Pentrefoelas. Yn ddiweddarach, wrth ddefnyddio'r broses plât sych a datblygu'r negydd y diwrnod canlynol, bu modd iddo dynnu 95 o luniau mewn diwrnod yn ffair Castellnewydd Emlyn.

The same street at Llannerch-y-medd on fair-day, about 1885. John Thomas was busiest on fair-days and would prepare carefully for the day of the fair. His record number of pictures in one day using the wet-plate process was 47 exposures at Pentrefoelas fair. Later, using the dry-plate process and developing the negative the following day, he was able to take 95 exposures in a day at Newcastle Emlyn fair.

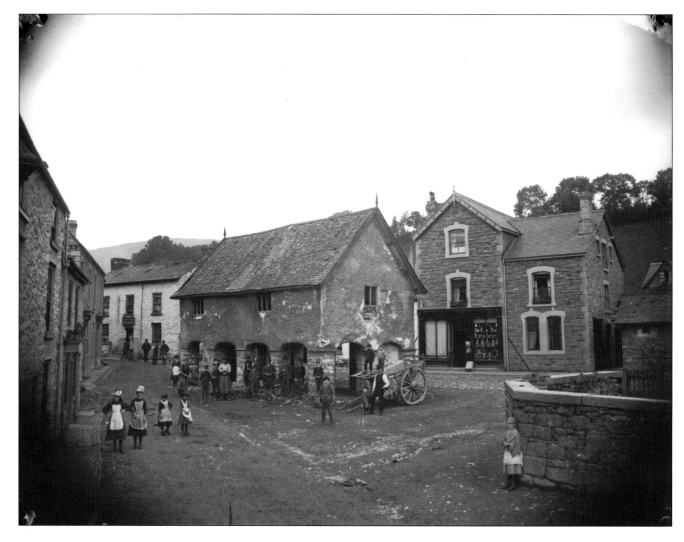

Llanrhaeadr-ym-Mochnant, Sir Drefaldwyn, tua 1885, a neuadd y farchnad. Saif Llanrhaeadr ar y ffin rhwng Sir Ddinbych a Sir Drefaldwyn. Mae afon Rhaeadr yn syrthio'n gyflym o fynyddoedd y Berwyn sydd i'r gogledd, gan greu pistyll mwyaf Cymru yn agos at y dref. Mae Llanrhaeadr yn enwog hefyd fel plwyf yr Esgob William Morgan, cyfieithydd y Beibl i'r Gymraeg. Cyhoeddwyd 'Beibl William Morgan' yn 1588.

Llanrhaeadr-ym-Mochnant, Montgomeryshire, about 1885, and its market hall. Llanrhaeadr is on the border between Denbighshire and Montgomeryshire. The River Rhaeadr drops down quickly from the Berwyn Mountains to the north, falling over the tallest waterfall in Wales near Llanrhaeadr. The parish is also known for its most famous incumbent, Bishop William Morgan, who translated the Bible into Welsh. 'William Morgan's Bible' was published in 1588.

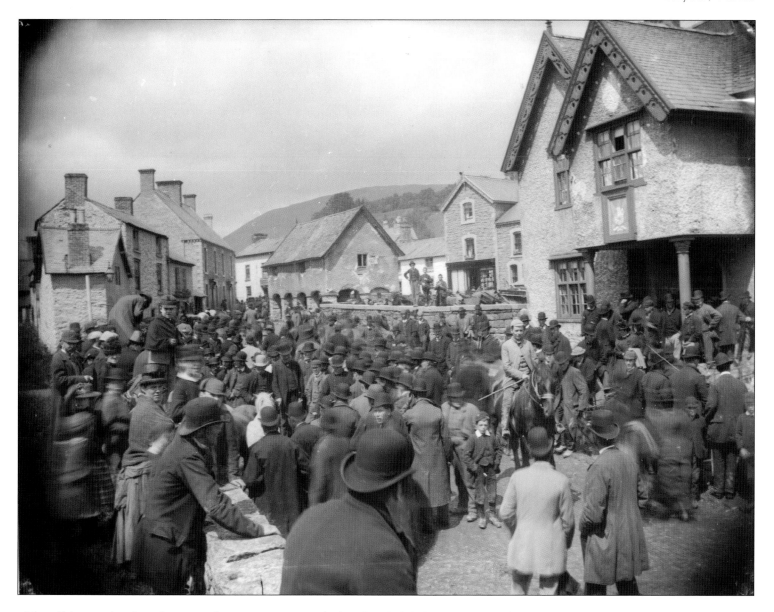

Ffair geffylau yn Llanrhaeadr-ym-Mochnant tua 1885. Mae'r rhan fwyaf o'r bobl yn rhy brysur i gymryd sylw o'r ffotograffydd.

The horse fair at Llanrhaeadr-ym-Mochnant about 1885. Most people are too busy to pay attention to the photographer.

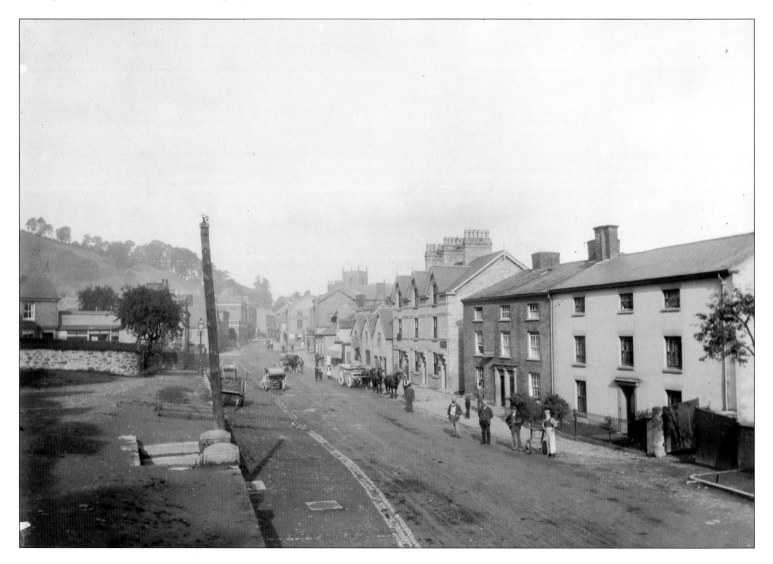

Llanfyllin, Sir Drefaldwyn, tua 1885. Mae Llanfyllin yn dref hynafol a sefydlwyd gan Llywelyn ap Gruffudd yn y drydedd ganrif ar ddeg. Pan dynnwyd y llun yr oedd gan y dref ei gorsaf reilffordd ei hun ar ben draw cangen o Reilffordd y Cambrian.

Llanfyllin, Montgomeryshire, about 1885. Llanfyllin is an ancient town founded in the thirteenth century by Llywelyn ap Gruffudd. At the time the photograph was taken, it had its own railway station at the end of a branch line of the Cambrian Railway.

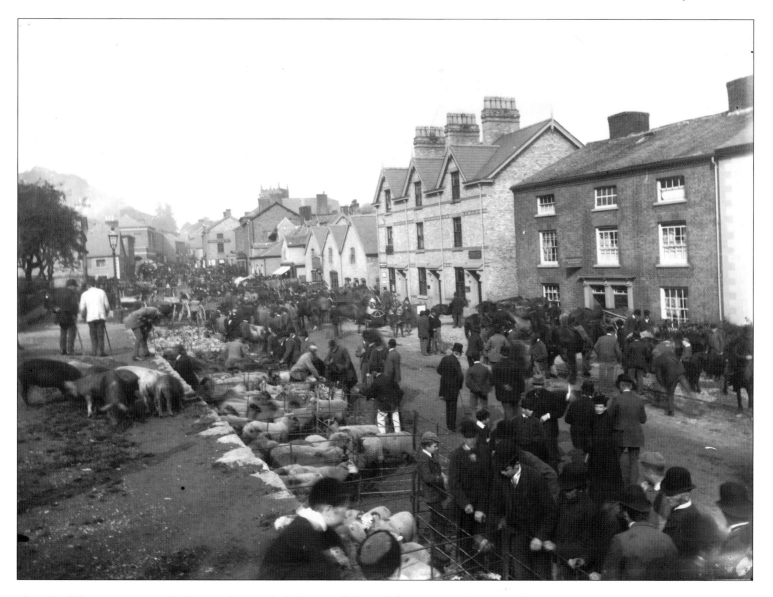

Ffair Llanfyllin, tua 1885. Cynhelid marchnad bob dydd Iau a ffair o leiaf unwaith y mis ar hyd y flwyddyn. Yma gellid prynu moch, defaid, ceffylau a digonedd o nwyddau eraill.

Llanfyllin fair, about 1885. Markets were held on Thursdays and fairs at least once a month. Pigs, sheep, horses and plenty of other goods were available for sale.

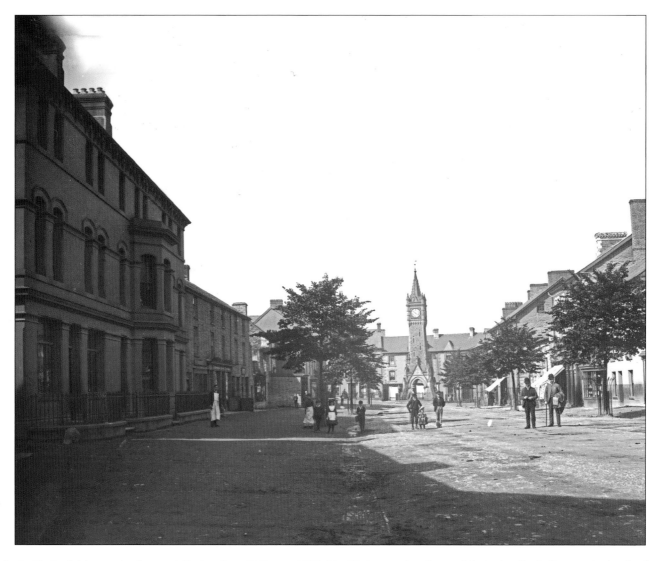

Machynlleth, Sir Drefaldwyn, a'r cloc a adeiladwyd yn 1873, tua 1885. 'Yn 1870 ymwelwyd gyntaf â Machynlleth, lle tawel, a'r trigolion fel yn hepian, os nad wedi cysgu, gallasech sefyll yn ymyl yr hen *Hall* lle mae'r *Town Clock* yn bresennol, ac edrych i'r de ddwyrain, a'r gorllewin aml ddiwrnod heb weled yr un creadur byw ar yr heolydd, ond ambell gi.'

Machynlleth, Montgomeryshire, and the clock that was built in 1873, about 1885. 'In 1870 I first visited Machynlleth, a quiet place, and the inhabitants as though dozing, if not asleep, you could stand by the old Hall where the Town Clock is at present, and look to the south east, and the west very often, without seeing a single live creature on the street, but for an occasional dog.'

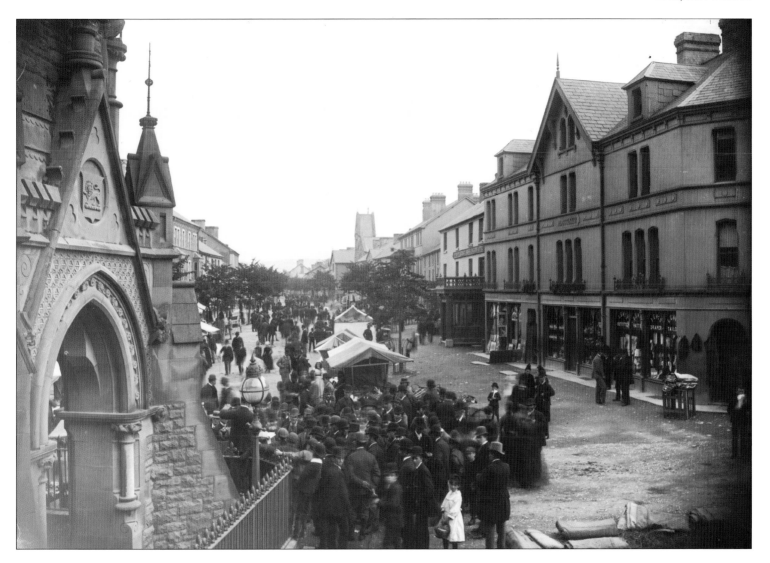

Ffair Machynlleth, 1890. Yr oedd Machynlleth o fewn dwy filltir i gei Derwen-las, y medrai llongau bychain hyd at 70 tunnell ei gyrraedd o'r môr ar hyd afon Dyfi. Yn y bryniau o gwmpas y dref roedd cloddfeydd plwm a chwareli llechi, ac yr oedd y nentydd yn gyrru melinau ŷd a gwlân. Galwodd Owain Glyn Dŵr senedd i Gymru yma yn 1404.

Machynlleth Fair, 1890. Machynlleth was within two miles of the quay at Derwen-las, where the river Dyfi was navigable by small vessels of up to 70 tons. In the hills around the town there were lead mines and slate quarries, and the streams powered mills for corn and for wool. Owain Glyn Dŵr called a parliament for Wales here in 1404.

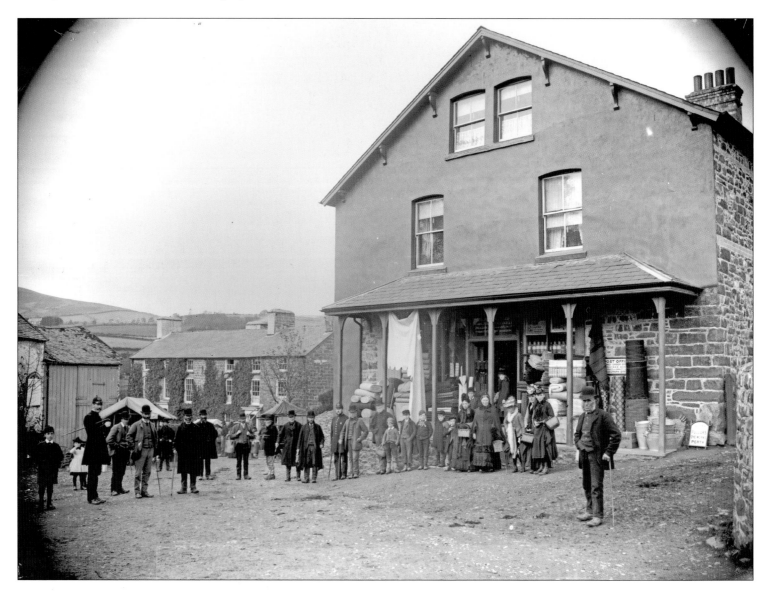

Llanbryn-mair, Sir Drefaldwyn, ar ddiwrnod ffair, tua 1885. 'O'r bobl a aned yn Llanbryn-mair dros yr hanner canrif ddiwethaf mae mwy yn byw yn America nac yn Llanbryn-mair,' yn ôl 'S.R.', Samuel Roberts, yn 1857.

Llanbryn-mair, Montgomeryshire, on fair-day, about 1885. 'Of the people born in Llanbryn-mair in the last fifty years there are more now living in America than in Llanbryn-mair,' according to 'S.R.', Samuel Roberts, in 1857.

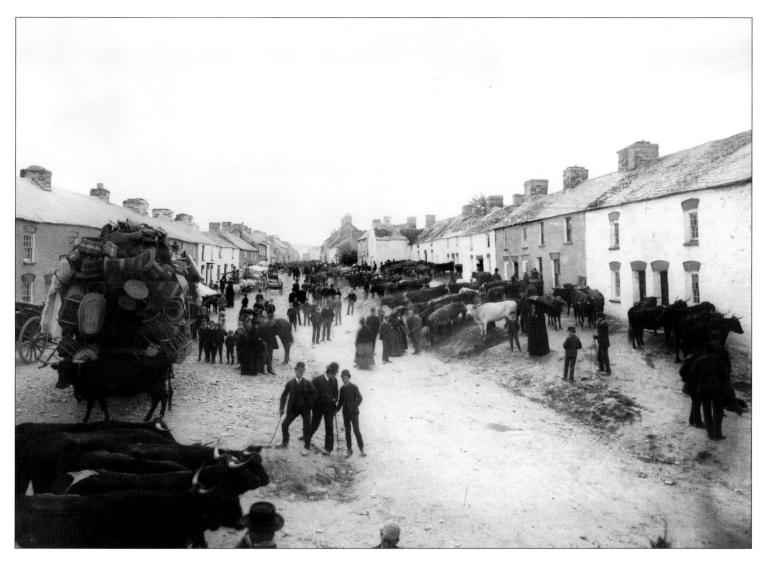

Ffair Cilgerran, Sir Benfro, tua 1885. Mae'n edrych yn debyg mai ffair wartheg yw hon. Ar y gert ar y chwith mae llwyth o fasgedi yn barod i'w gwerthu. Tyfodd Cilgerran o gwmpas y castell ar lannau deheuol afon Teifi, a'r afon hon oedd ffin ddeheuol teyrnas hynafol Ceredigion.

Cilgerran Fair, Pembrokeshire, about 1885. This is evidently a cattle fair. The cart on the left is stacked high with baskets ready for sale. Cilgerran grew around the castle on the south bank of the River Teifi, and the river defined the southern boundary of the ancient kingdom of Ceredigion.

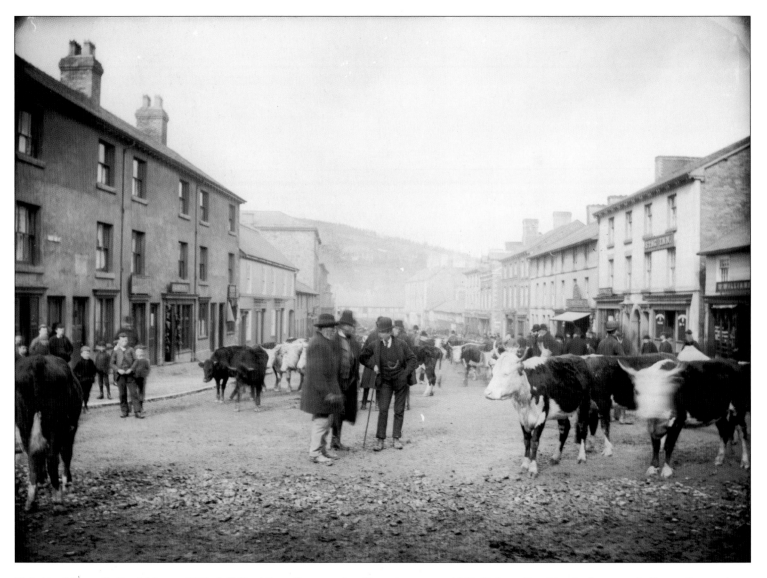

Ffair Llanidloes, Sir Drefaldwyn, 1881. Saif Llanidloes lle mae afon Clywedog yn cwrdd â'r Hafren. Roedd y dref yn un o brif ganolfannau'r diwydiant gwlân yng Nghymru, ac yn adnabyddus am ansawdd da ei brethyn. Roedd cloddfeydd plwm yn yr ardal hefyd.

Llanidloes Fair, Montgomeryshire, 1881. Llanidloes is located where the River Clywedog meets the Severn. The town was one of Wales's main centres for the woollen industry, and it was known for the high quality of its flannel. There were also lead mines in the area.

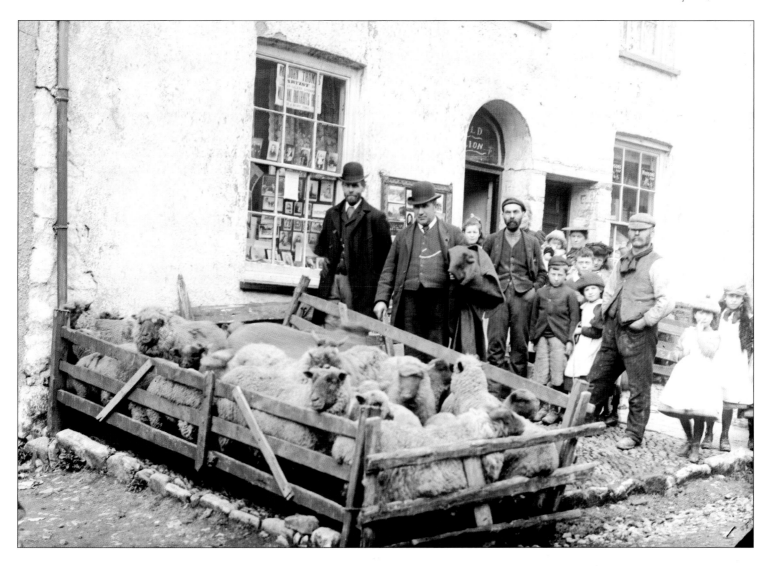

Defaid yn Ffair Arberth, Sir Benfro, 1890au. Roedd marchnadoedd Arberth yn adnabyddus am werthu dofednod i fasnachwyr o Loegr. Mae poster John Thomas a ffotograffau i'w gweld yn y ffenestr.

Sheep at Narberth Fair, Pembrokeshire, 1890s. The markets at Narberth were known for supplying poultry to English dealers. John Thomas's poster and photographs are displayed in the window.

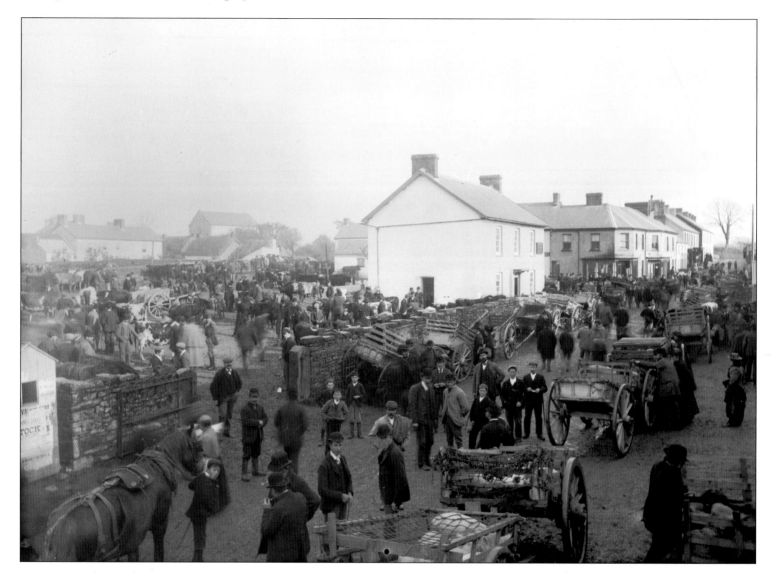

Ffair Sanclêr, Sir Gaerfyrddin, 1 Tachwedd 1898. Cynhelid tair ffair wartheg fawr yn flynyddol yn Sanclêr, a'r ffair hon, ar Ŵyl yr Holl Seintiau, oedd un ohonynt. Roedd Sanclêr ar y ffordd fawr o Gaerfyrddin i'r gorllewin a gallai llongau hyd at 250 tunnell o faint gyrraedd y dref o'r môr ar hyd afon Taf.

St Clears Fair, Carmarthenshire, 1 November 1898. Three large cattle fairs were held at St Clears each year, and this fair, on All Saints' Day, was one of them. St Clears stood on the main road west from Carmarthen, and the River Taf was navigable here to ships of up to 250 tons.

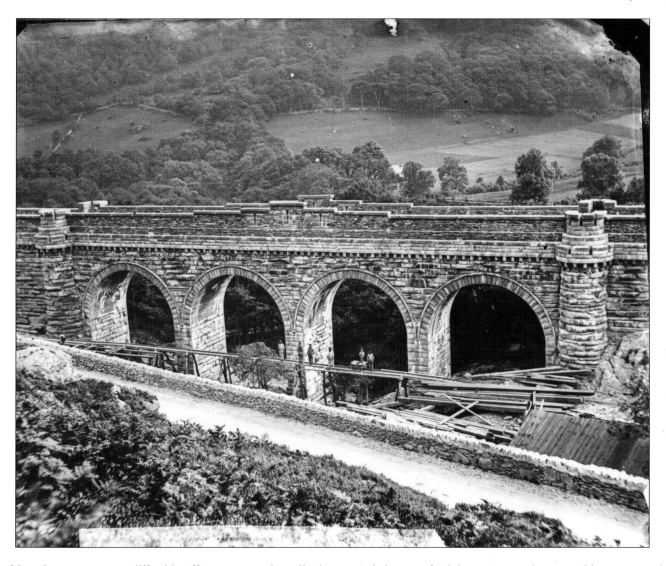

Pont Gethin, y bont garreg ar Reilffordd Dyffryn Conwy, sy'n codi o lan y môr i Flaenau Ffestiniog, tua 1878. 'Bu O. Gethin Jones tua thair blynedd yn gwneud Pont Tan-yr-allt neu fel y gelwir hi ar lafar gwlad Pont Gethin'. Enillwyd y ras i adeiladu lein fawr at y chwareli gan Reilffordd y London and North Western yn 1879. Agorwyd lein o'r Bala i Ffestiniog gan y Great Western Railway yn 1882.

Pont Gethin, the stone bridge on the Conwy Valley Railway Line, running from the sea to Blaenau Ffestiniog, about 1878. 'O. Gethin Jones took about three years to build Pont Tan-yr-allt or as it was known locally Pont Gethin.' The race between the main line railways to reach the slate quarries was won in 1879 by the London and North Western Railway. A line from Bala to Ffestiniog was opened by the Great Western Railway in 1882.

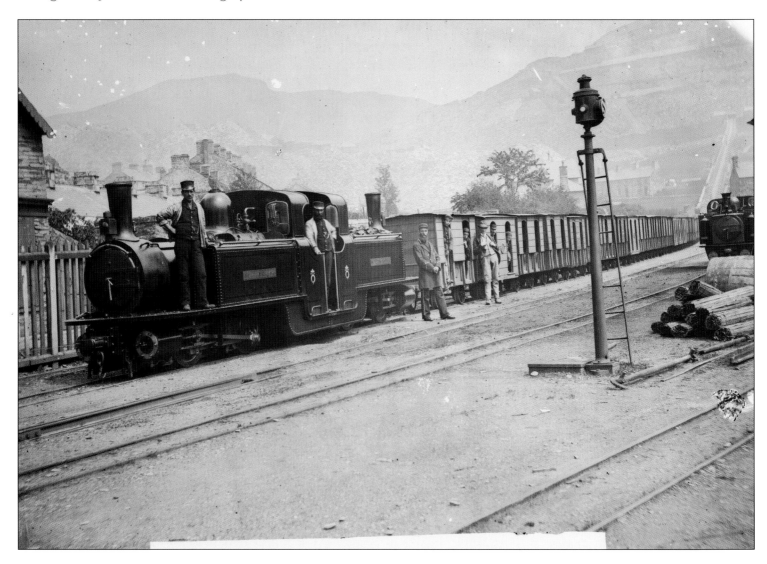

Trên y gweithwyr, Blaenau Ffestiniog, Meirionnydd, tua 1875. 'Pan oedd y chwareli'n lluosogi yr oedd mwy o angen am gael gwell cludiad i fyned â'r cerrig i lan y môr, fel yn y flwyddyn 1833 dechreuwyd ar y gorchwyl o wneud y trên fain fain… erbyn 1863-68 caed *engines* bychan i'w gweithio, a hefyd *Act* y gallent gario teithwyr a nwyddau o Borthmadog i Lan Ffestiniog.'

The workers' train, Blaenau Ffestiniog, Merionethshire, about 1875. 'When the quarries were multiplying there was more need to get better transport to carry the stones to the sea, so in the year 1833 they started on the task of making the narrow gauge train… by 1863-68 they had got little engines to work them, and an Act to carry passengers and goods from Porthmadog to Llan Ffestiniog.'

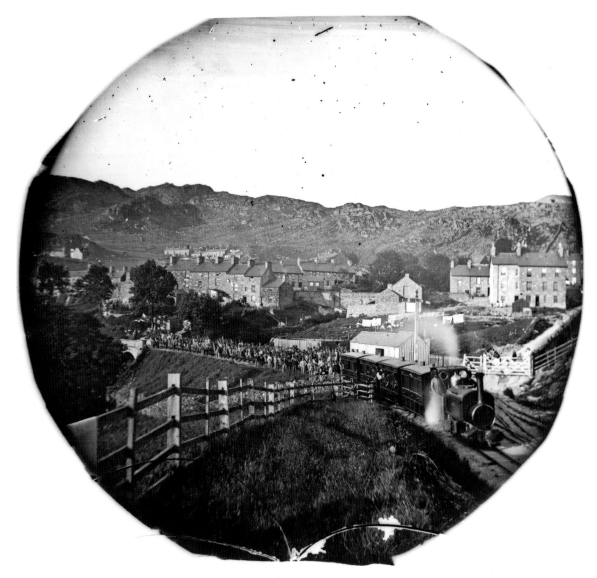

Trên y gweithwyr yn Tan-y-manod, Blaenau Ffestiniog, Meirionnydd, tua 1875. 'Yr hen ardal greigiog yn gorfod agor ei thrysorau i filoedd gael gwaith, yr hen wylltleoedd erbyn hyn yn llawn masnach, a thair ffordd haearn yn ymryson am gludo'u nwyddau i bedwar ban byd.'

The workers' train at Tan-y-manod, Blaenau Ffestiniog, Merionethshire, about 1875. 'The old rocky land had to open its treasures so that thousands of people should have work, the old wild country by now full of commerce, and three iron roads competing to carry their goods to the four corners of the earth.'

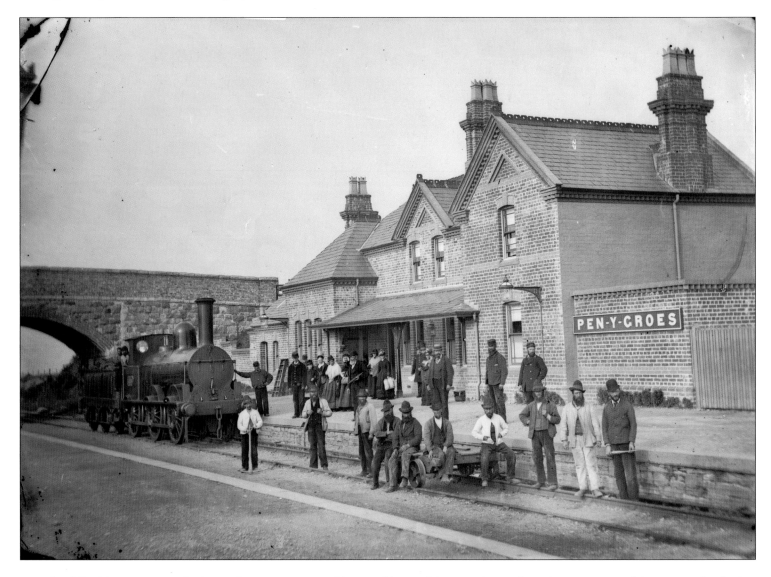

Gorsaf Reilffordd Pen-y-groes, Sir Gaernarfon, tua 1875. Roedd yr orsaf hon ar lein y London and North Western, a redai o Gaernarfon i'r de ar draws Llŷn. Fel nifer o orsafoedd tebyg cafodd oes o ryw gan mlynedd, o'r 1860au i'r 1960au, pan gaewyd yr orsaf yr un adeg â'r lein.

Pen-y-groes Railway Station, Caernarfonshire, about 1875. This station was on the London and North Western Railway line running south from Caernarfon across the Llŷn Peninsula. Like many other similar stations it had a life of about 100 years, from the 1860s to the 1960s, when the station was closed along with the line.

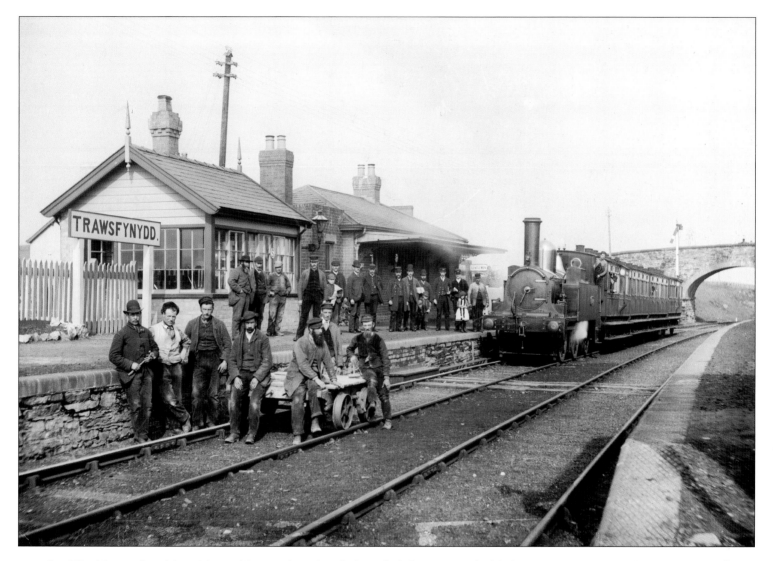

Gorsaf Reilffordd Trawsfynydd, Meirionnydd, 1888. 'Daeth y glud yno hefyd cyn nos, a chefais lety cysurus – yr oedd y lle yma ar y pryd [tua 1876] yn bell o bob cyfleuster teithio, cyn agor y rheilffordd o'r Bala i Ffestiniog, yr hon yn lled fuan a ddaeth o fewn rhyw hanner milltir iddo. Yr unig danwydd oedd yno ar y pryd oedd mawn, a byddai yn hawdd i ddyn dieithr wedi arfer â glo wybod hynny ar unwaith.'

Trawsfynydd Railway Station, Merionethshire, 1888. 'The carrier got me there by nightfall, and I found comfortable lodgings – at that time [about 1876] this place was far from any convenient transport, before the opening of the railway from Bala to Ffestiniog, which quite soon after came within about half a mile of it. The only fuel there at the time was peat, and a stranger used to coal would have known that at once.'

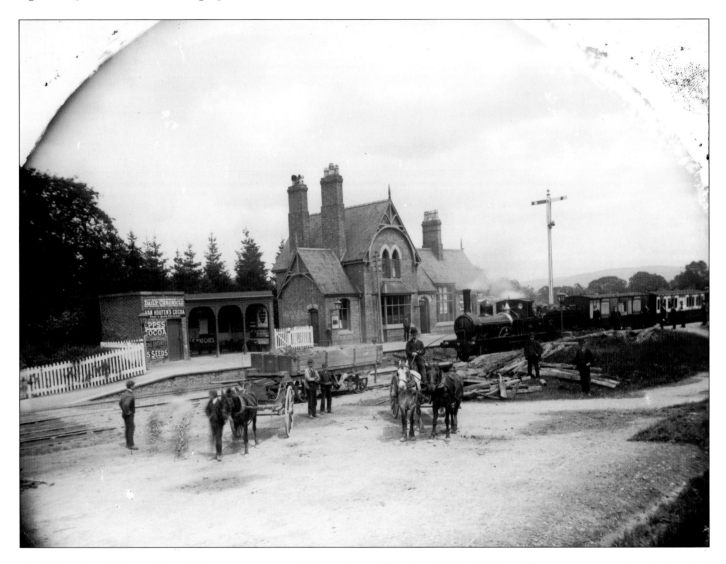

Gorsaf Reilffordd Trefaldwyn, Sir Drefaldwyn, tua 1885. Safai'r orsaf tua milltir i'r gogledd o dref Trefaldwyn, yn agos at afon Hafren, heb fod yn bell o Rhydwhiman, y man cyfarfod hanesyddol adeg Cytundeb Trefaldwyn, 1267. Caewyd yr orsaf yn y 1960au ond mae lein y Cambrian yn dal ar agor.

Montgomery Railway Station, Montgomeryshire, about 1885. The station was about a mile north of the town of Montgomery near the River Severn, close to the ford at Rhydwhiman, the historic meeting place of the 1267 Treaty of Montgomery. The station was closed in the 1960s but the Cambrian Line remains open.

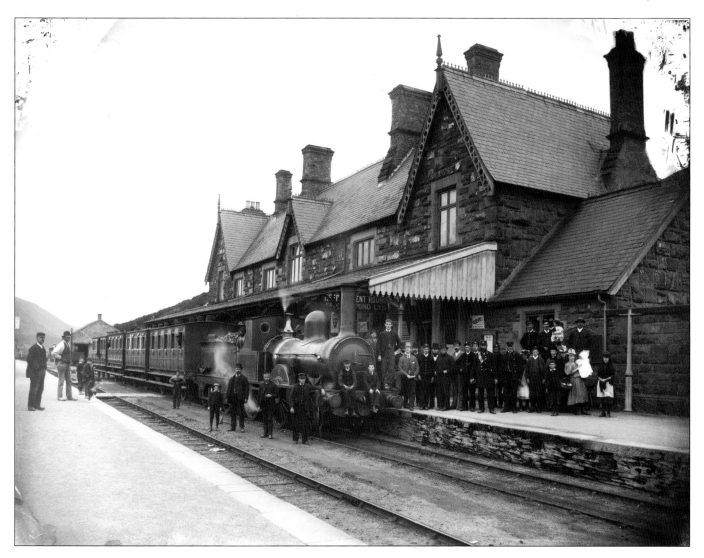

Gorsaf Reilffordd Machynlleth, Sir Drefaldwyn, tua 1885. Agorwyd Rheilffordd y Drenewydd a Machynlleth yn 1863 ac yn 1864 daeth yn rhan o Reilffordd y Cambrian. Dyma'r degawd a welodd y twf mwyaf yn rheilffyrdd Cymru. Daeth teithio i bob rhan o'r wlad lawer yn haws a dechreuodd dirywiad araf y cymunedau gwledig a fu'n hunangynhaliol ers canrifoedd.

Machynlleth Railway Station, Montgomeryshire, about 1885. The Newton and Machynlleth Railway opened in 1863 and became part of the Cambrian Railway in 1864. This decade saw the greatest growth of the railway system in Wales and made travel to all parts of Wales much easier. Rural communities that had been self-contained for centuries began their slow decline.

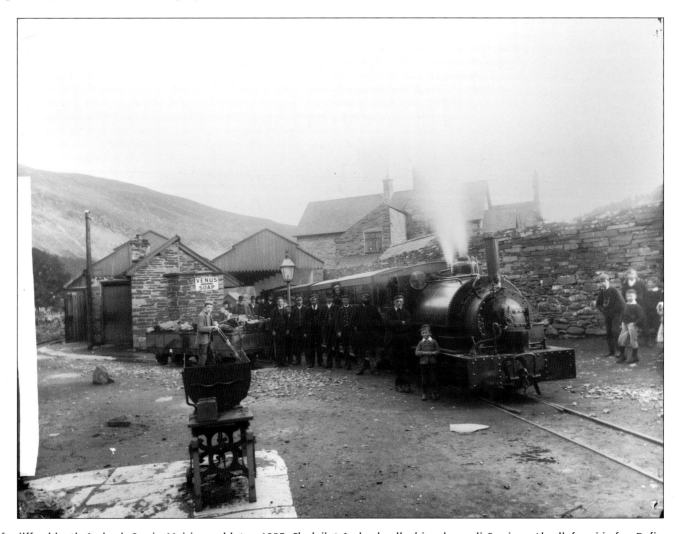

Gorsaf reilffordd a thrên bach Corris, Meirionnydd, tua 1885. Cludai'r trên bach y llechi o chwareli Corris ac Aberllefenni i afon Dyfi yn Nerwen-las yn wreiddiol, ac yna i'r lein fawr ym Machynlleth ar ôl agor honno. Aeth John Thomas i Gorris gyntaf yn 1870. 'Yr oeddwn yn lletya gydag un Mary Williams, hen ferch yn cadw siop… potiau a phopeth ac *elderberry wine* hefyd, yr hwn oedd yn dda odiaeth – *Home Made. To be drunk on the premises.*'

Corris railway station and train, Merionethshire, about 1885. The narrow gauge railway originally carried slate from the quarries at Corris and Aberllefenni to the River Dyfi at Derwen-las, and then to the main line at Machynlleth after that line was opened. John Thomas first visited Corris in 1870. 'I lodged with one Mary Williams, an old maid who kept a shop… with pots and everything and elderberry wine too, which was exceptionally fine – Home Made. To be drunk on the premises.'

Peiriant tynnu yn Hendy-gwyn ar Daf, Sir Gaerfyrddin, 1890au. Gellid defnyddio peiriannau stêm fel hwn i gludo nwyddau neu i yrru offer. Ataliwyd eu datblygiad ar y ffyrdd gan reolau cyflymder a chyfreithiau eraill, ond fe'u defnyddiwyd gryn dipyn ar ffermydd, yn arbennig i yrru'r injan ddyrnu adeg y cynhaeaf.

A traction engine at Whitland, Carmarthenshire, 1890s. These steam engines could be used for haulage or as stationary power sources. Legal and speed restrictions hampered their development as road transport but they were widely used on farms, especially to drive threshing machines at harvest time.

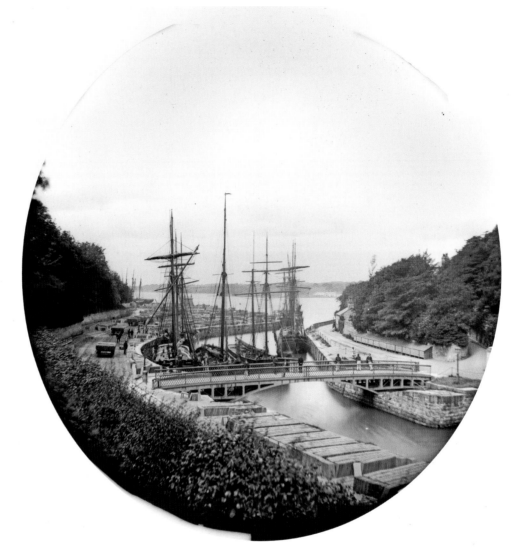

Porthladd y Felinheli, Sir Gaernarfon, tua 1875, cyn ei ddatblygu ymhellach ddiwedd y ganrif. Sefydlwyd y porthladd gan deulu Assheton Smith, y Faenol, ar gyfer Chwarel Dinorwig, oedd yn eiddo i'r teulu, a galwyd y pentref yn 'Port Dinorwic' am gyfnod. Cludwyd y llechi o Lanberis i'r Felinheli ar hyd Rheilffordd Padarn.

The port of Felinheli, Caernarfonshire, about 1875, before it was further developed at the close of the century. The port was established by the Assheton Smith family of Faenol to serve the Dinorwic Quarries which they owned, and the village was called Port Dinorwic for some time. The slates were transported from Llanberis to Felinheli by the Padarn Railway.

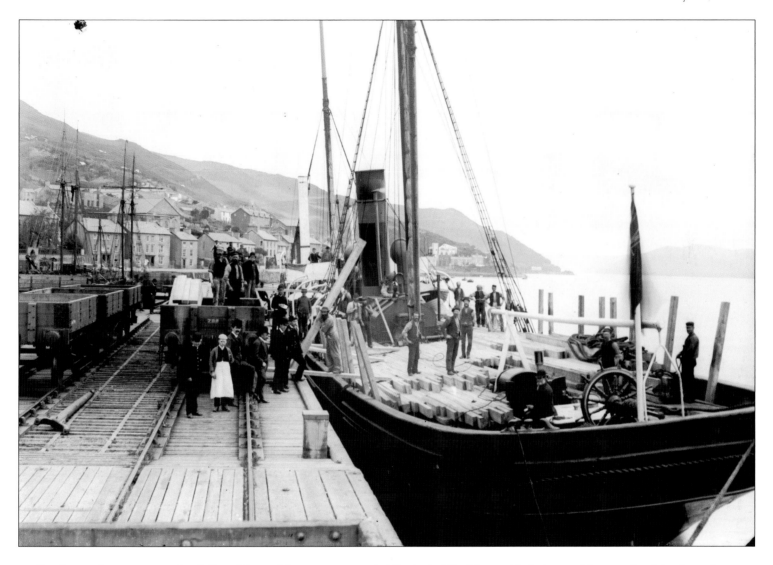

Dadlwytho coed o stemar yn Aberdyfi, Meirionnydd, tua 1885. Cyn dyddiau'r rheilffyrdd yr oedd cludo nwyddau trymion fel arfer yn haws dros y dŵr na thros y tir, ac yr oedd porthladdoedd bychain Cymru yn llawn o longau hwylio masnachol. Roedd Aberdyfi yn borthladd da, a oedd yn medru derbyn llongau mawr.

Unloading timber from a steamer at Aberdyfi, Merionethshire, about 1885. Before the railways, transport of heavy goods was usually easier by water than by land and the small harbours of Wales were busy with commercial coastal vessels. Aberdyfi was a good harbour which could accept large vessels.

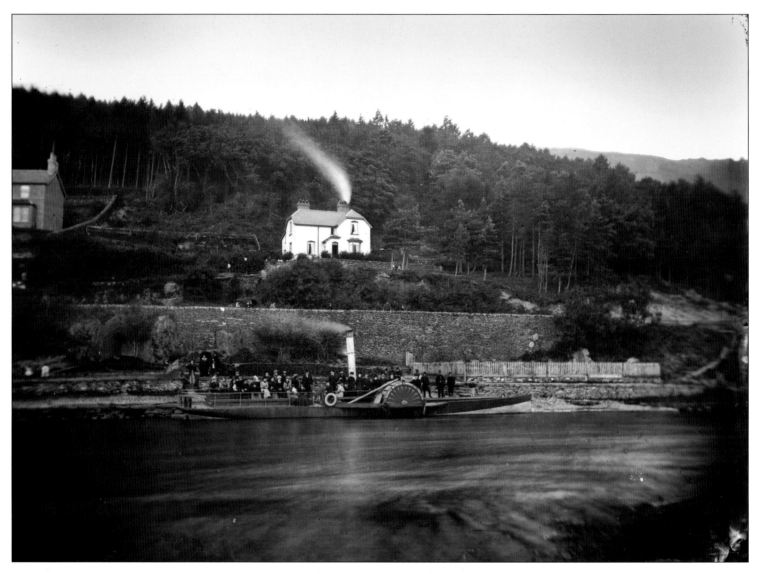

Stemar olwyn y 'George' wrth y cei yn Nhrefriw, Sir Gaernarfon, tua 1875. Cludai'r stemar fach hon ymwelwyr o drefi gwyliau glan môr y Gogledd i fyny afon Conwy at ffynhonnau iachusol Trefriw gyda'u dŵr haearn. Tua'r adeg hon yr adferwyd safle'r ffynhonnau ac y codwyd yr adeilad sy'n cartrefu'r ffynhonnau.

The paddle steamer 'George' at Trefriw Quay, Caernarfonshire, about 1875. This small steamer brought visitors from the North Wales coastal resorts up the River Conwy to the chalybeate wells at Trefriw. The wells were restored and the present spa building constructed at this time.

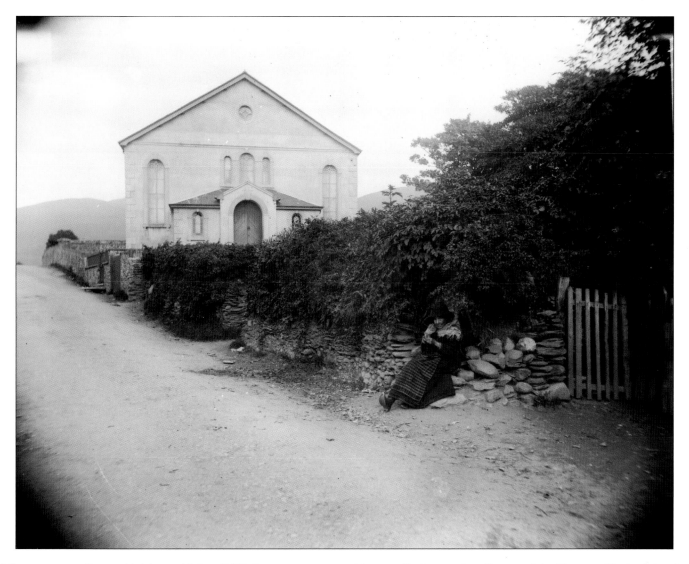

Capel Bryn-crug, ger Tywyn, Meirionnydd, tua 1885. Dyma un o gannoedd o gapeli y tynnwyd eu llun gan John Thomas. Mae'n debyg iawn bod gan y ffotograffydd dipyn llai o ddiddordeb yn y capel nag yn y ddynes fach sy'n eistedd ym môn y clawdd ar y dde, yn gweu. Gweler hefyd y portread o Nain Griff Bryn-glas ar dudalen 164.

Bryn-crug Chapel, near Tywyn, Merionethshire, about 1885. This is one of hundreds of chapels photographed by John Thomas. The photographer was evidently less interested in the chapel than in the lady who is sitting under the hedge to the right, knitting. See also the portrait of Nain Griff Bryn-glas on page 164.

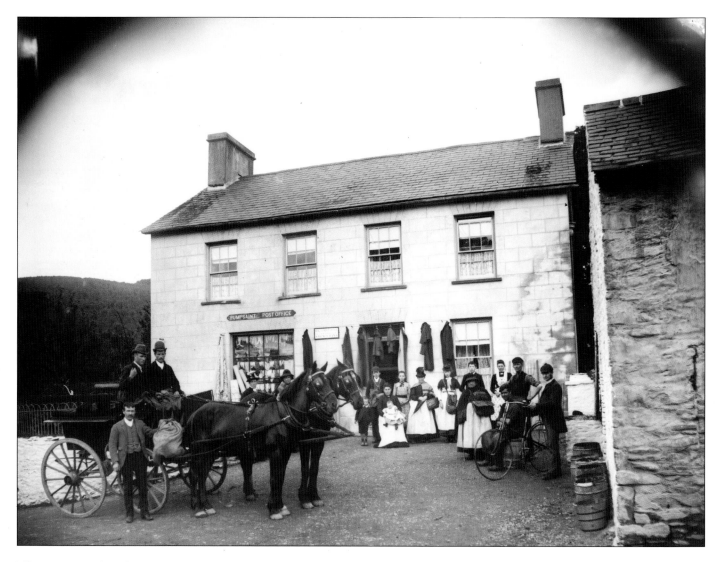

Swyddfa Bost Pumsaint, Sir Gaerfyrddin, 1890au. Mae Pumsaint yn fwyaf adnabyddus am gloddfeydd aur Dolaucothi, sy'n agos at y pentref, a lle bu'r Rhufeiniaid yn cloddio. Ailagorwyd y gwaith yn y bedwaredd ganrif ar bymtheg a thynnodd John Thomas luniau'r gweithfeydd. Mae'r eisteddwyr yn dangos tipyn o falchder yn eu heiddo neu eu statws, yn arbennig y beiciwr ffasiynol ar y dde.

Pumsaint Post Office, Carmarthenshire, in the 1890s. Pumsaint is best known for the gold mines at Dolaucothi, nearby, worked by the Romans. Mining restarted in the nineteenth century and John Thomas photographed some of the workings. The sitters show pride in their possessions or positions, especially the fashionable cyclist on the right.

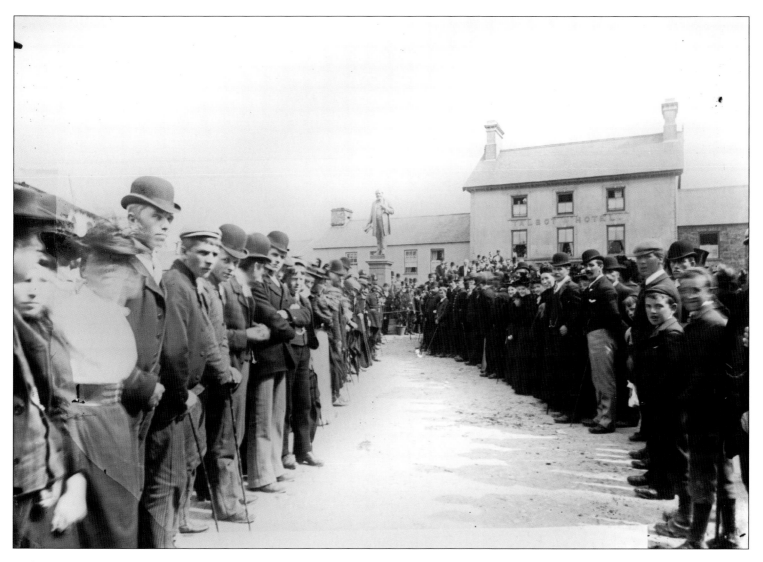

Dadorchuddio cofeb Henry Richard, Tregaron, Ceredigion, 18 Awst 1893. Roedd Henry Richard, a aned yn Nhregaron, yn weinidog gyda'r Annibynwyr ac yn un o'r anghydffurfiwyr cyntaf i'w ethol yn Aelod Seneddol yn 1868. Gelwid ef yn 'Apostol Heddwch' am ei waith fel Ysgrifennydd y Gymdeithas Heddwch o 1850 hyd 1885.

Unveiling Henry Richard's statue, Tregaron, Ceredigion, 18 August 1893. Henry Richard, born in Tregaron, was a Congregation minister who became one of the first nonconformist Members of Parliament when elected in 1868. He was known as 'the Apostle of Peace' for his work as Secretary of the Peace Society from 1850 to 1885.

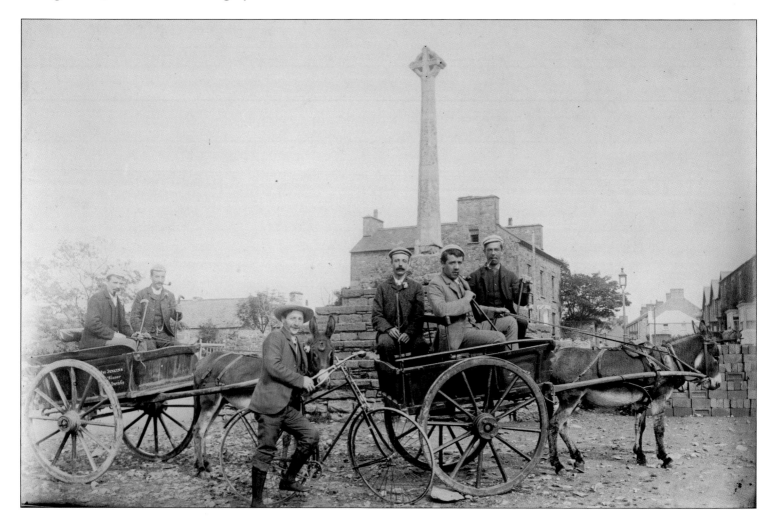

Tyddewi, Sir Benfro, 1899. Mae'n debyg mai dyma'r man pellaf i John Thomas ei gyrraedd ar ei deithiau ffotograffig o Lerpwl, ac mae'n debyg iawn mai hon oedd ei daith olaf.

St David's, Pembrokeshire, 1899. This was probably the farthest point from Liverpool that John Thomas visited on his photographic travels, and it is also likely to have been his last journey.

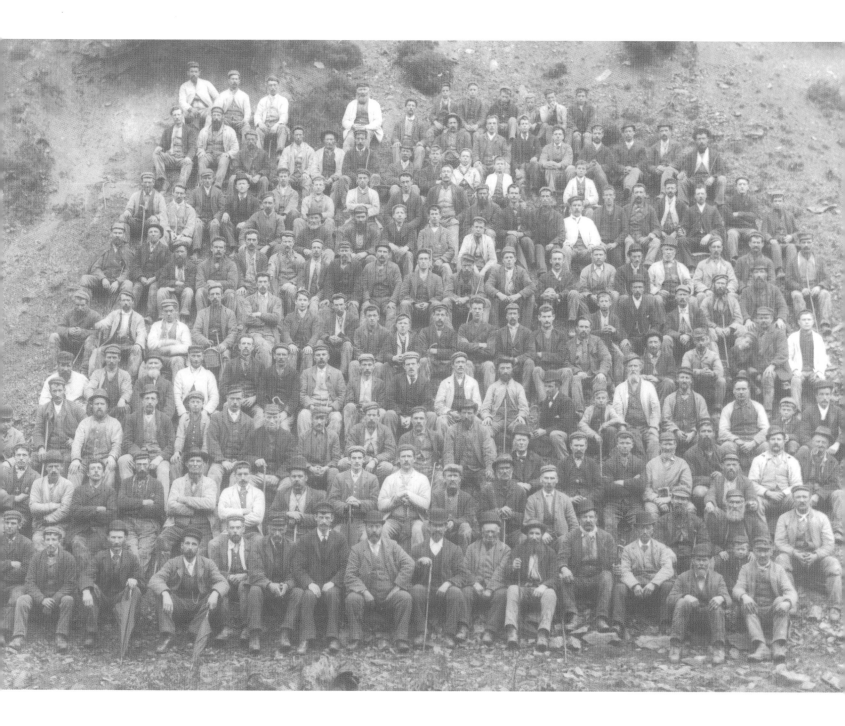

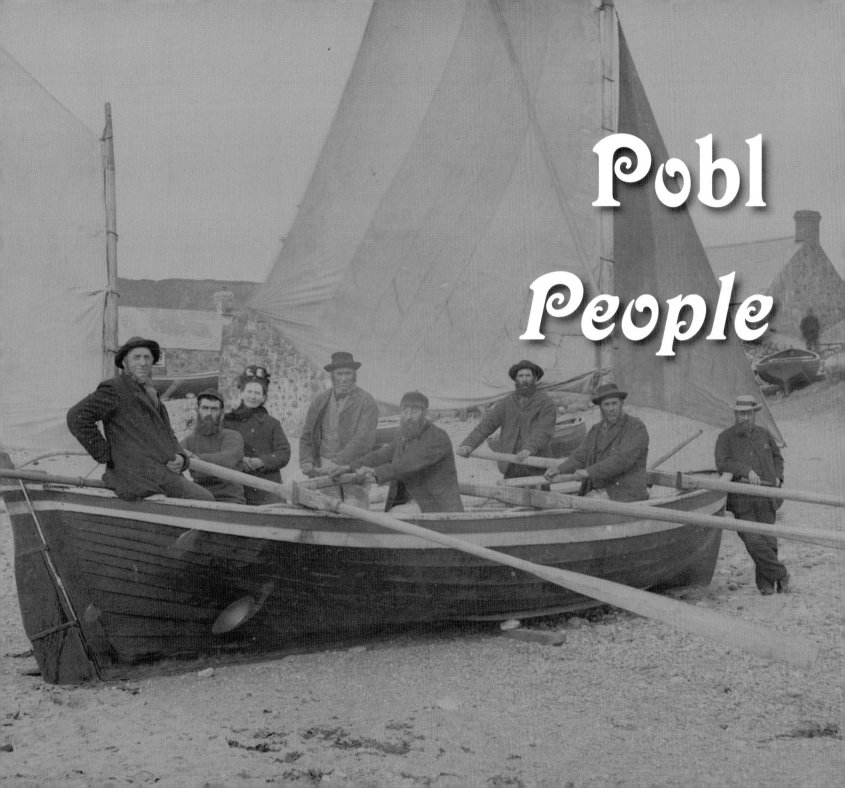

Pobl

People

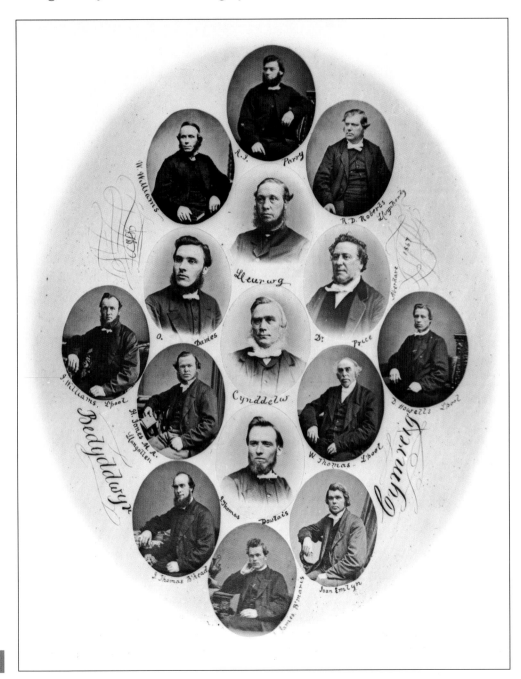

'Bedyddwyr Cymreig', 1867. Ar ddechrau ei yrfa gwnaeth John Thomas nifer o ffotograffau cyfansawdd fel hwn, yn dangos gweinidogion, beirdd neu gymeriadau hanesyddol. Am chwe cheiniog gallai pobl gyffredin brynu llun bach yn dangos holl sêr eu henwad. Lluniau fel hyn a wnaeth yn sicr bod y Cambrian Gallery yn gwneud arian o'r dechrau.

'Welsh Baptists', 1867. At the start of his career John Thomas made a number of composite images like this, showing ministers of religion, poets or historical figures. For sixpence, ordinary people could acquire a small image of all the stars of their denomination. Pictures like this made sure that the Cambrian Gallery got off to a profitable start.

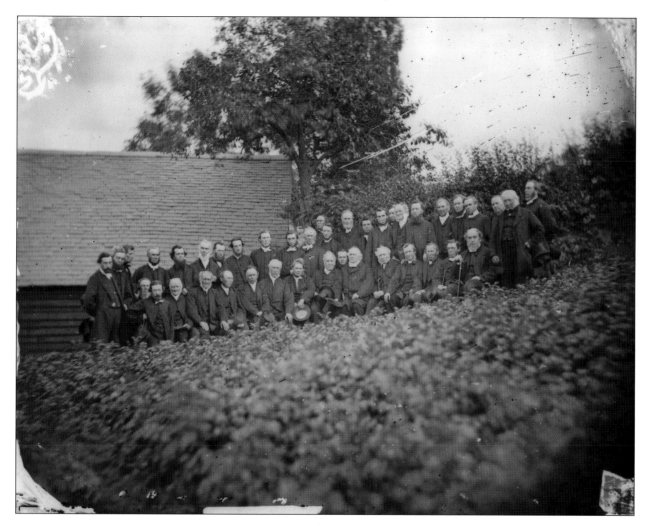

Gweinidogion Cymanfa Gyffredinol y Methodistiaid Calfinaidd, Llanidloes, Sir Drefaldwyn, 1867. Ar ei daith ffotograffig gyntaf i Gymru aeth John Thomas i Gymanfa Gyffredinol y Methodistiaid yn Llanidloes, a chael anhawster i ddod o hyd i le addas i dynnu llun y gweinidogion. Cafwyd hyd i ddarn o dir y tu cefn i hen gapel. Bu'r gweinidogion yn ofalus i beidio ag aflonyddu ar y gwlydd tatws oedd yn tyfu yno, ac mewn englyn i'r amgylchiad disgrifiwyd y Gymanfa fel 'Atodiad i'r cae tatws'.

The ministers at the General Assembly of the Calvinistic Methodists, Llanidloes, Montgomeryshire, 1867. On his first photographic journey to Wales, John Thomas went to the Methodist General Assembly in Llanidloes, where he had difficulty finding a suitable place to take the portrait of the ministers. Eventually they settled for a plot of land behind a chapel. The ministers took care to avoid damaging the potato plants growing there and a poet joked that the Assembly had become an 'Appendix to the potato patch'.

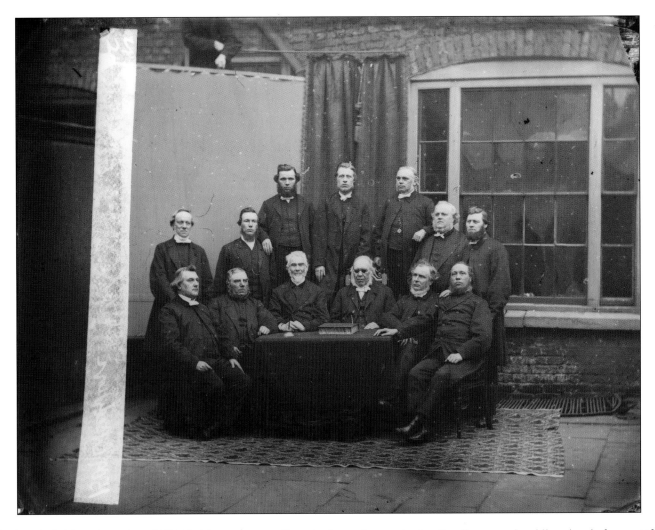

Gweinidogion Bedyddwyr Lerpwl yn 1867. Mae hwn yn un o nifer o luniau a dynnwyd y tu allan lle y gosodwyd llenni a chyfarpar cefndir yn ofalus i ymddangos fel ystafell barchus. Mae cynorthwyydd y ffotograffydd yn sefyll uwchben y gweinidogion ar ysgol guddiedig. Ar y chwith mae stribyn o bapur wedi'i lynu at y farnais ar y negydd, er mwyn i'r ffotograffydd ysgrifennu nodiadau am y llun. Gellid printio rhan ddethol o'r llun i wneud i'r olygfa ymddangos fel ystafell gyfforddus yn hytrach na stryd gefn.

Baptist Ministers of Liverpool, taken in 1867. This is one of many photographs taken outdoors with screens and drapes carefully positioned to make it appear a respectable interior. The photographer's assistant stands above the ministers on a hidden stepladder. On the left is a strip of paper stuck to the varnish on the negative, so that the photographer could note on it details of the picture. The photograph could be cropped so the scene would appear to be a comfortable interior rather than a back street.

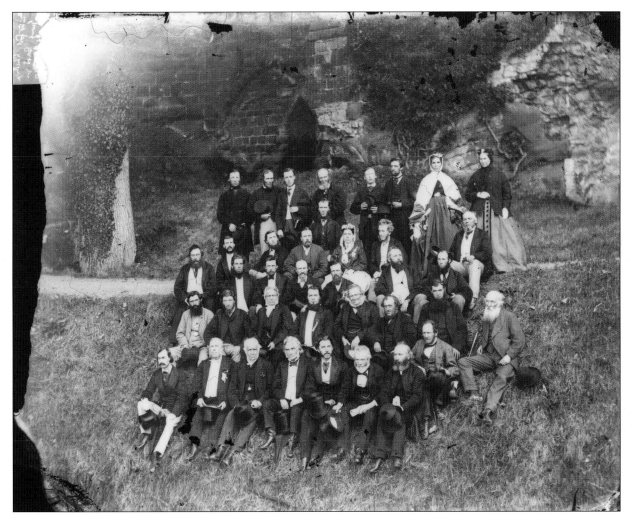

Eisteddfod Genedlaethol Cymru, Rhuthun, Sir Ddinbych, 1868. 'Yr oedd yn angenrheidiol cael Darlun o'r gwirfoddolion i'w roi yn y *Gallery*. Hynny hefyd a gafwyd, trwy ganiatâd Mr Cornwallis West, ar y lawnt wrth y castell a rhan o'r hen adfeilion yn y *Background*… yr wyf yn cofio y rhai canlynol ynddo – Periglor Nedd, Johns, Hicks Owen, John Thomas Pencerdd Gwalia, Y Gohebydd, Corfanydd, Iorwerth Glan Aled, Taliesin o Eifion, Edith Wynne.'

The National Eisteddfod of Wales, Ruthin, Denbighshire, 1868. 'It was essential to get a Picture of the volunteers to place in the Gallery. And that was obtained, through the permission of Mr Cornwallis West, on the lawn by the castle with some of the old ruins in the background… I remember the following there – the Neath priest, Johns, Hicks Owen, John Thomas Pencerdd Gwalia, Y Gohebydd, Corfanydd, Iorwerth Glan Aled, Taliesin o Eifion, Edith Wynne.'

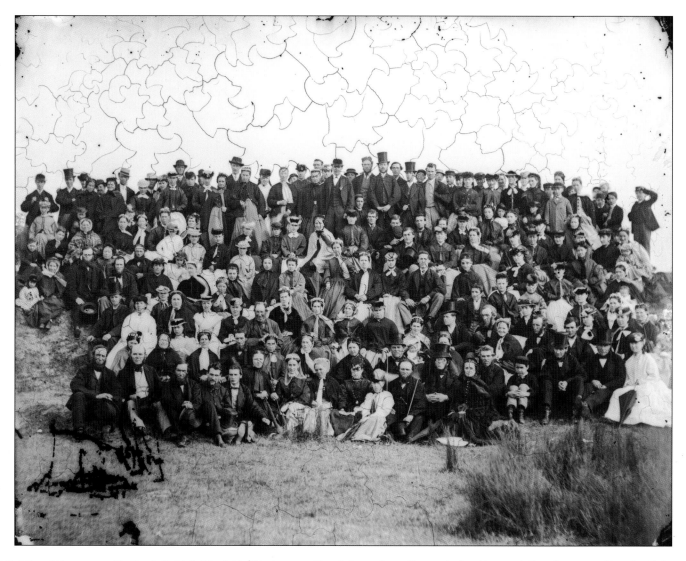

Ysgol Sul Capel Cymraeg y Methodistiaid Calfinaidd, Fitzclarence Street, Lerpwl, wedi croesi afon Merswy i New Ferry, ger Port Sunlight, yn 1868. Dyma'r capel yr oedd John Thomas ei hun yn perthyn iddo. Erbyn 1895 roedd 59 o gapeli ac eglwysi Cymraeg yn Lerpwl, digon i roi sylfaen gadarn o gwsmeriaid i John Thomas.

A Sunday School outing by the congregation of the Welsh Calvinistic Methodist Chapel, Fitzclarence Street, Liverpool, to New Ferry, near Port Sunlight, on the far side of the Mersey, in 1868. This was the chapel John Thomas attended. By 1895 there were 59 Welsh chapels and churches in Liverpool. They gave him a sound base of customers.

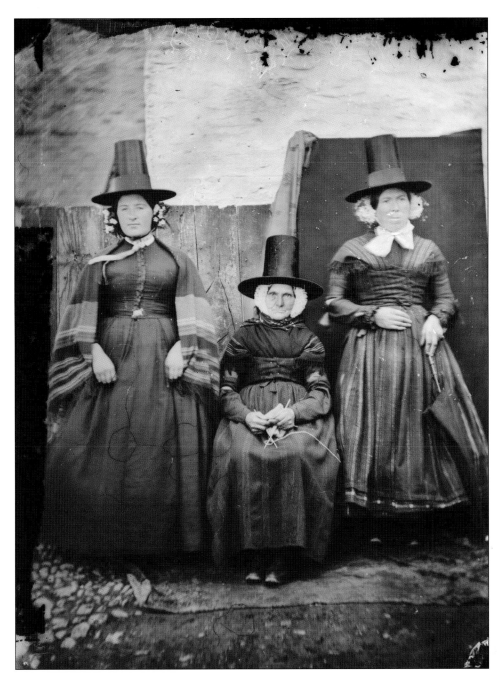

Jane Thomas, mam John Thomas, yn eistedd yn y canol, gyda Siân y Lliwdy ar y chwith, a Morwyn Bont-faen, ar y dde, i gyd yn gwisgo'r 'Wisg Gymreig Genedlaethol'. Tynnwyd y llun yng Nghellan yn 1867.

Jane Thomas, John Thomas's mother, seated in the centre, with Siân y Lliwdy (Siân of the Dyeing-house), left, and Morwyn Bont-faen (the Bont-faen Servant), right, all wearing 'Welsh National Costume'. The photograph was taken at Cellan in 1867.

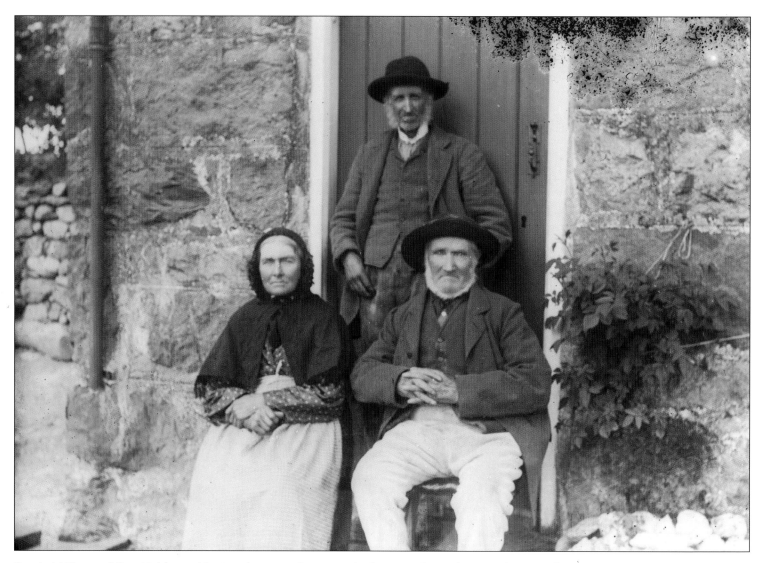

Hen bobl Llanuwchllyn, Meirionnydd, 1873. 'Cymerwyd amryw arluniau yno o hen wŷr yn eu clos pen-glin a'r hosanau gleision, a'r hen wragedd yn yr hetiau â chorun uchel – nid mor uchel chwaith â rhai Sir Fôn a Sir Aberteifi, yr oedd ffasiwn Meirionnydd yn fyrrach yn y corun.'

Old people of Llanuwchllyn, Merionethshire, 1873. 'I took many pictures there of old men in their knee breeches and blue stockings, and the old women in the hats with a high crown – not as high as those of Anglesey and Cardiganshire, the fashion in Merioneth was lower in the crown.'

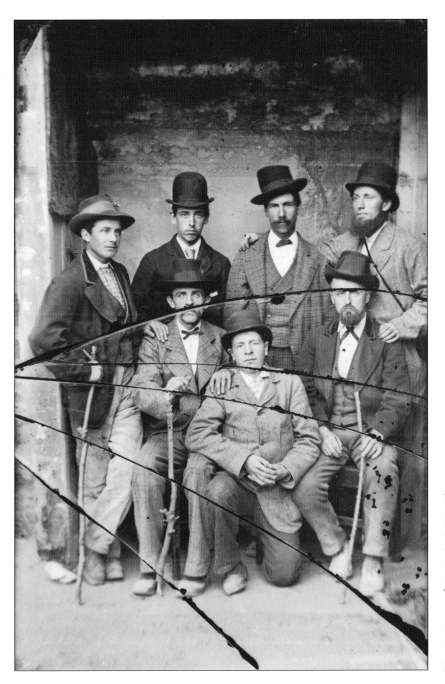

John Thomas gyda grŵp ar fin cerdded i fyny'r Wyddfa yn 1876. John Thomas yw'r gŵr barfog yn sefyll ar y dde. Mae'r llun yn ei ddangos pan oedd tua 38 oed a'i yrfa fel ffotograffydd ar ei hanterth.

John Thomas with a walking party setting out to climb Snowdon in 1876. John Thomas is the bearded man standing at the right. This portrait shows him when he was about 38 years of age and when his photographic career was at its peak.

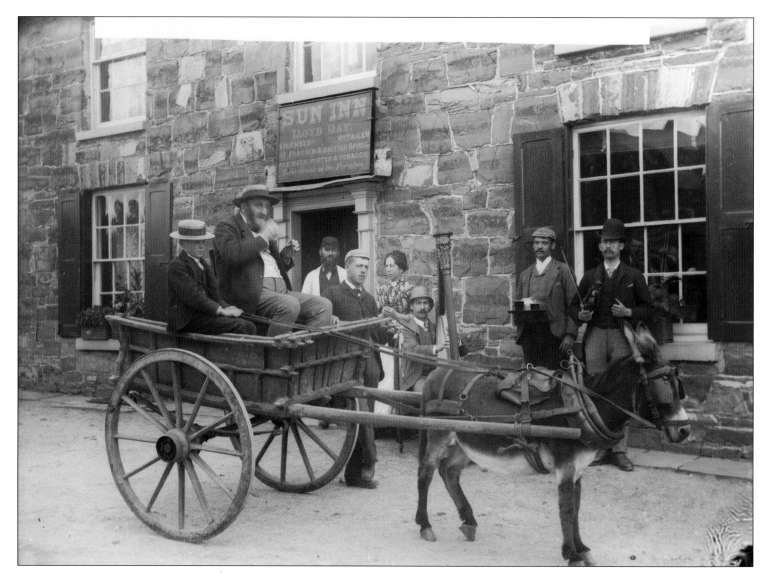

Y Sun Inn, Yr Ystog, Sir Drefaldwyn, tua 1885. Mae'r cerddorion wedi dod allan o'r dafarn i dynnu eu llun. Efallai mai'r gŵr yn y got wen sy'n sefyll yn y drws yw'r landlord, Lloyd Day.

The Sun Inn, Churchstoke, Montgomeryshire, about 1885. The musicians have come out of the inn to take their photograph. Perhaps the man standing in the doorway wearing a white coat is the landlord, Lloyd Day.

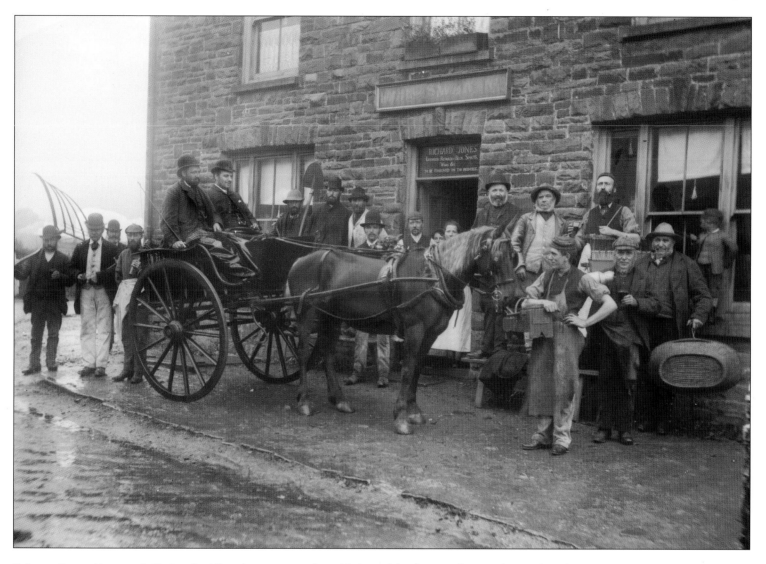

Tafarn y Swan, Llansawel, Sir Gaerfyrddin, 1891. Ar y pryd roedd chwe thŷ tafarn yn Llansawel. Mae dau ohonynt ar agor o hyd a phedwar wedi cau, gan gynnwys y Swan.

The Swan Inn, Llansawel, Carmarthenshire, 1891. At the time, Llansawel had six public houses. Two are still open for business, but four, including the Swan, have closed.

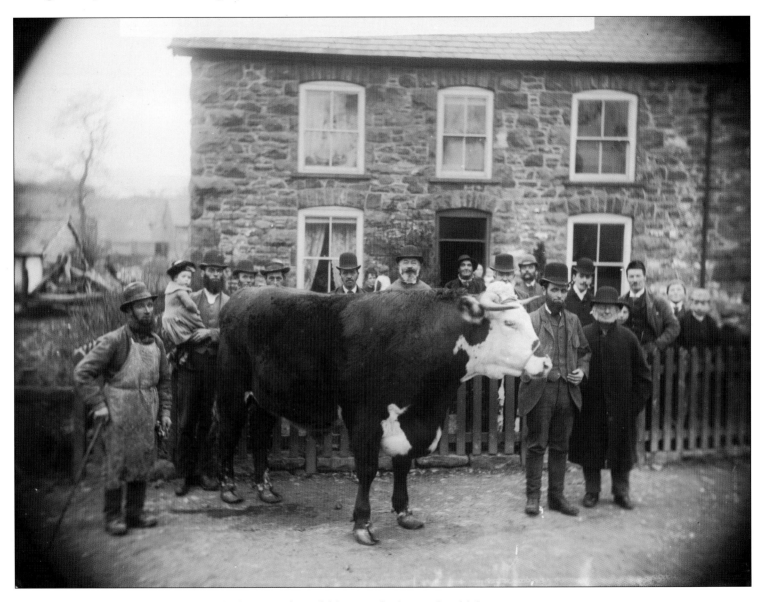

John Lewis, cigydd a masnachwr, Glan-rhyd, Carno, Sir Drefaldwyn, gyda tharw sylweddol, tua 1885.

John Lewis, butcher and dealer of Glan-rhyd, Carno, Montgomeryshire, holding on to a substantial bull, about 1885.

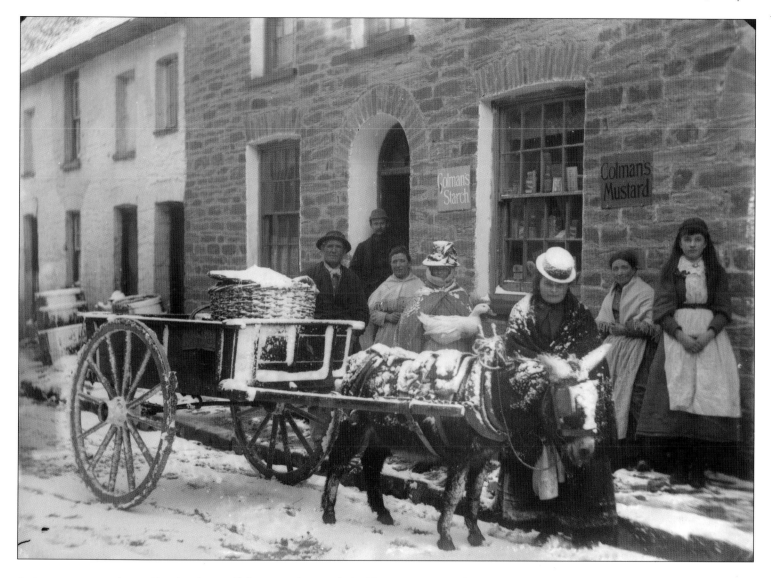

Cert ac asyn yn yr eira yn Llandysul, Ceredigion, 1890au. Mae'r ŵydd yn awgrymu mai cyn y Nadolig y tynnwyd y llun.

A donkey cart in the snow at Llandysul, Ceredigion, 1890s. The goose suggests that the picture was taken just before Christmas.

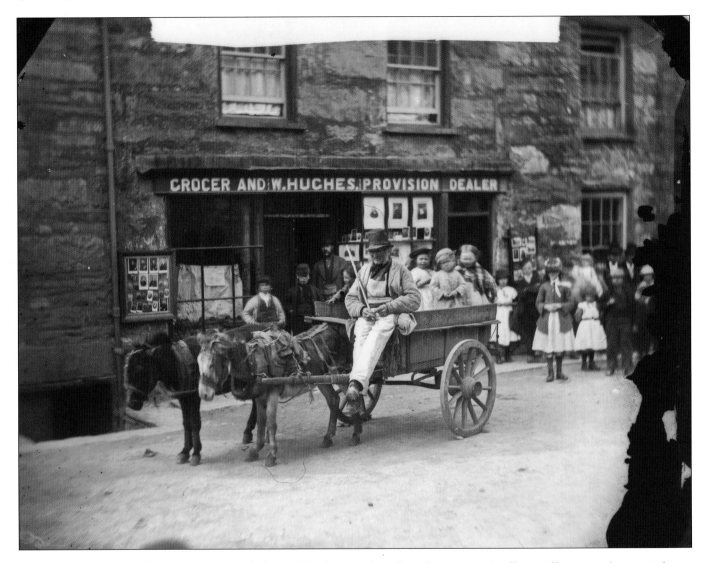

W. Hughes, Ffestiniog, cariwr, tua 1875. Mae'n bosib iawn fod y siop y tu draw i'r cariwr yn gwerthu ffotograffau enwogion gan John Thomas. Ar un o'i deithiau cynharaf, daeth John Thomas i Flaenau Ffestiniog lle y bu'n cydweithio gyda'i gyfaill Jonathan Edwards, siopwr lleol llwyddiannus a thad yr arlunydd J. Kelt Edwards.

W. Hughes of Ffestiniog, carrier, about 1875. The shop behind the carrier may have sold photographs of celebrities by John Thomas. On one of his earliest journeys John Thomas came to Blaenau Ffestiniog where he worked with his friend Jonathan Edwards, a successful local shopkeeper and father of the artist J. Kelt Edwards.

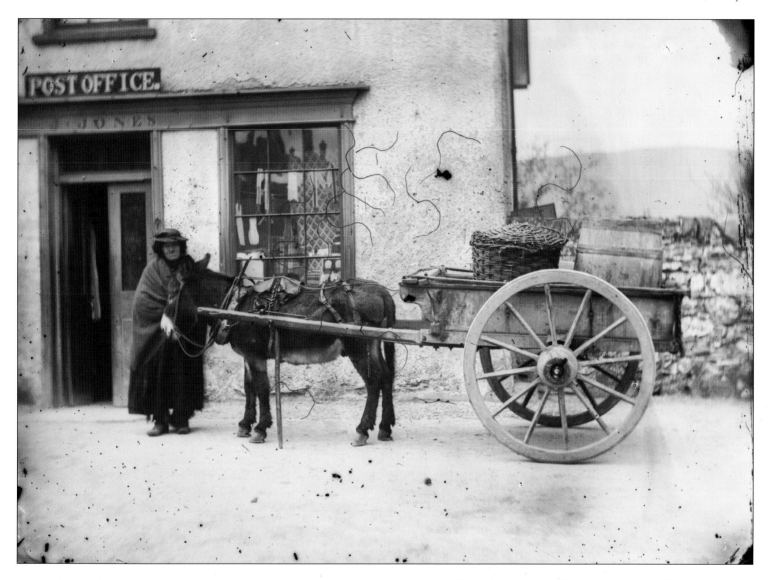

Gwen y Potiau, Llandrillo, Meirionnydd, tua 1875. Pan dynnwyd y llun roedd Llandrillo yn bentref sylweddol gyda gorsaf reilffordd. Roedd y ffordd rhwng Corwen a'r Bala yn rhedeg drwy'r pentref. Erbyn hyn mae'r rheilffordd wedi cau ac mae'r priffyrdd ymhell o'r pentref.

Gwen y Potiau (Gwen of the Pots), Llandrillo, Merionethshire, about 1875. When the photograph was taken, Llandrillo was a substantial village with its own railway station. The road from Corwen to Bala ran through the village. The railway is now closed and the main roads are well away from the village.

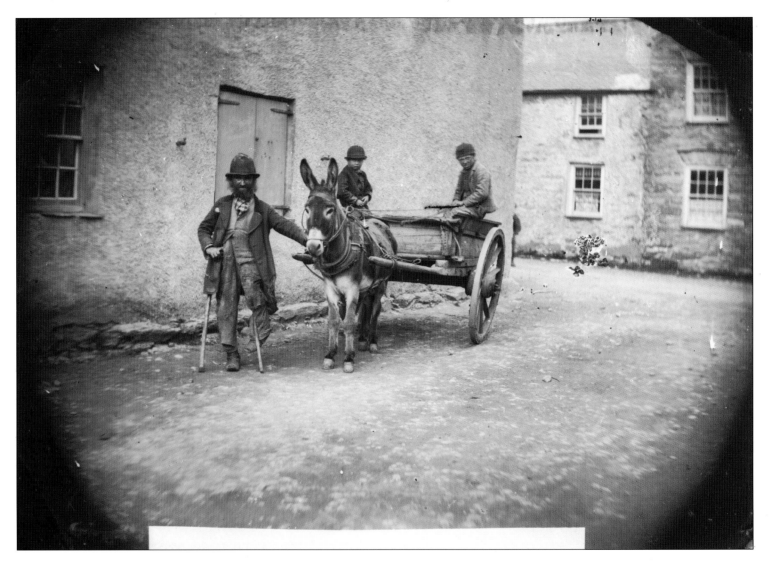

Harri Bach, Bodedern, Ynys Môn, tua 1875.

Harri Bach (Little Harry), Bodedern, Anglesey, about 1875.

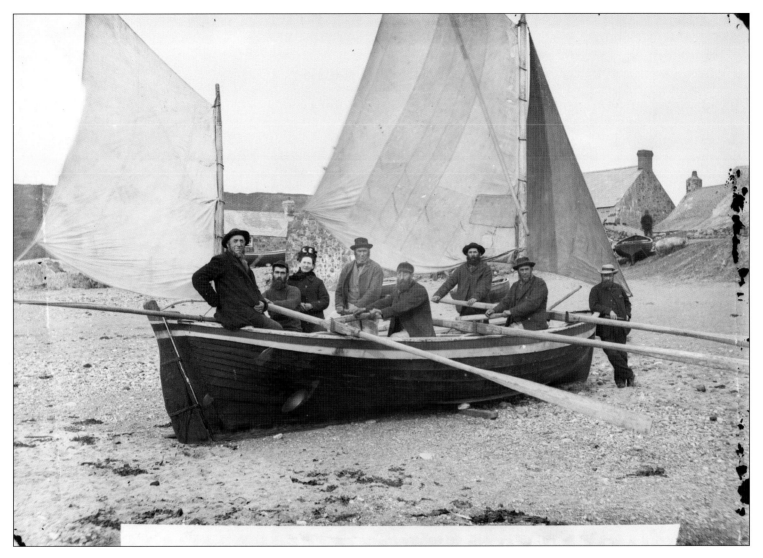

Cwch Enlli yn Aberdaron, Sir Gaernarfon, 1886. 'Ar brynhawngwaith braf yn niwedd mis Hydref 1886, yr oedd cwch a phedwar o wŷr cryfion a'u gwynebau ar Ynys Enlli a gwthiai'r cwch i'r dŵr ar draeth Aberdaron… Ar ôl rhyw hanner awr o forio'n dawel gyda'r lan yr oeddem wrth ben tir Llŷn… yno yr oedd y môr yn ymagor o'n blaen, a rhyw ddwy filltir o gulfor rhyngom a'r ynys.'

The Bardsey Boat at Aberdaron, Caernarfonshire, 1886. 'On a fine afternoon in late October 1886, a boat with four strong men set out for Bardsey Island, and launched into the water on Aberdaron beach… After some half hour's calm sailing along the shore we reached the far end of the land of Llŷn… there the sea opened out ahead of us, with some two miles of sound between us and the island.'

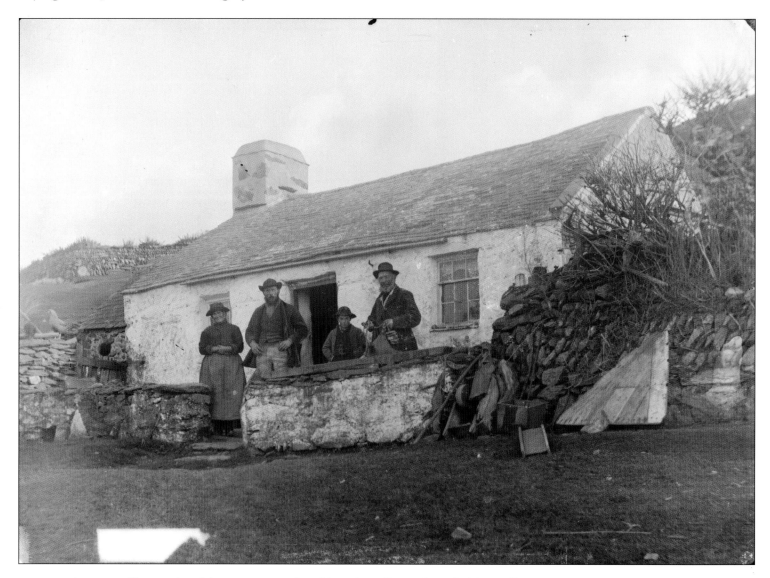

Carreg Bach, Ynys Enlli, 1886. 'Gwelais mewn amryw leoedd yno laswellt yn tyfu wrth ddrws y ffrynt, tra nad oeddynt yn defnyddio ond y rhan sala o'r tŷ at eu gwasanaeth beunyddiol.'

Carreg Bach, Bardsey Island, 1886. 'I saw in many places there grass growing by the front door, while they only made use of the poorer parts of the house for their everyday duties.'

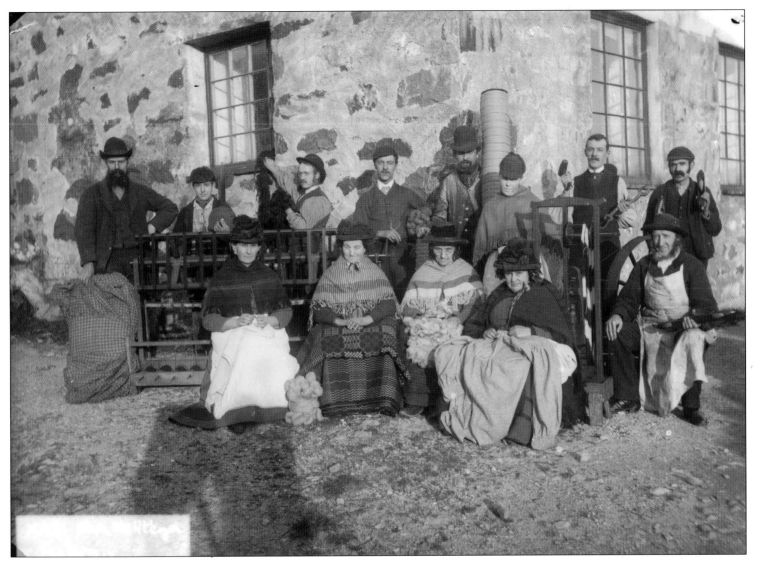

Gweithwyr melin wlân yn Sarn Mellteyrn, Sir Gaernarfon, tua 1885. Maent wedi dod â gwaith ac offer allan i'r haul i'w dangos yn y llun. Gwelir cysgod y ffotograffydd a'i gamera ar y llawr tua'r chwith.

Workers at a woollen-mill at Sarn Mellteyrn, Caernarfonshire, about 1885. They have brought their work and equipment out with them into the sunshine. The shadow of the photographer and his camera is thrown onto the left foreground.

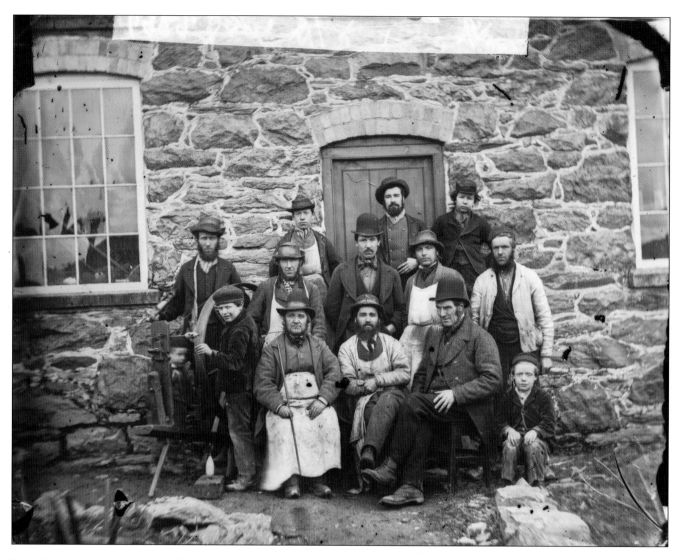

Melin wlân anhysbys, tua 1885. Yn ystod y bedwaredd ganrif ar bymtheg yr oedd llawer o fusnesau gwlân ar hyd a lled Cymru, gyda chribwyr, panwyr a siopwyr yn ogystal â gwehyddion. Mentrau teuluol yn cyflogi ychydig o bobl oedd y rhan fwyaf. Gelwid hyd yn oed y felin leiaf yn 'ffatri'.

An unidentified woollen-mill, about 1885. During the nineteenth century there were woollen businesses throughout much of Wales, with carders, fullers and drapers as well as weavers. Most of them were family enterprises employing only a few people. Even the smallest mill was called a 'factory'.

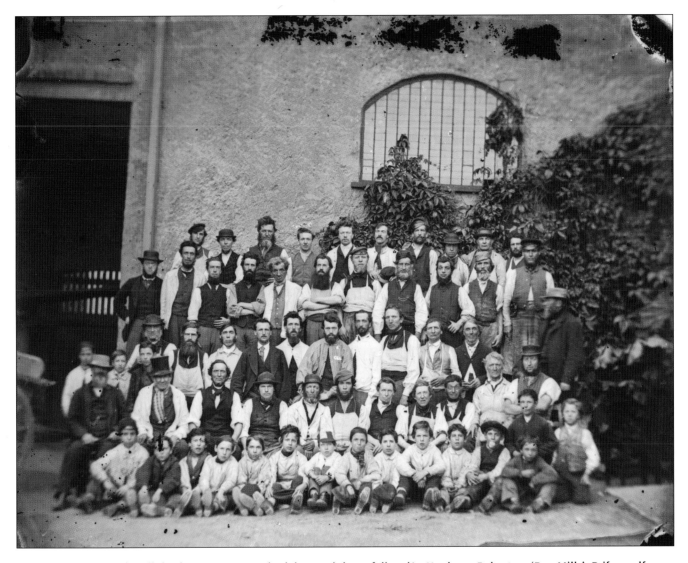

'Ffatri Hughes', Llangollen, Sir Ddinbych, tua 1875. Mae'n debyg mai dyma felin wlân Hughes a Roberts, y 'Dee Mills'. Prif ganolfannau brethyn Cymreig oedd y Drenewydd, Llanidloes, Llangollen a Threffynnon. Bu dirywiad yn y diwydiant gwlân ar ddiwedd y bedwaredd ganrif ar bymtheg ond parodd yn bwysig yn y Gymru wledig tan yr ugeinfed ganrif.

'Hughes Factory', Llangollen, Denbighshire, about 1875. This is probably the 'Dee Mills' works of Hughes and Roberts. The main centres for Welsh flannel were Newtown, Llanidloes, Llangollen and Holywell. The Welsh woollen industry declined at the end of the nineteenth century, but remained important in rural Wales until the twentieth century.

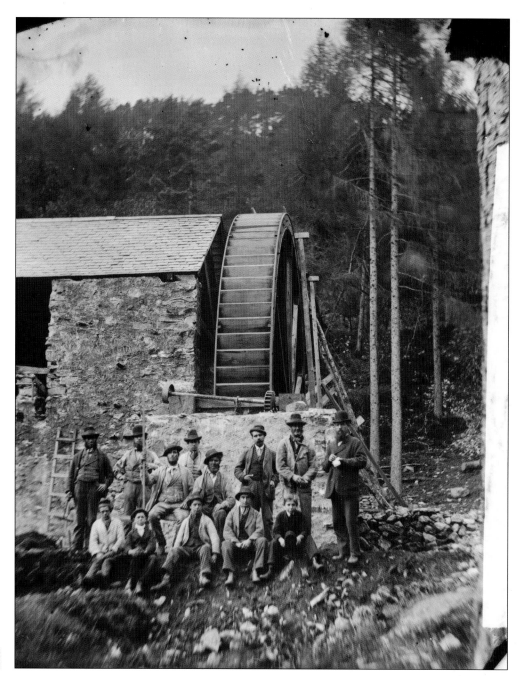

Cloddfa'r 'Vale of Conway', Sir Gaernarfon, tua 1875. Roedd hon yn un o nifer o weithfeydd plwm ac arian yn ardal Llanrwst. Mae maint y gwaith yn nodweddiadol o lawer o weithfeydd plwm gogledd a chanolbarth Cymru.

The Vale of Conway Mine, Caernarfonshire, about 1875. This was one of several mines in the Llanrwst area working lead and silver deposits. The scale of the work is typical of many of the lead mines of north and mid Wales.

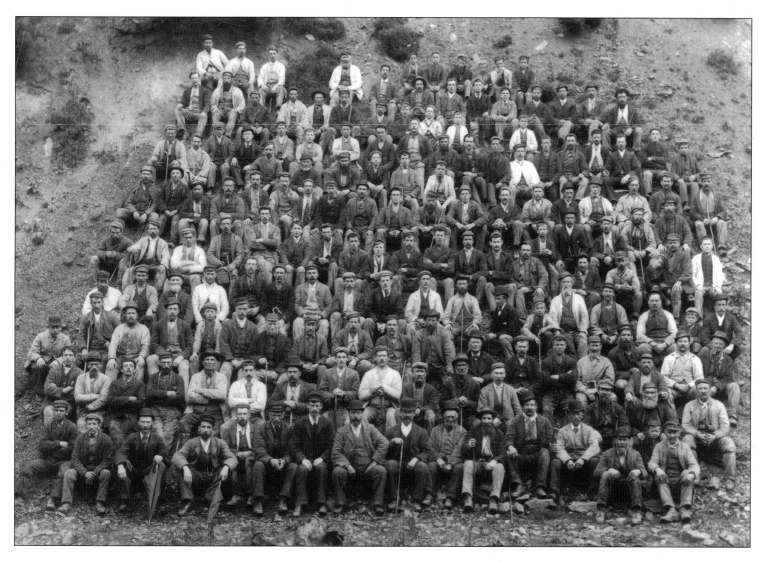

Dros 150 o weithwyr yn Chwarel Glyndyfrdwy, Sir Ddinbych, tua 1885. Dyma gloddfa lechi Moel Fferna, gwaith tanddaearol a fu'n gweithio o'r 1860au tan 1960. Roedd cynhaliaeth llawer o deuluoedd yn dibynnu ar ddyddyn bychan, a dim ond pan fyddai'r gwaith ar gael, megis mewn chwarel fel hon, y byddai'r dynion yn derbyn cyflog.

Over 150 workers at Glyndyfrdwy Quarry, Denbighshire, about 1885. This is Moel Fferna slate mine, underground workings which were active from the 1860s to 1960. Many families often subsisted on smallholdings, and only when paid employment such as quarrying was available would the men be able to earn money.

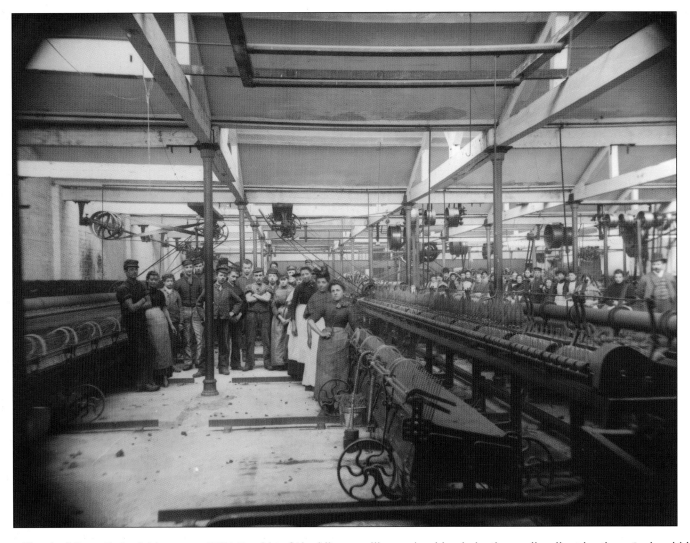

Spring Mills. Llanidloes, Sir Drefaldwyn, tua 1885. Roedd tref Llanidloes yn dibynnu i raddau helaeth ar y diwydiant brethyn. Cynhyrchid brethyn mewn cartrefi, gweithdai a ffatrïoedd bychain i ddechrau. Peiriant stêm oedd yn gyrru'r felin wlân fawr, newydd hon, a agorwyd yn 1875. Er bod y ffatri yn fwy effeithiol na'r busnesau bach, oes fer fu ganddi oherwydd cystadleuaeth o du'r melinau mwy fyth yng ngogledd Lloegr.

Spring Mills, Llanidloes, Montgomeryshire, about 1885. The town of Llanidloes depended largely on the flannel industry. Flannel was originally manufactured at home or in small workshops and factories. This large, new woollen-mill was driven by steam power. It opened in 1875 and was more efficient than the small businesses, but was short-lived, unable to compete with even larger mills in the North of England.

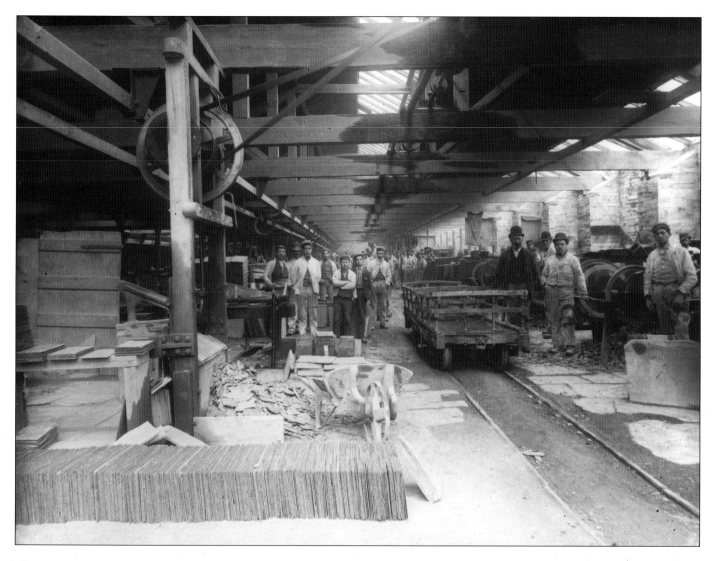

Ystafell yr Injan, Chwarel Braich Goch, Corris, Meirionnydd, tua 1885. Ar un adeg roedd Corris fel petai'n datblygu'n dref sylweddol ar sail y chwareli llechi, yn yr un modd â Blaenau Ffestiniog. Adeiladwyd Rheilffordd Fach Corris i gludo'r llechi o'r chwareli i Fachynlleth ac i afon Dyfi.

The Engine Room of Braich Goch Quarry, Corris, Merionethshire, about 1885. At one time Corris seemed to be developing as a boom town built on slate quarrying in the same way as Blaenau Ffestiniog. Corris Narrow Gauge Railway was built to carry the slates from the quarries to Machynlleth and the River Dyfi.

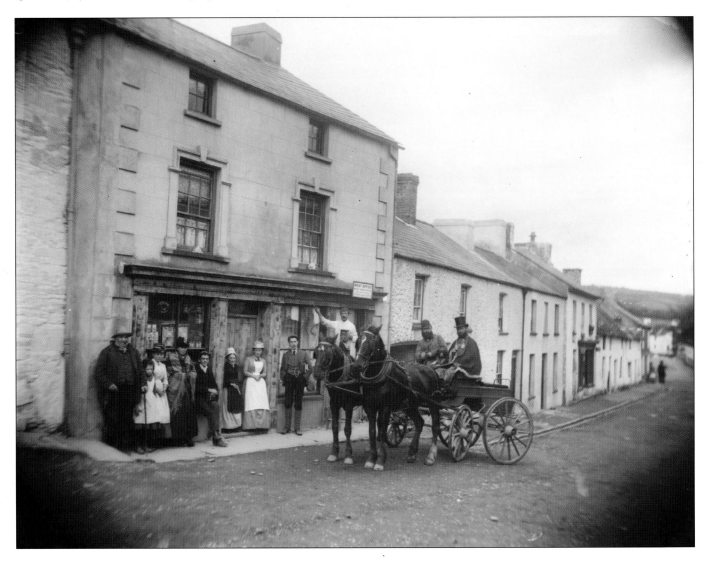

Swyddfa Bost, Llansawel, Sir Gaerfyrddin, 1890au. Daw afon Cothi i lawr o'r cloddfeydd aur ger Pumsaint ac erbyn iddi gyrraedd Llansawel mae'n llifo drwy ddyffryn eang a dolydd braf lle saif plasty Rhydodyn, sy'n agos at y pentref. Deuai dŵr y pentref o ffynnon naturiol, Ffynnon Sawel.

The Post Office, Llansawel, Carmarthenshire, 1890s. The River Cothi runs down from the gold mines near Pumsaint, and by Llansawel the valley broadens out, forming pleasant meadows around Rhydodyn mansion nearby. The village was supplied with water from a natural spring, St Sawel's Spring.

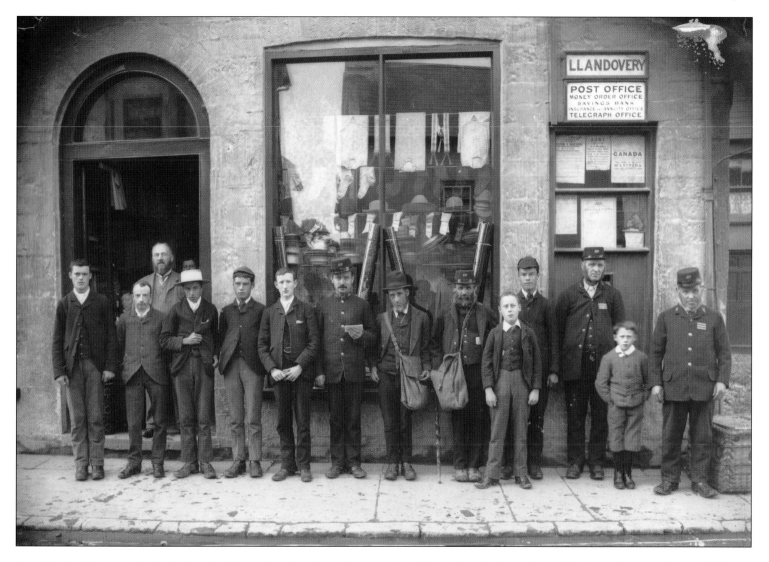

Swyddfa Bost, Llanymddyfri, Sir Gaerfyrddin, gyda nifer o'r staff, yn ystod y 1890au. Yn y bedwaredd ganrif ar bymtheg yr oedd Swyddfa'r Post yn sefydliad pwysig a chanddi fonopoli ar gyfathrebu o fewn gwledydd Prydain.

The Post Office, Llandovery, Carmarthenshire, with a good number of staff, in the 1890s. In the nineteenth century, the Post Office was a prestigious organisation with a monopoly on communications within Britain.

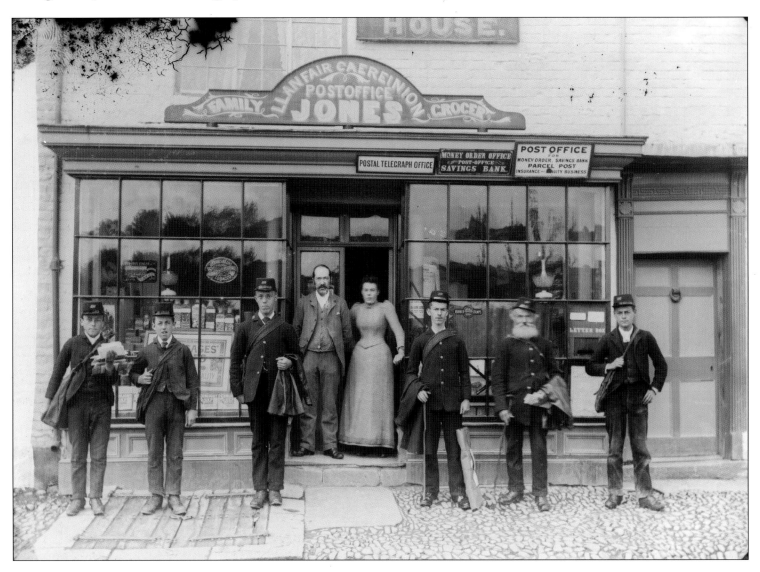

Swyddfa Bost, Llanfair Caereinion, Sir Drefaldwyn, a chwech o bostmyn, tua 1885. Yn y bedwaredd ganrif ar bymtheg roedd Llanfair Caereinion yn dref farchnad fechan. Argraffwyd a chyhoeddwyd llyfrau yno ac yr oedd y dref yn adnabyddus am weu brethyn bras streipiog, at ddefnydd gweithwyr.

The Post Office, Llanfair Caereinion, Montgomeryshire, with six postmen, about 1885. In the nineteenth century Llanfair Caereinion was a small market town. Books were printed and published there and the town was known for weaving a coarse striped flannel, worn by working people.

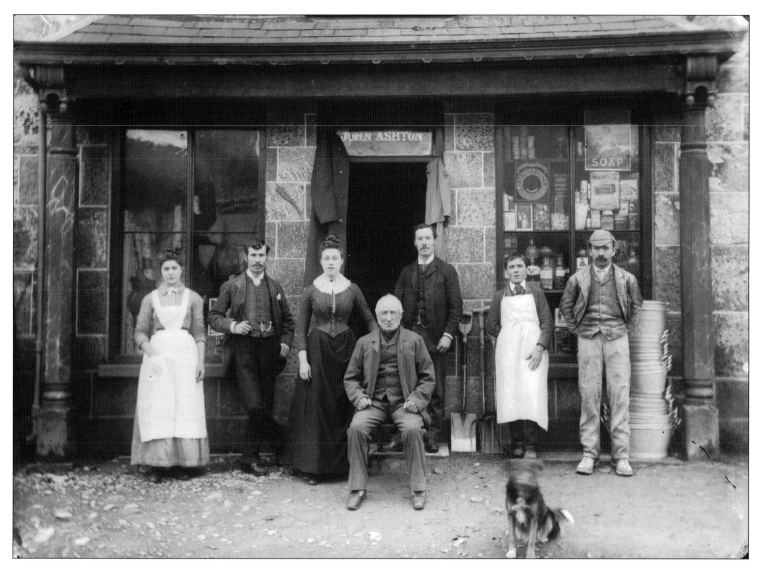

Siop John Ashton, Carno, Sir Drefaldwyn, tua 1885. John Ashton yw'r gŵr sy'n eistedd yn y canol, gan wneud y llun yn ddatganiad clir ac eglur o'r grym oedd gan y perchennog.

John Ashton's Shop, Carno, Montgomeryshire, about 1885. John Ashton sits in the centre of this photograph, a clear and obvious statement of the owner's power.

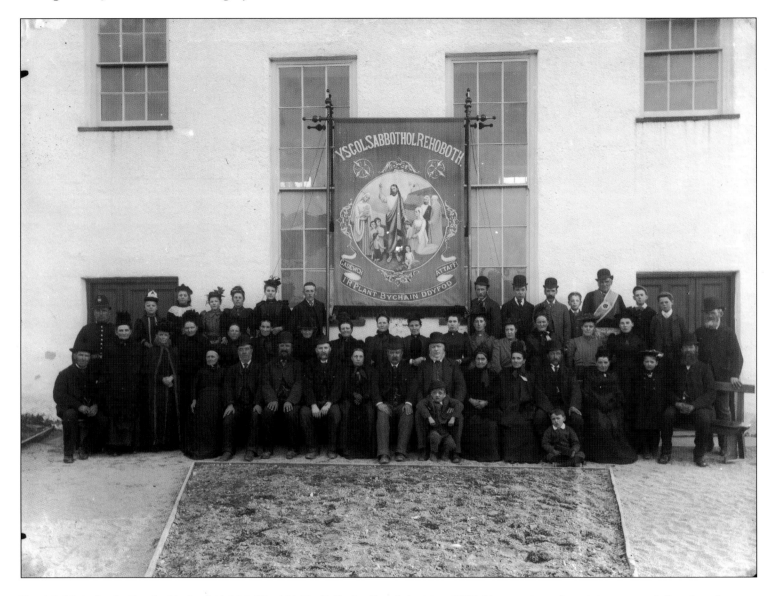

Ysgol Sul Rehoboth, Capel y Methodistiaid Calfinaidd, Tre Taliesin, Ceredigion, tua 1885. Mae pawb yn dangos teyrngarwch i'r achos dan y faner tra saif plismon y pentref yn ei lifrai ar y chwith.

The Sunday School at Rehoboth Calvinistic Methodist Chapel, Tre Taliesin, Ceredigion, about 1885. They all take their place under the banner proclaiming their allegiance to the cause while the village policeman stands in uniform on the left.

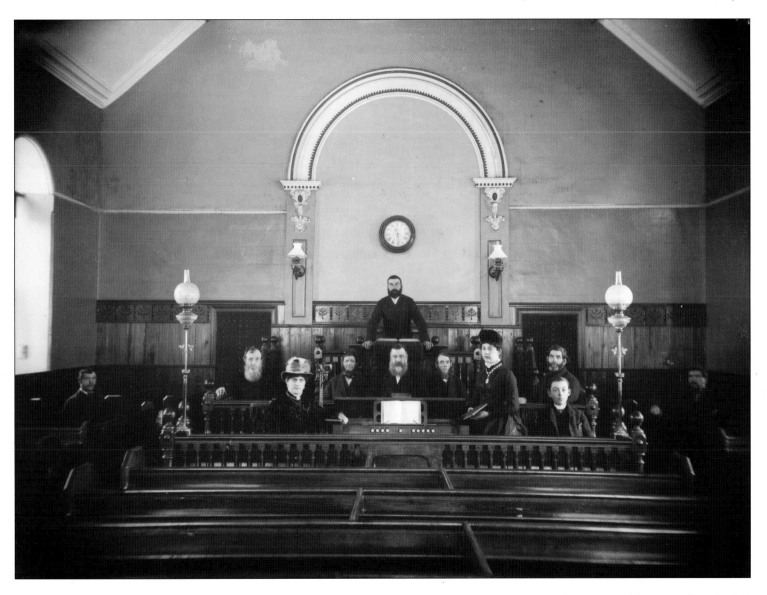

Y tu mewn i gapel Saron, Bodedern, Sir Fôn, 1886. Mae dodrefn a chyfarpar y capel yn rhoi rhwydd hynt i'r capelwyr ddangos eu hawdurdod a'u statws yn y lle hwn.

Inside the chapel at Saron, Bodedern, Anglesey, 1886. The furniture and accessories of the chapel allow the sitters to demonstrate their position and significance in this place.

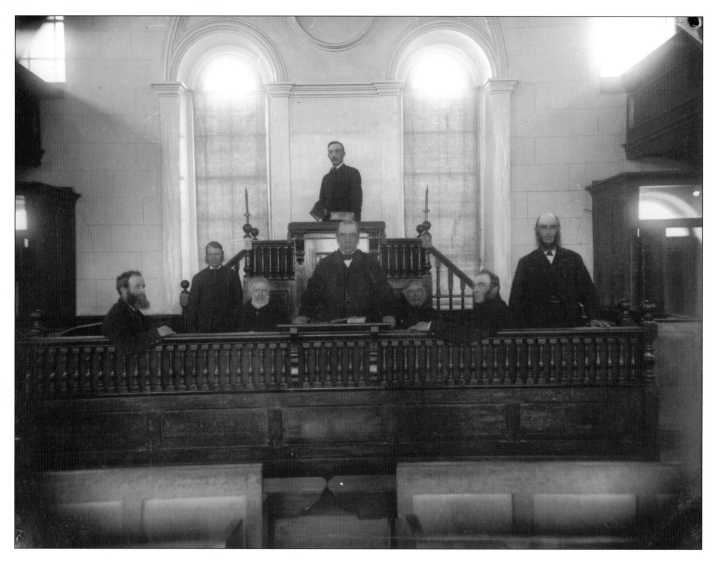

Y pregethwr a'r blaenoriaid yng Nghapel Ebenezer, Y Ffôr, Sir Gaernarfon, 1887. Mynychodd John Thomas wasanaethau yma a thynnodd lun o'r blaenoriaid y tu allan i'r capel yn edrych yn grŵp bach diniwed iawn. Mae ymddangosiad taer rhai o'r blaenoriaid ynghyd ag effaith y goleuni yn rhoi gwedd ryfedd a bygythiol arnynt yn y llun hwn, rhywbeth na fwriadwyd mae'n siŵr gan y ffotograffydd na'r eisteddwyr.

The preacher and deacons at Ebenezer Chapel, Four Crosses, Caernarfonshire, 1887. John Thomas attended services here and took a rather cosy group portrait of these men standing outside the chapel. The effect of the long exposure and the intense gaze of some of the sitters gives them a strange and sinister effect in this image, something that was certainly not intended by the photographer nor the sitters.

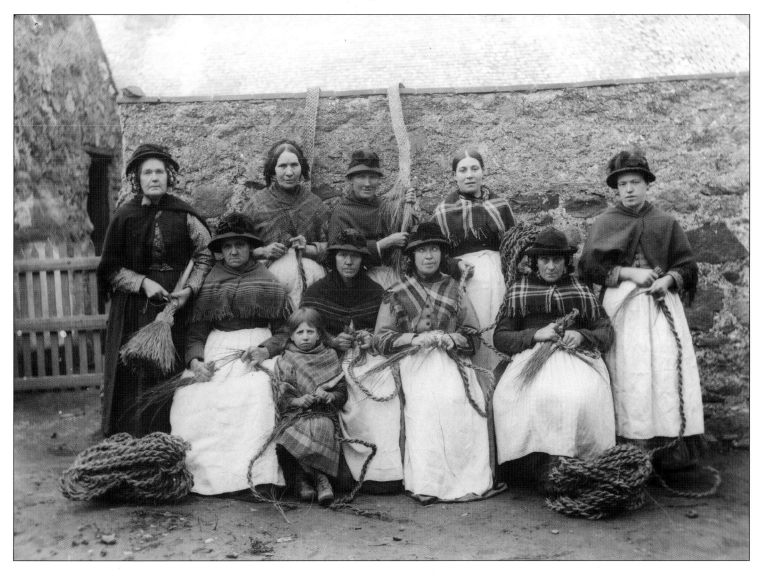

'Gweithwyr morass', Aberffraw, Ynys Môn, tua 1885. Roedd y merched hyn yn cynhyrchu rhaffau, matiau a brwshys o'r moresg (hesg y môr) a dyfai ar y twyni ar lannau gorllewinol Môn.

'Morass workers' at Aberffraw, Anglesey, about 1885. These women made ropes, mats and brushes from the marram grass found on the dunes facing the Irish Sea.

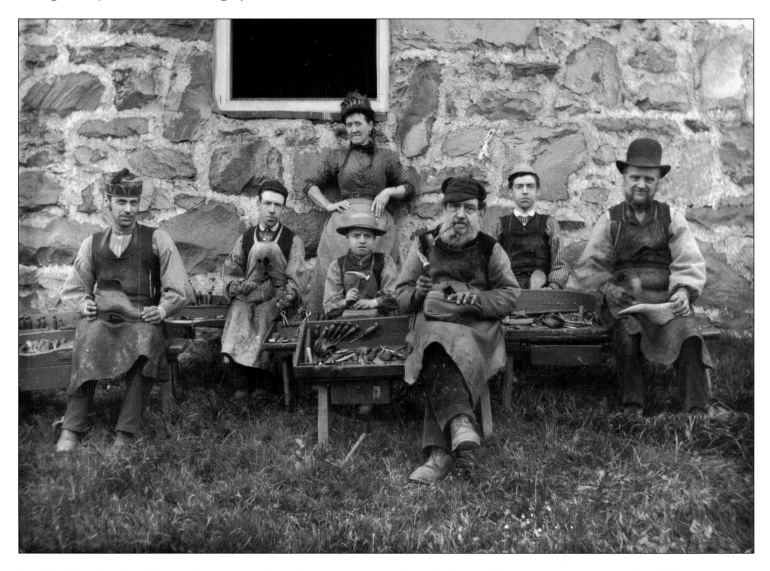

Cryddion Trawsfynydd, Meirionnydd, tua 1885. Roedd digon o waith ar gyfer o leiaf un crydd hyd yn oed mewn pentref bach iawn.

Shoemakers at Trawsfynydd, Merionethshire, about 1885. Even the smallest village provided work for at least one shoemaker.

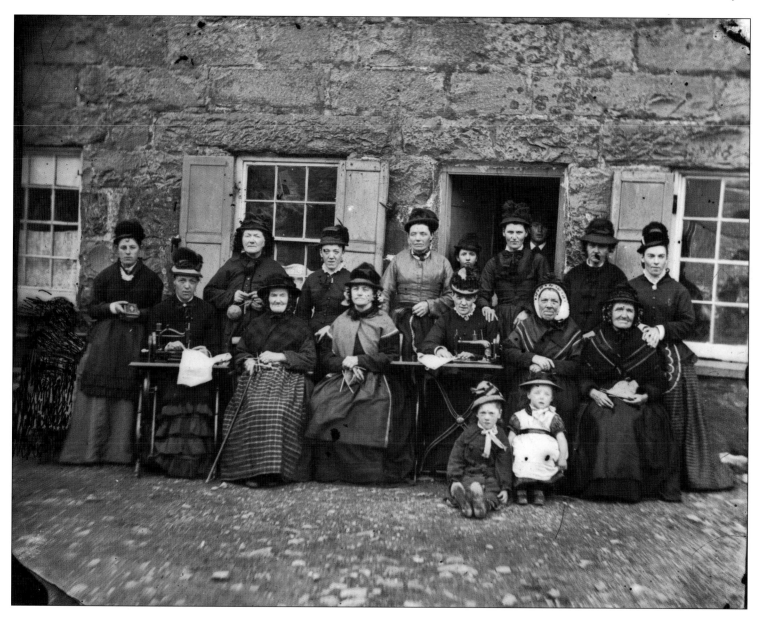

Merched Garn Boduan, Sir Gaernarfon, a'u peiriannau gwnïo, tua 1875.

The women of Garn Boduan, Caernarfonshire, with their sewing machines, about 1875.

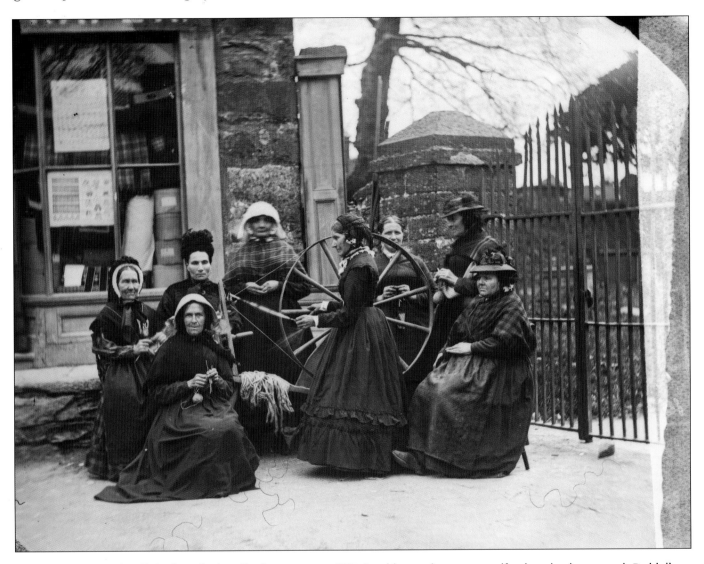

Merched Capel Garmon, Sir Ddinbych, gyda throell a hosanau, tua 1875. Roedd gweu hosanau yn elfen bwysig o'r economi. Byddai'r merched hyn a oedd yn byw ar y bryniau uwchlaw Dyffryn Conwy yn gweu ar hyd nosweithiau hir y gaeaf gan gynhyrchu hosanau ar raddfa ddiwydiannol.

The women of Capel Garmon, Denbighshire, with a spinning-wheel and stockings, about 1875. Spinning and knitting was an important element of the local economy. These women living in the hills above the Conwy Valley would knit during the long winter evenings and produce stockings in industrial quantities.

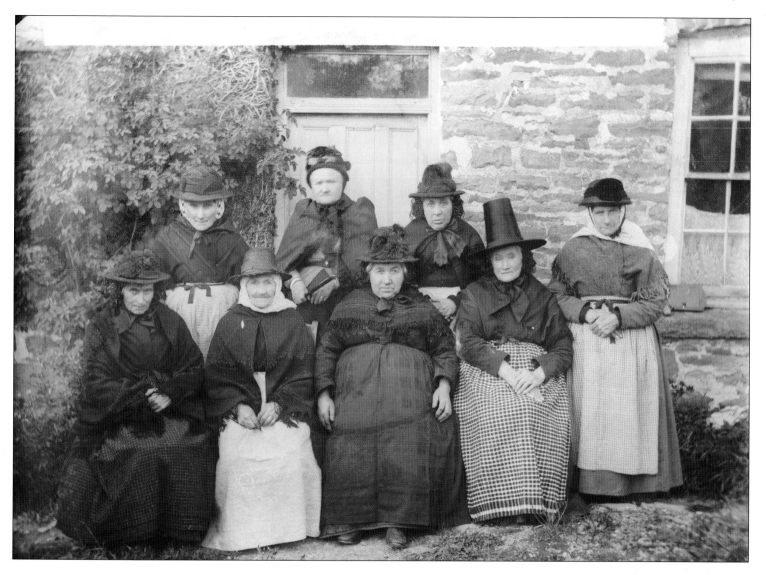

Hen wragedd Llangeitho, Ceredigion, yn eu dillad gorau, tua 1885. Roedd John Thomas yn Gymro Cymraeg, a llwyddodd i ddwyn perswâd ar y merched gofalus hyn i adael eu tai ac eistedd ar gyfer tynnu eu llun.

The elderly women of Llangeitho, Ceredigion, in their best clothes, about 1885. John Thomas was Welsh-speaking and was able to use his considerable powers of charm and persuasion to bring these wary ladies together to sit for him.

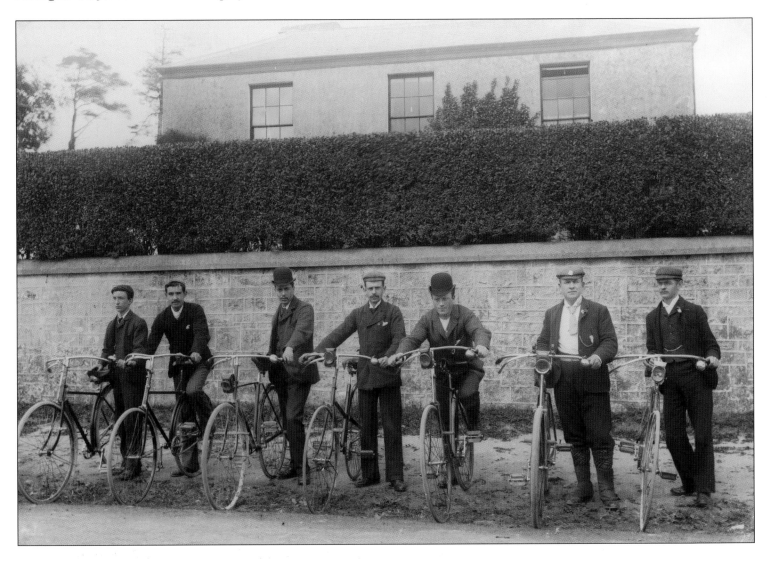

Beicwyr yn Arberth, Sir Benfro, yn y 1890au. Dyma'r degawd pan ddaeth reidio beic yn boblogaidd iawn. Yr oedd y cyfnod yn oes aur i'r beicwyr oherwydd bod y ffyrdd mor dawel. Ar y dechrau roedd beic yn beth drud i'w brynu, a dim ond pobl lewyrchus, fel y dynion ifanc trwsiadus hyn, allai fforddio prynu beic.

Cyclists at Narberth, Pembrokeshire, in the 1890s. During this decade, cycling became very popular. The period was a golden age for cyclists because the roads were so quiet. The first bicycles were expensive, and only fairly prosperous people, such as these well-dressed young men, could afford to buy one.

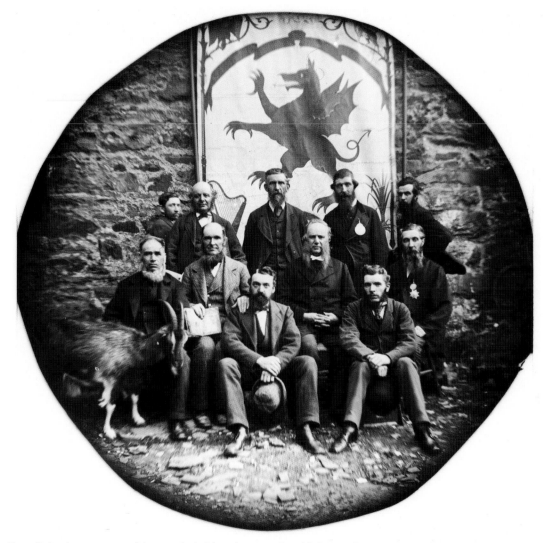

Beirdd Llanrwst, Sir Ddinbych, 1876. Roedd gan y beirdd eu henwau barddol: yn y llun mae Scorpion, Gethin, Prysor, Gwilym Cowlyd a Trebor Mai. David Jones, ar y chwith, a ddaeth â'r afr i mewn i'r llun, a mynnodd Gethin ddal llyfr 'o ryw hynafiaeth mawr' i ddangos ei oed, er bod John Thomas wedi egluro na fyddai modd gweld y dyddiad yn y ffotograff. Adnabyddid Llanrwst fel 'hen dref y cymeriadau rhyfedd'.

The poets of Llanrwst, Denbighshire, 1876. Poets adopted appropriate nom-de-plumes: in the photograph are Scorpion, Gethin, Prysor, Gwilym Cowlyd and Trebor Mai. David Jones, on the left, was responsible for the goat, and Gethin insisted on holding a book 'of some great antiquity', to show its date, although John Thomas explained to him that it would not be readable in the photograph. Llanrwst was a town known for its eccentrics.

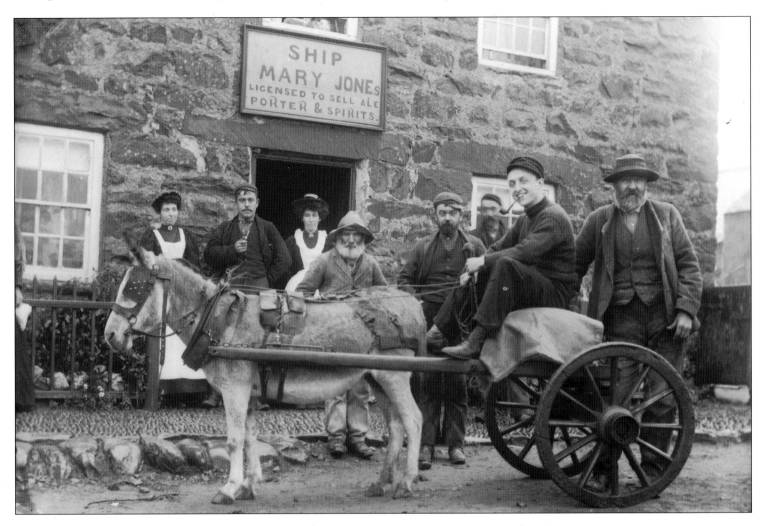

Tafarn y Ship, Aberdaron, Sir Gaernarfon, 1896. 'Yr oedd yn digwydd bod yn Aberdaron yr haf diwethaf Mr Glyn Davies o Lerpwl, ŵyr yr enwog Barch. John Jones Tal-y-sarn.' J. Glyn Davies yw'r dyn ifanc sy'n eistedd ar y gert ac yn gwenu. Mae'r wên fawr yn awgrymu bod y berthynas rhwng y ffotograffydd a Glyn Davies, oedd yn Aberdaron ar ei wyliau, yn wahanol i'r berthynas rhwng John Thomas a phobl gyffredin cefn gwlad.

The Ship Inn, Aberdaron, Caernarfonshire, 1896. 'Last summer there happened to be staying at Aberdaron Mr Glyn Davies of Liverpool, the grandson of the famous Reverend John Jones Tal-y-sarn.' J. Glyn Davies is the smiling young man sitting on the cart. He was here on holiday and his broad grin suggests that his relationship with the photographer was different to that which existed between John Thomas and ordinary Welsh country people.

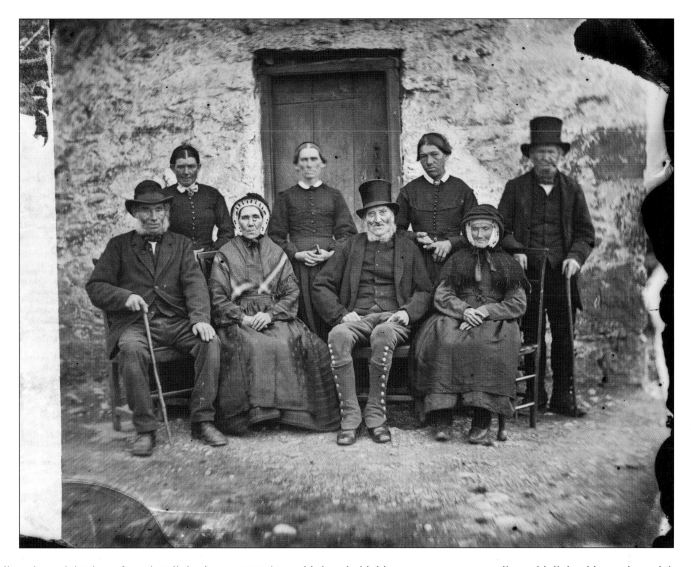

Trigolion elusendai Ysbyty Ifan, Sir Ddinbych, tua 1875. 'Yr oedd rhyw bobl dda yn yr amser gynt wedi gwaddoli deuddeg o Elusendai, chwech i fechgyn a chwech i ferched. Nid wyf yn cofio a oedd dogn wythnos i fod ynghyd â'r tai fel yn Llanrwst ond yr oedd y tai yn ddidreth beth bynnag – arluniwyd y preswylwyr.'

Inhabitants of the almshouses ar Ysbyty Ifan, Denbighshire, about 1875. 'Some good people in former times had endowed twelve almshouses, six for men and six for women. I don't remember if there was a weekly pension along with the houses as there was at Llanrwst but the houses were rent-free in any case – I photographed the inhabitants.'

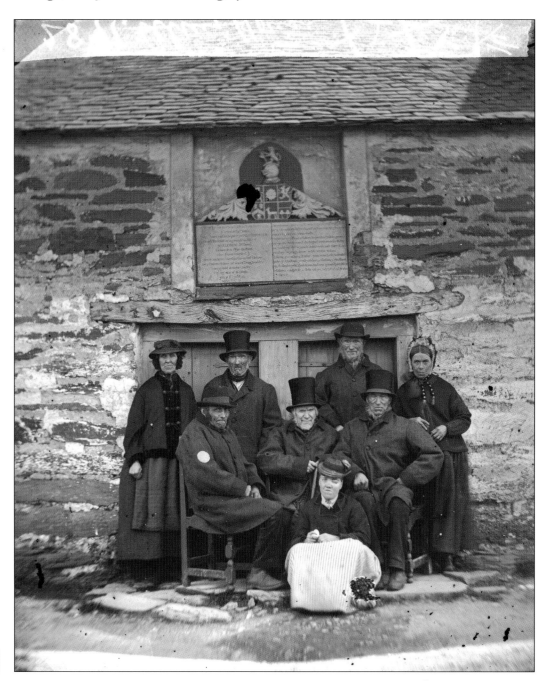

146

Trigolion elusendai Cerrig-y-drudion, Sir Ddinbych, tua 1875. Cynhelid yr elusendai ar sail gwaddol elusennol ar gyfer y tlawd a'r anghenus.

Inhabitants of the almshouses at Cerrig-y-drudion, Denbighshire, about 1875. The almhouses were maintained on the basis of endowments for the poor and needy.

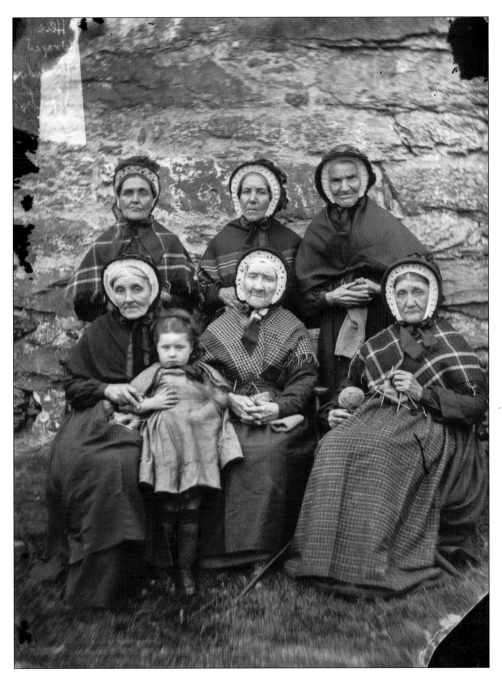

Merched elusendai Ysbyty Ifan, Sir Ddinbych, gydag un ferch fach, tua 1875. Mae enw'r pentref yn coffáu presenoldeb Ysbytwyr Sant Ioan yma ganrifoedd yn ôl.

The women of the almshouses at Ysbyty Ifan, Denbighshire, with one little girl, about 1875. The name Ysbyty Ifan commemorates the presence here of the Knights Hospitallers of St John centuries earlier.

Portreadau

Portraits

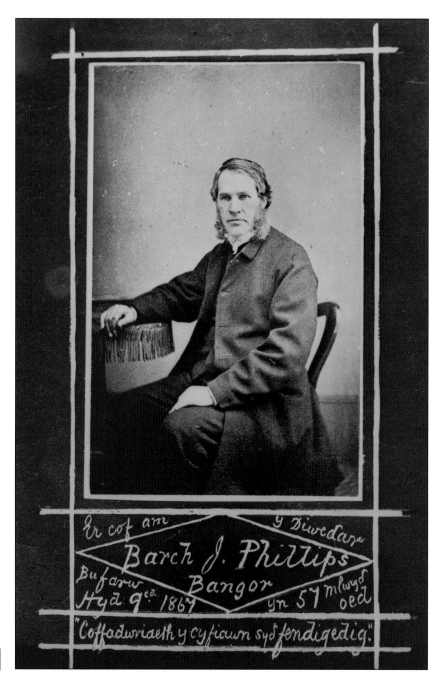

'Cerdyn coffa' i'r Parchedig John Phillips, Bangor, 1867, o negydd a dynnwyd yn 1865. John Phillips oedd arweinydd yr ymgyrch i sefydlu ysgolion yng Ngogledd Cymru, ac ef oedd Prifathro cyntaf y Coleg Normal, Bangor. 'Bu y darlun yn llwyddiant mawr, yn methu â chyflenwi'r galwadau am beth amser a chedwais gyfrif o'r nifer a werthwyd am chwech wythnos. Yr oedd dros fil, yna collais y cyfrif.' Costiai *carte de visite* fel hwn chwe cheiniog yr un fel arfer, ac mae'n bosibl i'r gwerthiant yn yr wythnosau ar ôl marwolaeth y gweinidog fod cymaint â chyflog blwyddyn i weithiwr cyffredin.

A 'memorial card' for the Reverend John Phillips of Bangor, 1867, from a negative taken in 1865. John Phillips led the campaign to set up schools in North Wales and was the first Principal of the Normal College, Bangor. 'The picture was a great success, I couldn't meet the demand for some time and kept a count of the number sold for six weeks. There were more than a thousand, then I lost count.' Cartes de visite like this usually cost sixpence each, and the sales in the weeks after the minister's death may have amounted to as much as the annual wage of an ordinary working man.

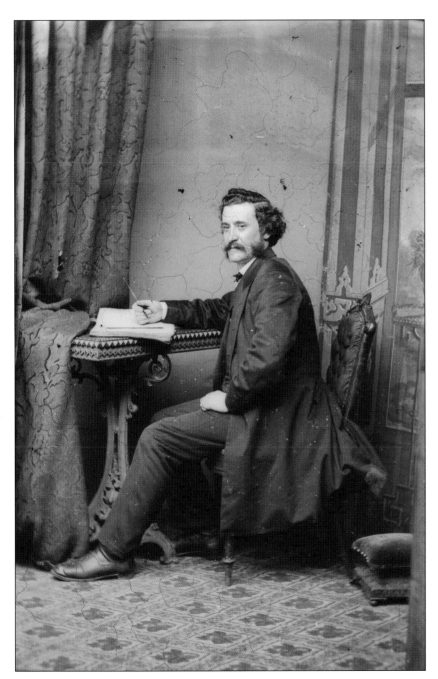

William Griffith, 'Tydain', tua 1875. Tydain oedd y cyntaf i sefydlu 'oriel o enwogion Cymreig'; roedd yr Oriel yn bod erbyn 1 Mawrth 1863. Parodd ei 'Photographic Album Gallery of Welsh Celebrities, Literary, Musical, Poetical, Artistic, Oratorical, Scientific' am ychydig flynyddoedd, ond bu 'Cambrian Gallery' John Thomas yn ffynnu am yn agos at ddeugain mlynedd.

William Griffith, 'Tydain', about 1875. Based in London, Tydain was the first to set up a 'gallery of Welsh celebrities', which he did by 1 March 1863. Tydain's 'Photographic Album Gallery of Welsh Celebrities, Literary, Musical, Poetical, Artistic, Oratorical, Scientific' lasted only a few years; John Thomas's 'Cambrian Gallery' lasted almost forty years.

151

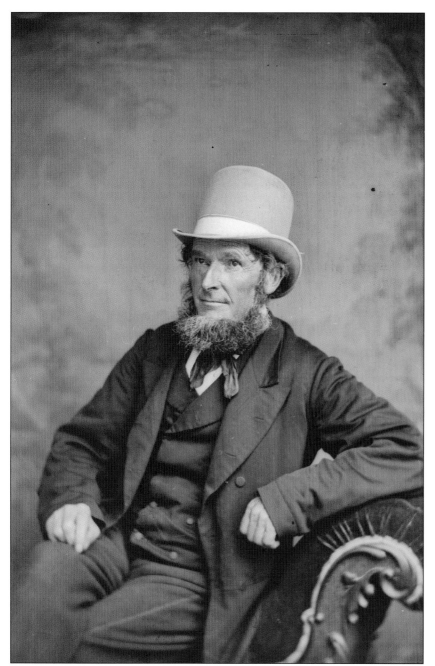

Owen Gethin Jones, adeiladydd Pont Gethin, tua 1875. Roedd yn saer, yn adeiladydd ac yn ddyn busnes a oedd hefyd yn fardd da ac yn hynafiaethwr gwybodus. 'Yr oedd yr hen yn gorfod rhoddi lle i'r newydd a hynny yn brysur iawn yr adeg yma... doedd nac afon na phantle na chreigiau a safai o flaen yr *engineers*.'

Owen Gethin Jones, builder of Pont Gethin, about 1875. He was a carpenter, builder and businessman who was also a good poet and a knowledgeable antiquary. 'The old had to give way to the new and that very quickly these times... there was no river or valley or rock that could stand in the way of the engineers.'

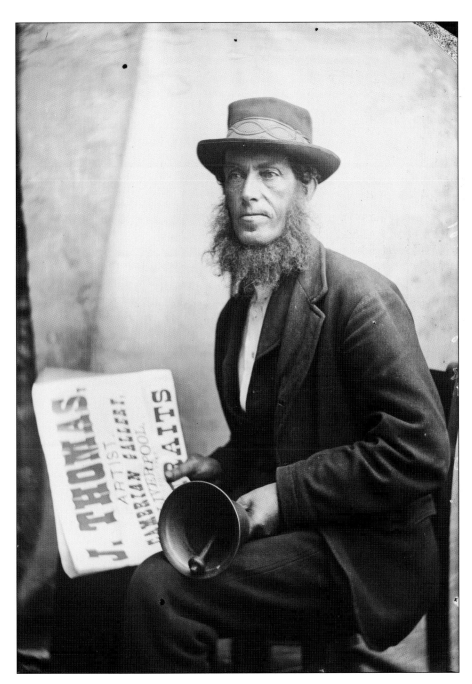

Crïwr tref Llanrwst, gyda'i gloch a rhai o bosteri John Thomas, tua 1875. Weithiau gellir gweld posteri fel hyn mewn golygfeydd a dynnwyd gan John Thomas.

The town crier of Llanrwst, with his bell and some of John Thomas's posters, about 1875. Similar posters can sometimes be seen in views taken by John Thomas.

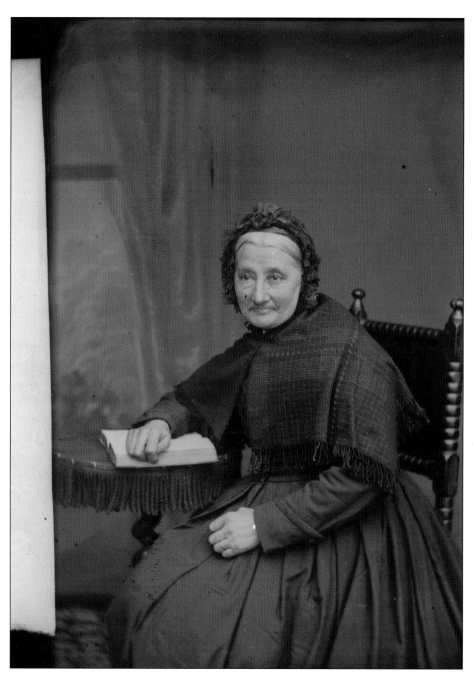

Sarah Jones, Llandrillo, Meirionnydd, tua 1875. 'Digwyddais gael llety cysurus iawn gydag un Sarah Jones, yr hon oedd yn ennill ei bywoliaeth trwy bobi a gwerthu bara gwyn a *Light cakes* ac yr oedd yn fedrus iawn yn ei galwedigaeth. Nid oedd pawb yr adeg honno yn ymborth ar fara peilliad, yn enwedig yr amaethwyr, ond byddent hwy yn gofalu am dorth o waith Sarah Jones erbyn y Sul... Yr oedd y bobwraig yn adnabod y cwsmeriaid... yn chwilio am eu llogellau... ac yn eu llenwi â dwy neu dair o'r bara surgeirch, cymryd tâl am y dorth, a ffwrdd â hwy. Gofynnais iddi ar ôl iddynt ymadael, a oedd yn cael tâl am y *Light cakes*, "Nag oeddwn, rhoi y rheini yr oeddwn er mwyn iddynt ddod yma eto," ebe hithau... Heddwch i'w llwch, a chaffed Llandrillo a llawer Llan arall gyffelyb un i'w gwasanaethu mor siriol a gonest.'

Sarah Jones, Llandrillo, Merionethshire, about 1875. 'I happened to find very comfortable lodgings with one Sarah Jones, who made her living by baking and selling white bread and Light cakes and was very capable in her occupation. In those days not everyone consumed wheat bread, especially the farmers, but they took care to get a loaf from Sarah Jones for the Sunday... The baker knew her customers... she looked for their pockets... filled them with two or three of the sourdough bread, took payment for the loaf, and off they went. I asked her after they left if she was paid for the Light cakes. "No, I give them those so they come back again," she said... May she rest in peace, and may Llandrillo and other villages find others who will serve them so brightly and honestly.'

John Griffith, 'Y Gohebydd', (1821-1877), newyddiadurwr proffesiynol cyntaf y wasg Gymraeg, tua 1870. O Lundain, Ewrop ac America, ysgrifennai golofn gyffrous i'r *Faner* – y papur sydd i'w weld yn yr het. Cefnogai y Gohebydd fudiadau radicalaidd yn frwdfrydig ac yn gadarn, a bu'n ymgyrchu dros y teuluoedd a gollodd eu tir am bleidleisio yn erbyn eu landlordiaid Torïaidd. Dyn bychan ydoedd gyda pheswch parhaus, ac ef a fedyddiodd stiwdio John Thomas yn 'Cambrian Gallery'.

John Griffith, 'Y Gohebydd' (The Correspondent), (1821-1877), the first professional Welsh-language journalist, about 1870. From London, Europe and America he wrote an exciting column for Y Faner *– the paper is shown sticking out of the top hat. He supported radical causes enthusiastically and resolutely, and campaigned for families that had lost their land after voting against their Tory landowners. He was a small man with a persistent cough and he gave the 'Cambrian Gallery' its name.*

Samuel Roberts, Llanbryn-mair, 'S.R.' (1800-1885), yn 1869. Roedd yn weinidog gyda'r Annibynwyr ac yn ffarmwr, ond daeth yn enwog fel newyddiadurwr disglair a golygydd *Y Cronicl*. Ymgyrchai o blaid cynnydd a'r rheilffyrdd, ac yn erbyn landlordiaid a militariaeth. Fe'i gwelir yma yn fuan wedi iddo ddychwelyd i Gymru ar ôl arwain ymfudiad trychinebus i Tennessee. Mae John Thomas newydd gribo gwallt S.R..

Samuel Roberts, 'S.R.' of Llanbryn-mair, (1800-1885) in 1869. He was a Congregational minister and a farmer, but became widely known as an inspirational journalist and editor of Y Cronicl. *He campaigned for progress and railways, and against landlords and militarism. He is shown here soon after returning to Wales from the disastrous migration he led to Tennessee. John Thomas has just combed S.R.'s hair.*

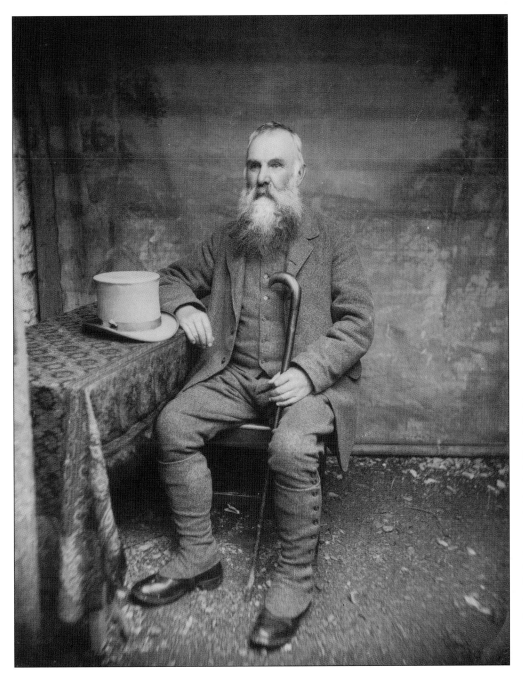

Michael D. Jones (1822-1898), sylfaenydd Cenedlaetholdeb Cymreig modern a Phrifathro Coleg y Bala, tua 1885. Mae'n gwisgo siwt o frethyn Cymreig fel rhan o'i ymgyrch i hyrwyddo diwydiannau Cymru. Yr oedd yn un o brif gefnogwyr y Wladfa Gymreig ym Mhatagonia, a sefydlwyd yn 1865.

Michael D. Jones (1822-1898), founder of modern Welsh Nationalism and Principal of Bala College, about 1885. He is dressed in a suit of Welsh tweed which he wore as part of his campaign to promote Welsh industries. He was a leading supporter of the Welsh settlement of Patagonia, founded in 1865.

158

John Jones, 'Talhaiarn' (1810-1869), pensaer, bardd, brenhinwr a Thori, tua 1868. Bu'n byw ger Paris ac yn Llundain tra gweithiai ar balasau'r Rothschilds ac o dan arweiniad Syr Joseph Paxton ar y Palas Grisial. Pan ddirywiodd ei iechyd dychwelodd i'w gartref yn Nhafarn yr Harp, Llanfair Talhaearn. Yno ceisiodd ladd ei hun â gwn, ond anelodd yn wael a saethu dim ond rhan fach o'i ben. Bu farw ar ôl dioddef poen difrifol am wyth niwrnod.

John Jones, 'Talhaiarn', (1810-1869) architect, poet, royalist and Tory, about 1868. He lived near Paris and in London while working on the Rothschild palaces and on Sir Joseph Paxton's Crystal Palace. When his health declined he returned home to the Harp Inn, Llanfair Talhaearn, where he tried to kill himself with a shotgun. He aimed badly and shot off only a small part of his head. He died after eight days of extreme pain.

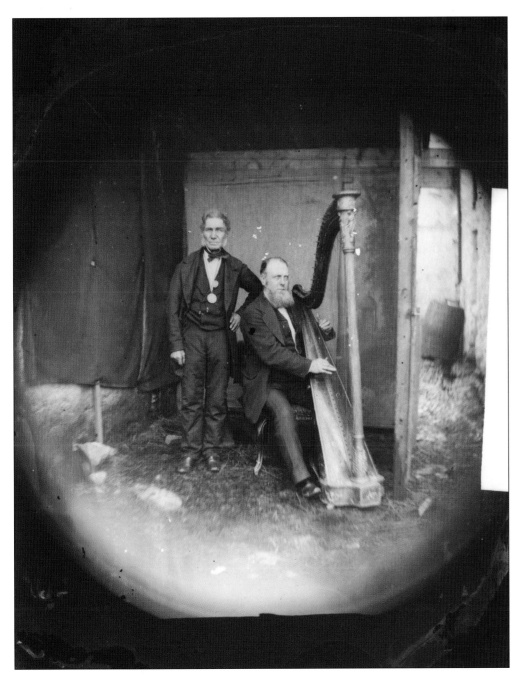

John Ceiriog Hughes (1832-1887) yn cyfeilio i Eos Môn, tua 1875. Ysgrifennodd Ceiriog lawer o'i farddoniaeth, sy'n llawn hiraeth rhamantus am afonydd a bryniau Cymru, yn ninas Manceinion, pan oedd yn gweithio ym mwrlwm diwydiant y rheilffyrdd.

John Ceiriog Hughes (1832-1887) accompanying the singer Eos Môn on the harp, about 1875. Much of Ceiriog's poetry, full of romantic nostalgia for the hills and rivers of Wales, was written in the city of Manchester, while he was working in the booming railway industry.

159

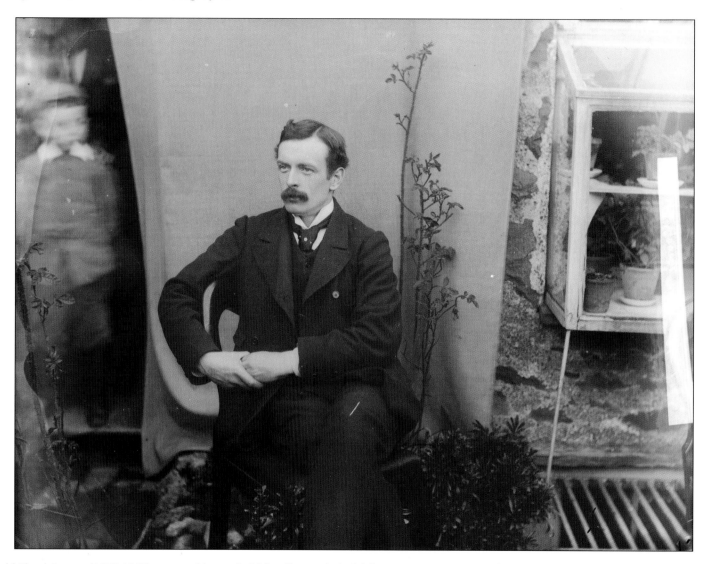

David Lloyd George (1863-1945), pan oedd yn gyfreithiwr ifanc uchelgeisiol a mentrus, tua 1890. Ef oedd y dyn cyntaf o gefndir cyffredin i ddod yn Brif Weinidog Prydain Fawr. Defnyddiodd ei rym i wella bywydau pobl gyffredin ac i hyrwyddo'r gwerthoedd oedd yn nodweddu'r Gymru anghydffurfiol, radicalaidd.

David Lloyd George (1863-1945), photographed when he was an ambitious and tough young lawyer, about 1890. He was described as the first 'cottage-bred man' to become Prime Minister of the United Kingdom. Lloyd George used his power to better the lives of ordinary working people and promote the values of radical, nonconformist Wales.

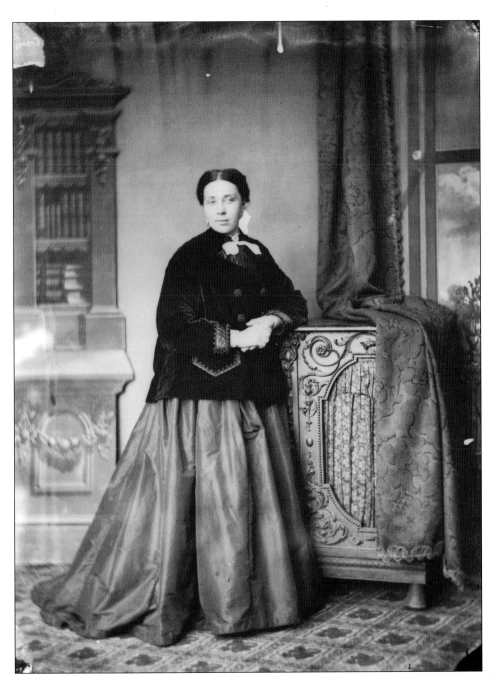

Sarah Jane Rees, 'Cranogwen', (1839-1916), tua 1875. Capten llong oedd tad Cranogwen, a chafodd hi beth o'i haddysg ar y môr cyn astudio Mathemateg yn Lerpwl a Llundain. Yn ddiweddarach bu'n cadw ysgol i forwyr yn Aberystwyth. Enillodd gadair yr Eisteddfod Genedlaethol yn Aberystwyth, 1865, gan drechu Ceiriog ac eraill. Roedd hefyd yn golygu cylchgrawn i ferched, yn pregethu ac yn weithgar gyda'r mudiad dirwestol.

Sarah Jane Rees, 'Cranogwen', (1839-1916), about 1875. Cranogwen's father was the captain of a sailing ship and she was educated partly on board ship, before studying Mathematics in Liverpool and London. She later kept a school for navigation at Aberystwyth. She beat Ceiriog and others to win the chair at the 1865 National Eisteddfod in Aberystwyth. She was also editor of a women's magazine, a preacher and active in the temperance movement.

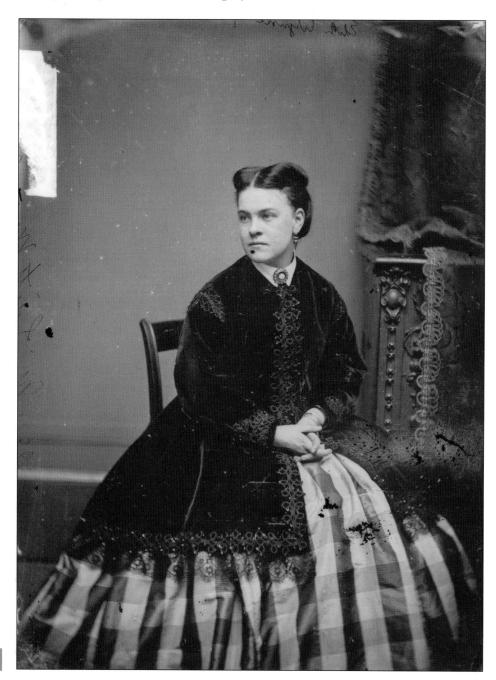

162

Edith Wynne, y soprano enwog (1842-1897), tua 1875. Ganed Sarah Edith Wynne yn Nhreffynnon ond ymsefydlodd fel cantores mewn operâu a chyngherddau yn Llundain, a bu'n teithio America yn yr 1870au. Priododd ag Aviet Agabeg, awdur a bargyfreithiwr disglair o dras Armenaidd-Indiaidd.

Edith Wynne, the famous soprano (1842-1897), about 1875. Sarah Edith Wynne was born at Holywell but became established in London as a singer in opera and concerts, and toured America in the 1870s. She married Aviet Agabeg, a distinguished author and barrister of Armenian-Indian origins.

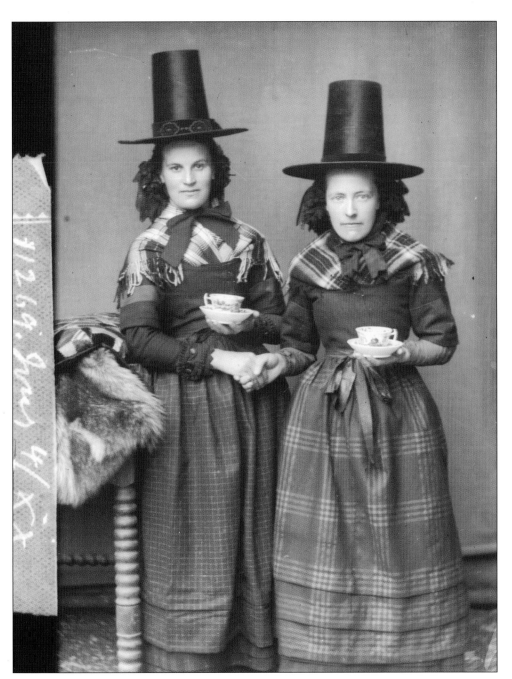

Dwy ddynes barchus ond anhysbys yn mwynhau paned o de ac yn ysgwyd llaw ar yr un pryd, tua 1885. Mae hwn yn un o nifer o bortreadau tebyg gan John Thomas. Roedd y 'Wisg Genedlaethol Gymreig' yn ffurf gaboledig ar ddillad gwaith gwragedd cyffredin ac yn ystrydeb gyfleus ar gyfer portreadu merched parchus. Mae cyfarpar fel y droell, gweu a phaneidiau te yn cyfleu gweithgareddau cartrefol a ystyrid yn briodol i ferched yn y gymdeithas hon.

Two respectable but unidentified ladies enjoying a cup of tea and shaking hands at the same time, about 1885. This is one of many similar portraits by John Thomas. 'Welsh National Costume' was a sanitised version of the working clothes of ordinary women and a popular stereotype for the portrayal of respectable women. Domestic props such as a spinning wheel, knitting, or cups of tea indicate the appropriate role of women in this view of society.

163

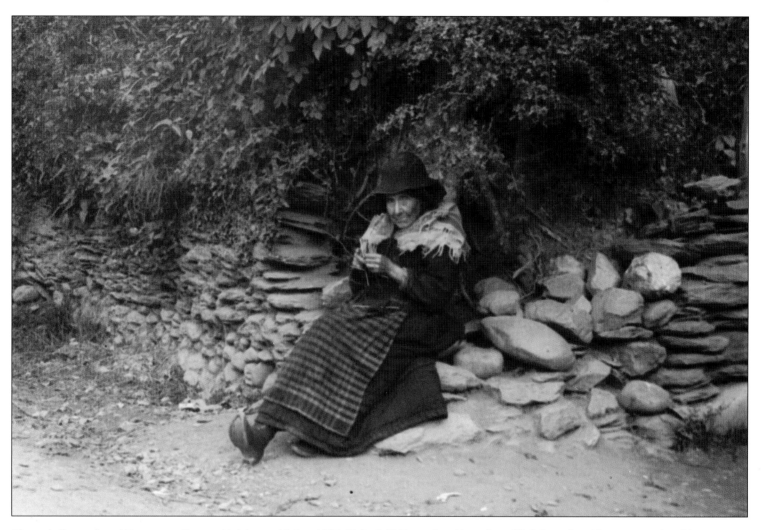

Rhan o'r llun o Gapel Bryn-crug, Tywyn, Meirionnydd, tua 1885. Nain Griff Bryn-glas. Mae ef wedi'i dal yn eistedd yma yn y clawdd, a chlocsiau am ei thraed ac yn gweu. Peth anghyffredin iawn oedd portreadu person fel hyn. Mae'n siŵr y byddai'n well gan yr hen wraig fod wedi cael tynnu ei llun o flaen cyfarpar ffug stiwdio'r ffotograffydd. Gweler hefyd lun y capel ar dudalen 99.

Part of the picture of Bryn-crug Chapel, Tywyn, Merionethshire, about 1885. Nain Griff Bryn-glas – the grandmother of Griff of Bryn-glas Farm. He has caught her sitting here with her clogs and her knitting. It was very unusual to portray a person in this way. The old lady would almost certainly have preferred to have been photographed in the fake surroundings of a photographer's studio. See also the photograph of the chapel on page 99.

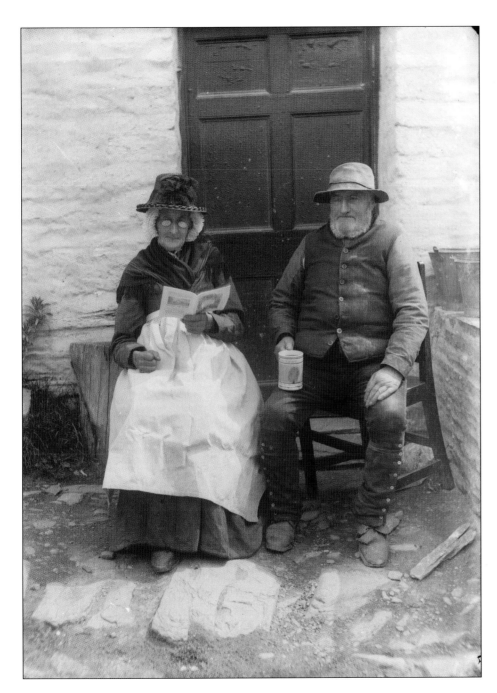

Mr a Mrs Mathew, Crossways, Castellnewydd Emlyn, Sir Gaerfyrddin, tua 1885. Mae'r wraig yn dal *Trysorfa'r Plant* – prawf ei bod yn medru darllen – a'i gŵr yn dal mẁg ac arno'r marc '1 pint'.

Mr and Mrs Mathew, Crossways, Newcastle Emlyn, Carmarthenshire, about 1885. The lady holds the magazine Trysorfa'r Plant *(The Children's Treasury) – proof that she can read – and her husband holds a mug marked '1 pint'.*

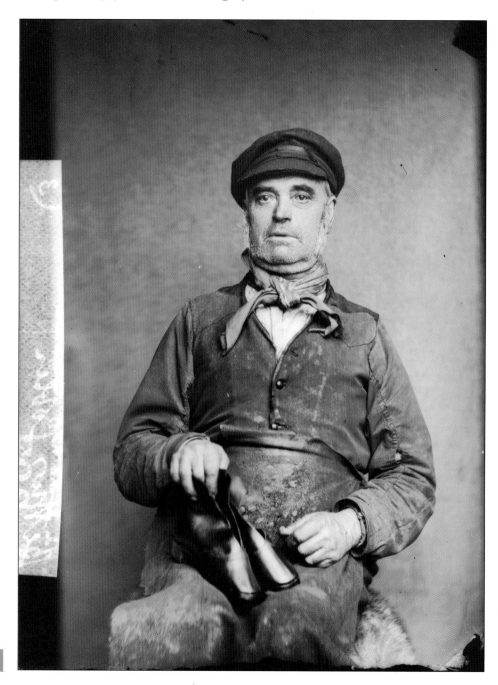

Crydd Betws-yn-Rhos, Sir Ddinbych, tua 1875.

The cobbler of Betws-yn-Rhos, Denbighshire, about 1875.

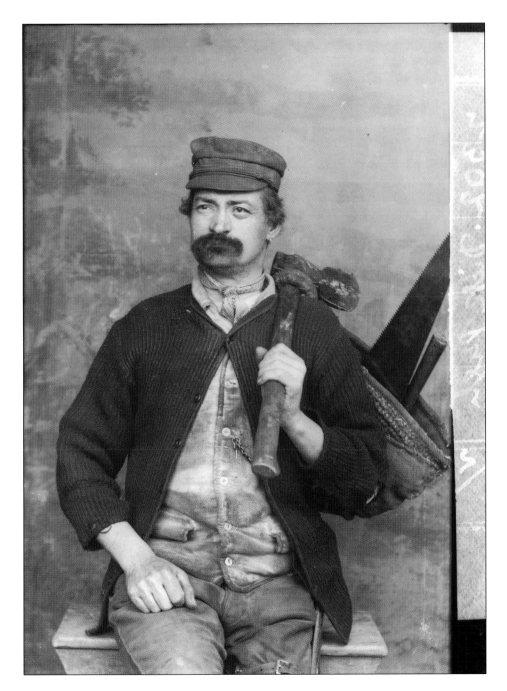

Dic Pugh, saer coed, tua 1885.

Dick Pugh, carpenter, about 1885.

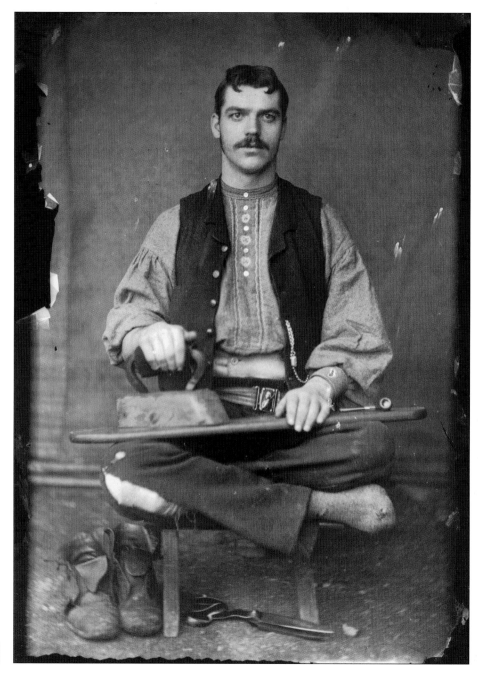

Teiliwr Bryn-du, Ynys Môn, tua 1875.

The tailor of Bryn-du, Anglesey, about 1875.

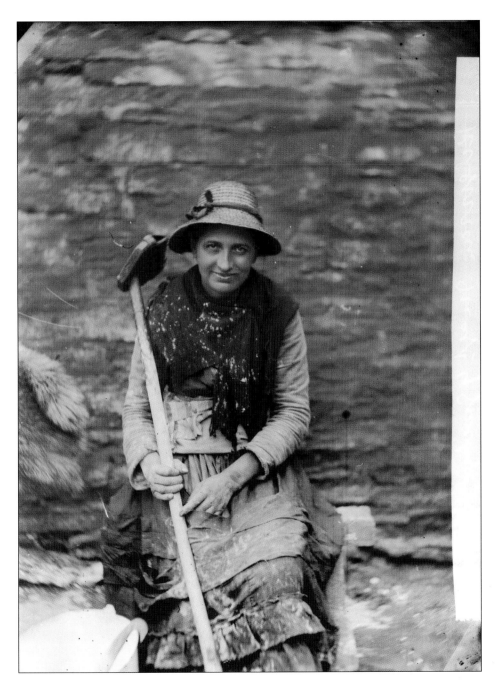

Margaret y Gwehydd, Cilgerran, Sir Benfro,
1890au.

*Margaret y Gwehydd (Margaret the Weaver),
Cilgerran, Pembrokeshire, 1890s.*

169

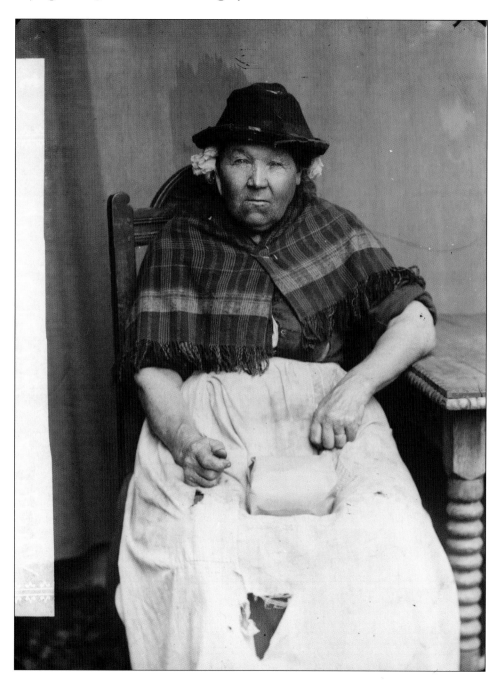

Bet Foxhall, Hendy-gwyn ar Daf, Sir Gaerfyrddin, 1890au.

Bet Foxhall, Whitland, Carmarthenshire, 1890s.

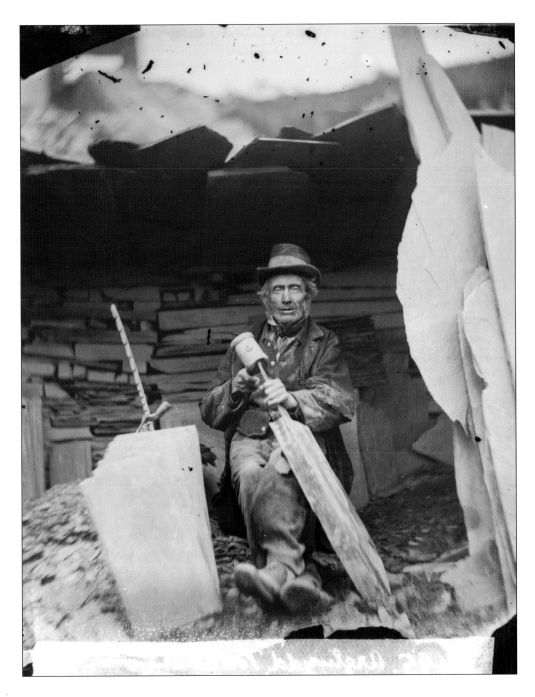

'Arglwydd Penmachno', Penmachno, Sir Gaernarfon, tua 1875. Ar y negydd ysgrifennodd John Thomas y teitl: 'Arglwydd Penmachno, tad yr holl chwarelwyr'.

'Arglwydd Penmachno', Penmachno, Caernarfonshire, about 1875. On the negative John Thomas wrote the title: 'Arglwydd Penmachno (Lord Penmachno), father of all the quarrymen'.

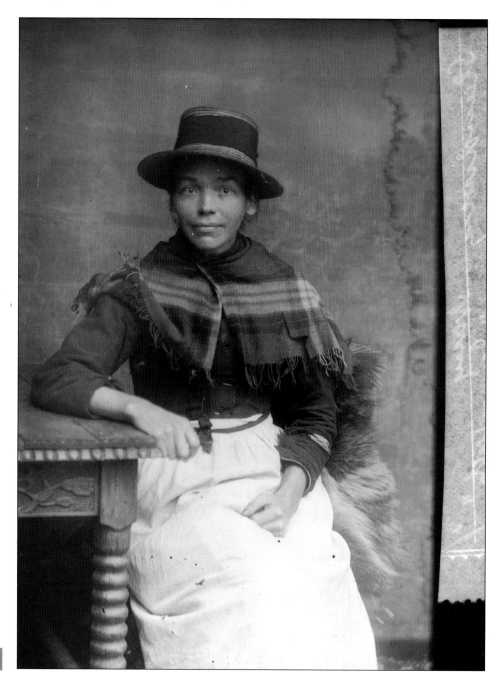

Jeni Fach, Llanymddyfri, Sir Gaerfyrddin, 1890au.

Jeni Fach (Little Jenny), Llandovery, Carmarthenshire, 1890s.

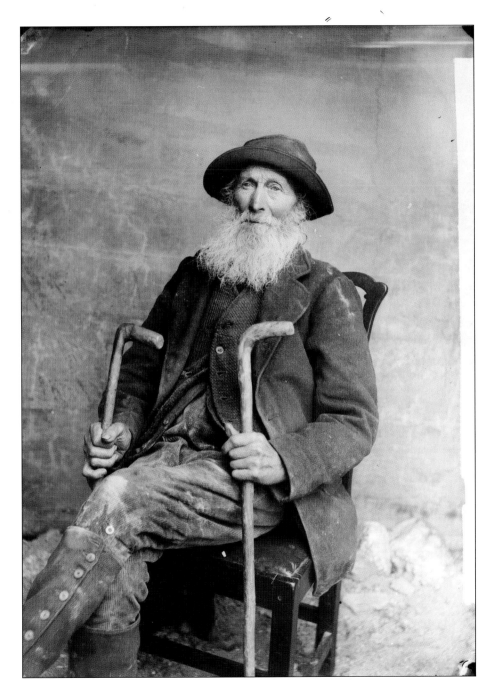

Wil y Felin, Llanboidy, Sir Gaerfyrddin, 1890au.
Ar y negydd ysgrifennodd John Thomas: 'Wil y
Felin, a dau bastwn at bob gelyn'.

Wil y Felin, Llanboidy, Carmarthenshire, 1890s.
On the negative John Thomas wrote: 'Wil y Felin
(Will of the Mill), and two staffs for every enemy.'

173

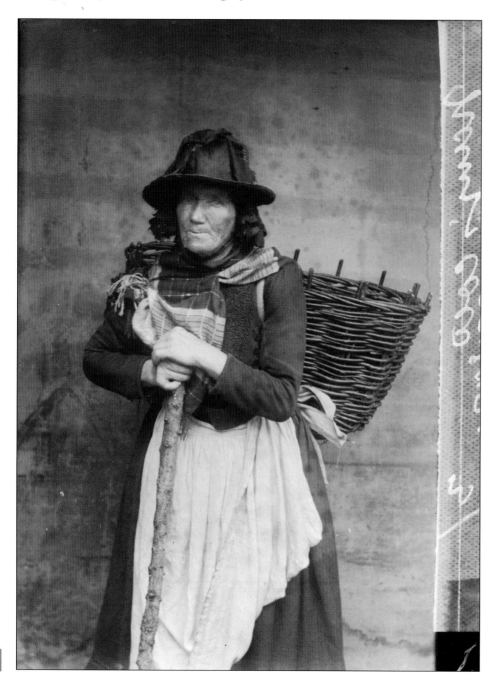

Nansi'r Coed, Tregaron, Ceredigion, 1890au.

Nansi'r Coed (Nancy of the Wood), Tregaron, Ceredigion, 1890s.

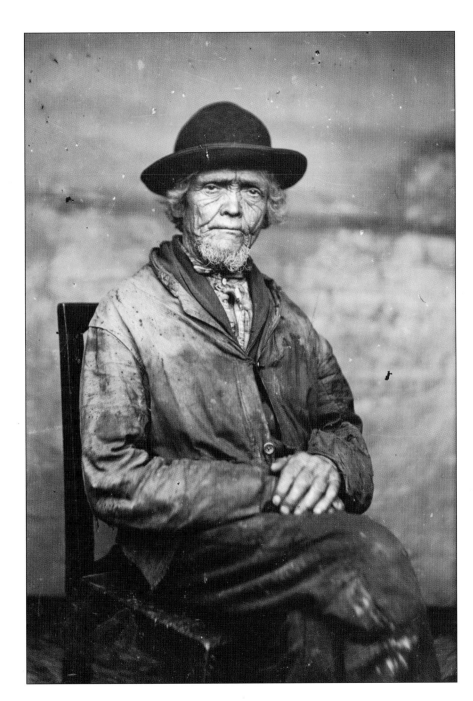

Siôn Sodom, Abersoch, Sir Gaernarfon, tua 1885.

Siôn Sodom (Sodom Siôn), Abersoch, Caernarfonshire, about 1885.

175

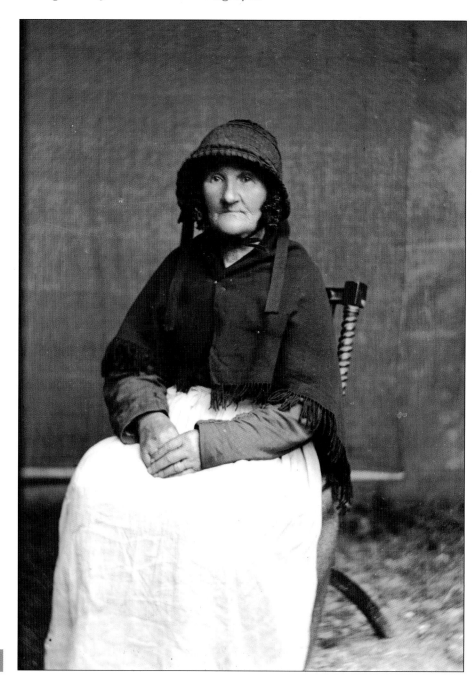

Siân y Pabwyr, Llangernyw, Sir Ddinbych, tua 1885.

Siân y Pabwyr (Siân of the Reeds - probably referring to reed-candles), Llangernyw, Denbighshire, about 1885.

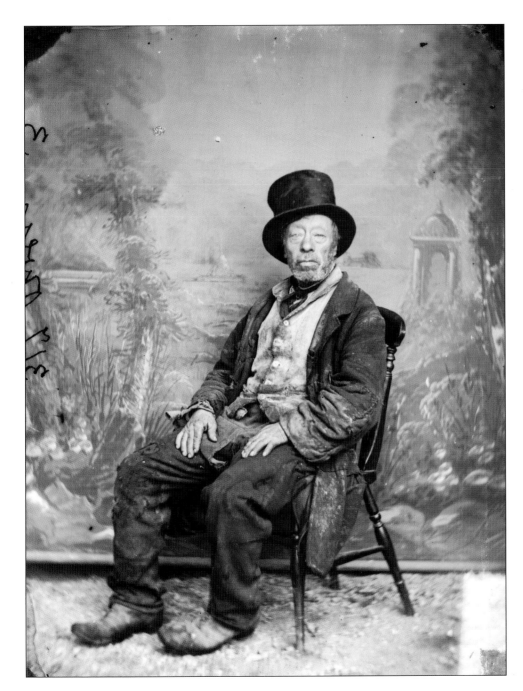

Owen, hen glochydd Llangollen, Sir
Ddinbych, tua 1875.

*Owen, the old bellringer of Llangollen,
Denbighshire, about 1875.*

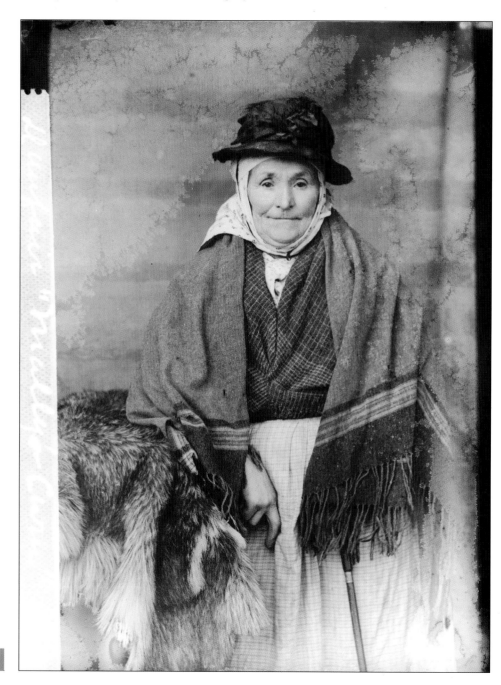

Mali'r Cwrw, Llanfair Caereinion, Sir Drefaldwyn, tua 1885.

Mali'r Cwrw (Mali of the Beer), Llanfair Caereinion, Montgomeryshire, about 1885.

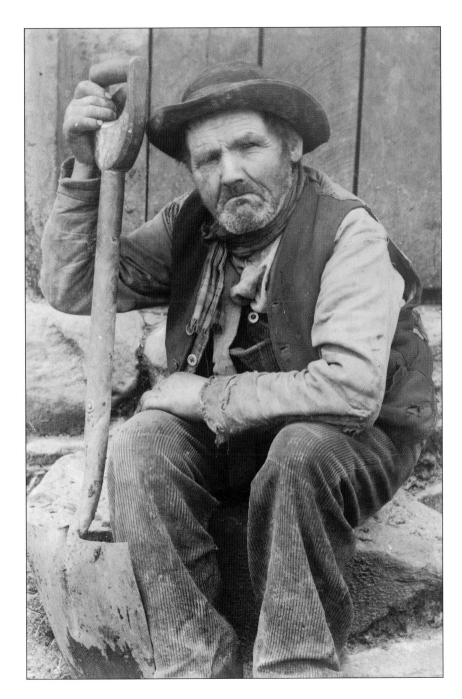

Morris Babŵn, Llanrhaeadr-ym-Mochnant, Sir Drefaldwyn, tua 1885.

Morris Baboon, Llanrhaeadr-ym-Mochnant, Montgomeryshire, about 1885.

179

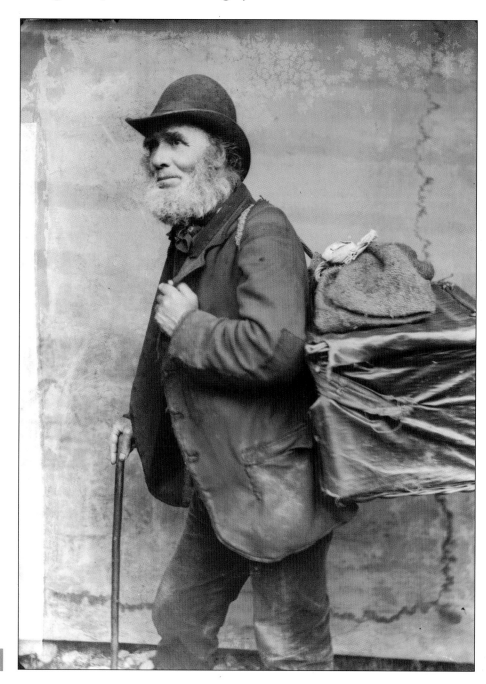

Elis y Pedlar, Llanfair Caereinion, Sir Drefaldwyn, tua 1885.

Elis the Peddler, Llanfair Caereinion, Montgomeryshire, about 1885.

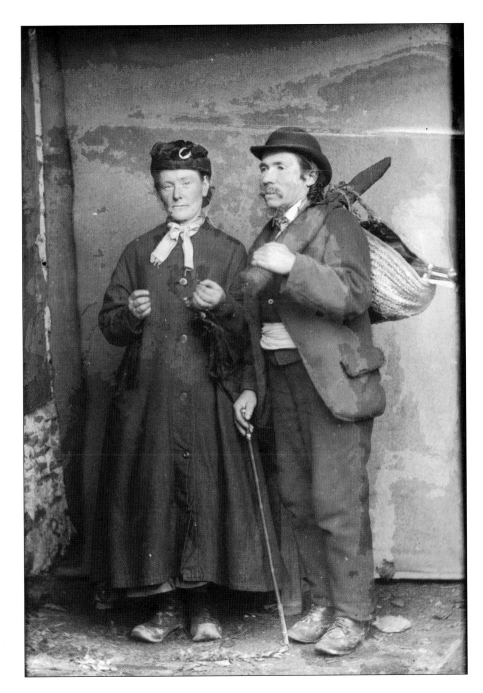

Edwin ac Agnes, tinceriaid, yn Llangefni, Ynys
Môn, tua 1885.

Edwin and Agnes, tinkers, at Llangefni, Anglesey,
about 1885.

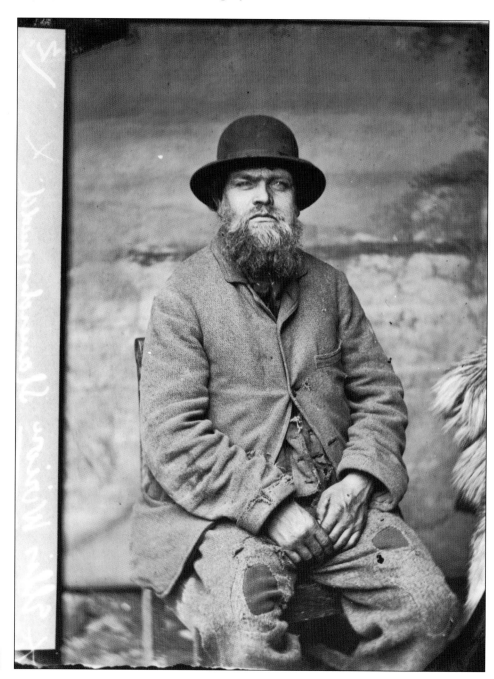

Elis Wirion, Llannerch-y-medd, Ynys Môn, tua 1875.

Elis Wirion (Silly Ellis), Llannerch-y-medd, Anglesey, about 1875.

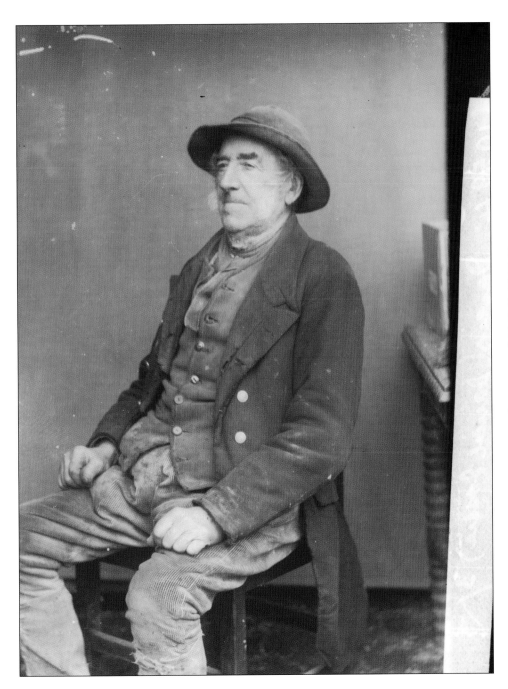

Daniel Josi, neu Daniel Davies, saer coed, Llandysul, Ceredigion, yn 1893. 'Pwtyn o ddyn bychan sionc yng nghymdogaeth y pedwar ugain oed, a chot o frethyn glas a chynffon fain, a botymau pres. [Gofynnais a wyddai] beth oedd oed y got honno. "Gwn," meddai, "y mae hi yn dri ugain oed; yr oedd gennyf pan yn priodi, ond fod llewys newydd wedi eu rhoddi ynddi ugain mlynedd yn ôl."… Dywedais wrtho, os y deuai gyda mi am ychydig funudau, y cymerwn ei ddarlun er mwyn y got. Cydsyniodd, a chyn yr hwyr y noswaith honno yr oedd y darlun yn y ffenestr.'

Daniel Josi, or Daniel Davies, carpenter of Llandysul, Ceredigion, in 1893. 'A brisk little man, about eighty years old, wearing a tail coat of blue flannel with brass buttons. [I asked if he knew] how old the coat was. "Yes, I do know," he said, "it is sixty years old; I had it when I got married, but it had new sleeves put on about twenty years ago."… I told him if he would come with me for a few minutes, I would take his picture for the sake of the coat. He agreed, and before nightfall that evening the photograph was in the window.'

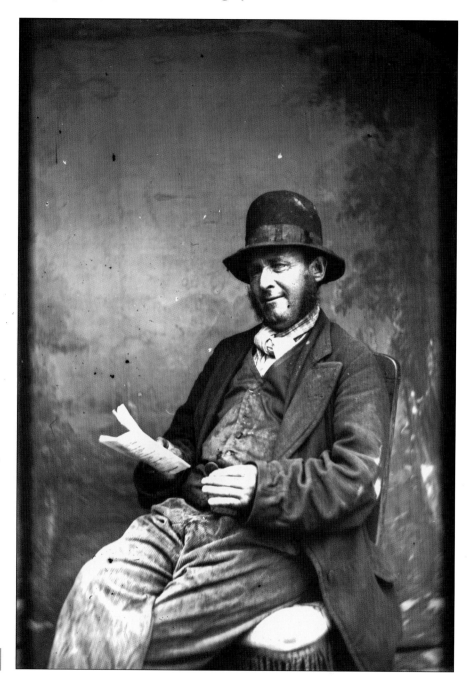

184

Abel Jones, 'Bardd Crwst', baledwr, yn Llanrwst, Sir Ddinbych, tua 1875. 'Daeth ynte ar ei sgawt ryw dro heibio y *gallery*, gan ofyn a wnawn dynnu ei lun… Gofynnais iddo a oedd yn dal i feddwi o hyd. "Weithiau," rhaid cyfadde, "ond gad iddo, yr wyf newydd fod yn y tŷ *lodging* yn talu am fy ngwely heno – i mi gael bod yn sâff o hwnnw beth bynnag." Prynais gerdd ganddo ar destun priodol iawn - "Meindied pawb ei fusnes ei hun".'

Abel Jones, 'Bardd Crwst', ballad singer, at Llanrwst, Denbighshire, about 1875. 'He came on scout to the gallery once, and asked me to take his picture… I asked him whether he still got drunk. "Sometimes," he admitted, "but let it be, I've just been to the lodging house and paid for my bed tonight, so I'll be safe of that at least." I bought from him a ballad on a very appropriate subject - "Let everyone mind his own business".'

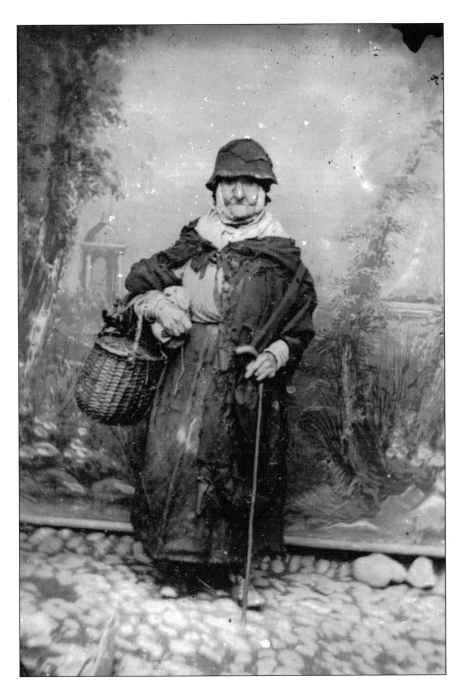

Pegi Llwyd, Llangollen, Sir Ddinbych, tua 1875. 'Cardotes, gyfrwys, gall… a thrwy dipyn o ddichell cafwyd llun ohoni, a phan wybu fod ei darlun yn y ffrâm wrth ddrws y *gallery*, bu bron i mi â theimlo pwysau'r ffon oedd ganddi, ond fel y bu orau gwastatawyd pethau trwy ychydig bres.'

Pegi Llwyd, Llangollen, Denbighshire, about 1875. 'A crafty, wise beggar… I used a trick to get a picture of her, and when she learnt that her portrait was in the frame by the door of the gallery I almost felt the weight of her stick, but all ended well by smoothing things over with a little money'.

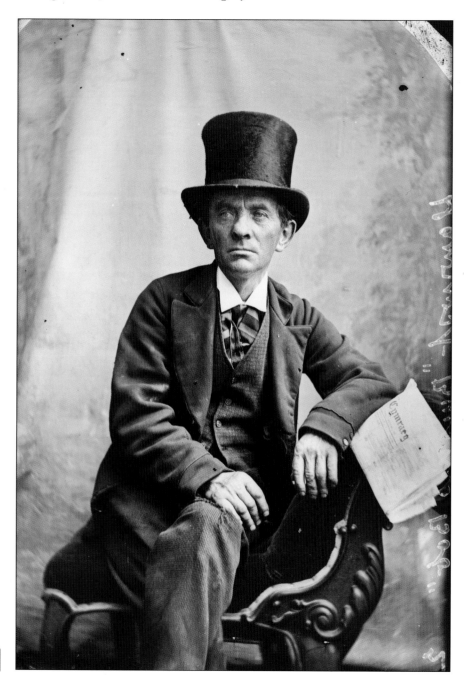

Robin Busnes, neu Robert Owen, Llanrwst, Sir Ddinbych, tua 1875. 'Unwaith y gwelais i ef yn y diwyg hwnnw… gwrando pregethau oedd ei alwedigaeth y dydd hwnnw, a bu ef yn dadleu gryn dipyn cyn i mi foddloni ei dynnu, am fy mod yn ei weled mor annhebyg iddo ei hun. A gwyddwn na chawn dâl, er lluaws yr addewidion.'

Robin Busnes (Business Bob), or Robert Owen, Llanrwst, Denbighshire, about 1875. 'I only once saw him in this dress… he was listening to sermons that day, and argued with me a good deal before I agreed to take his picture, since he looked so unlike his normal self. I knew I would not get paid despite the multitude of promises.'

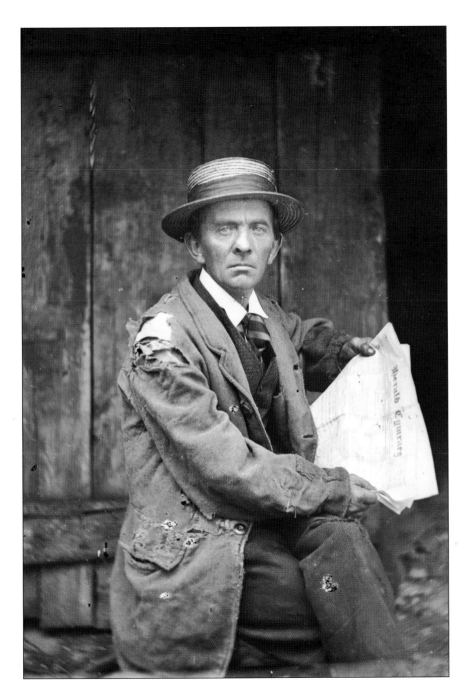

Robin Busnes, Llanrwst, tua 1875. 'Byddai yn cymeryd mwy nag un neges ar y tro… a byddai raid cael diferyn i gadw yr olwynion i fynd, ac hwyrach anghofio ei orchwyl.'

Robin Busnes (Business Bob), Llanrwst, about 1875. 'He would take on more than one task at a time… and need to take a drop to keep the wheels going, and perhaps forget the job in hand.'

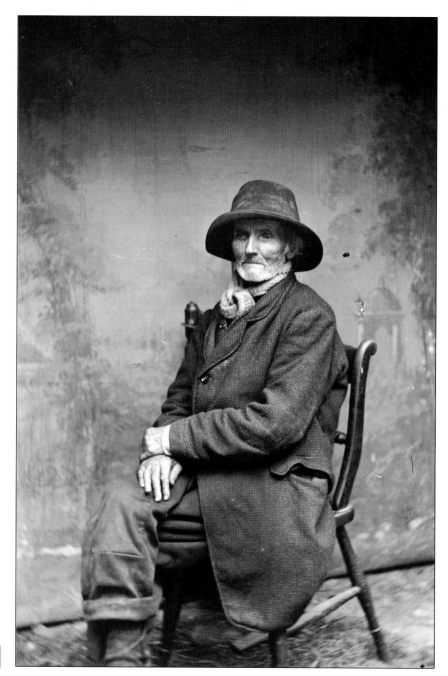

Siôn Catrin, neu Jack Hughes, Llanrwst, tua 1875. 'Yr oedd yn mynd o amgylch y dref, yn rhyw sefyllian wrth y drysau, byth yn gofyn cardod… Yna ceid y geiniog, a ffwrdd ag ef heb yn gymaint â diolch weithiau. Ar un o'r ymweliadau hyn sicrhawyd y darlun.'

Siôn Catrin, or Jack Hughes, Llanrwst, about 1875. 'He went about the town, standing about by doorways, never asking for charity… When given a penny he would leave, sometimes without as much as giving thanks. On one of these visits I secured the picture.'

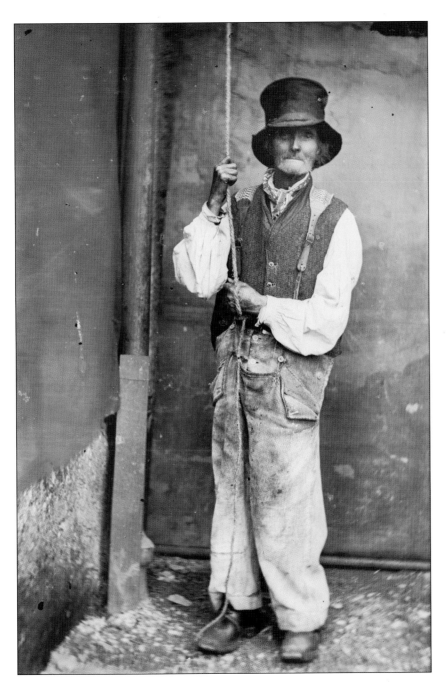

Siôn Catrin, neu Jack Hughes, yn Nhrefriw, tua 1875. 'Ar brynhawn Sul, pan yr oeddwn yn aros yn Nhrefriw, aethum am dro i weld hen Gapel Gwydr… pwy welais wrth y porth yn tynnu yn rhaff y gloch ond Jack Hughes, wedi diosg ei gob, yn ei het silc… "Mi fuaswn yn tynnu dy lun unwaith eto pe doet ti i Drefriw."… Addawodd ddod. A daeth. Ac erbyn hyn yr oedd yn rhaid cael rhaff, a chael lle mor debyg i dalcen eglwys ag yr oedd yn bosib gwneud o wal frics – a Siôn yn ei *Sunday best* yn tynnu yn y rhaff. A dyna'r trydydd a'r olaf o ardebau Siôn Catrin.'

Siôn Catrin, or Jack Hughes, at Trefriw, about 1875. 'On Sunday afternoon, when I was staying at Trefriw, I went for a walk to see the old Gwydr Chapel… who did I see pulling the bellrope but Jack Hughes, having taken off his coat, in his silk hat… "I would take your picture again if you came to Trefriw."… He promised to come. And he came. So now we had to find a rope, and a place that looked as much like a church gable as was possible with a brick wall – and get Siôn in his Sunday best to pull on the rope. And that was the third and last image of Siôn Catrin.'

189

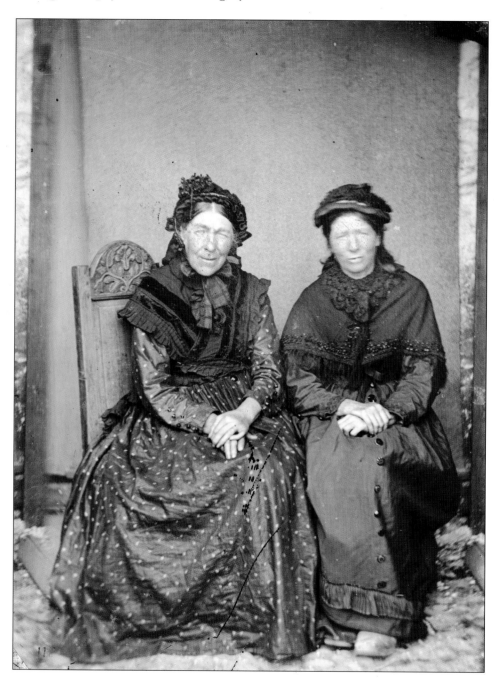

Cadi a Sioned, Llanfechell, Ynys Môn, tua 1875. Mae'r ddwy wedi gwisgo ar gyfer stiwdio'r ffotograffydd, efallai mewn gwisgoedd benthyg.

Cadi and Sioned of Llanfechell, Anglesey, about 1875. They are dressed for the photographer's studio, perhaps in borrowed clothes.

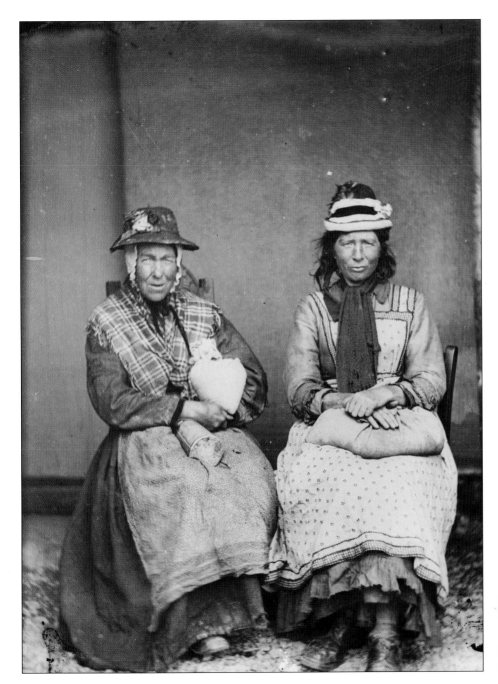

Cadi a Sioned yn eu dillad bob dydd, Llanfechell, Ynys Môn, tua 1875.

Cadi and Sioned in their everyday clothes, Llanfechell, Anglesey, about 1875.

191

Hefyd o'r Lolfa, mwy o ffotograffau arloesol:

y Lolfa

www.ylolfa.com